비잔틴 제국의 신앙

콘스탄티노플에서 꽃피운 그리스도교

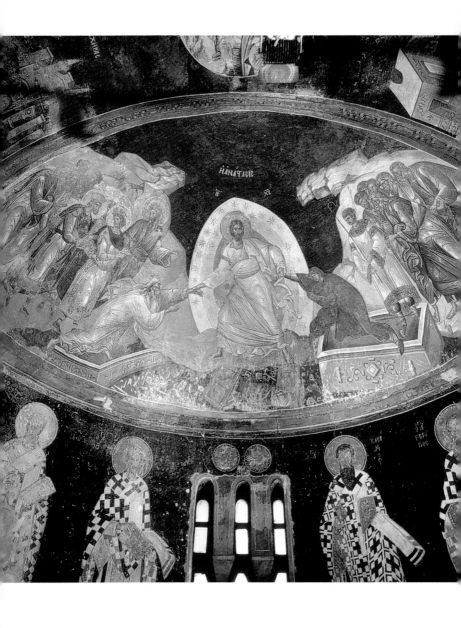

즐거운 지식여행 018_

**Faith in the
Byzantine**

비잔틴 제국의 신앙

콘스탄티노플에서 꽃피운 그리스도교

메리 커닝엄 지음
이종인 옮김

예경

지은이

메리 커닝엄은 하버드 대학교에서 비교 종교학과 중세 교회사를 전공했다. 그 후 영국으로 건너가 버밍엄 대학교의 비잔틴 학과에서 문학 석사와 철학 석사 과정을 이수했다. 박사 학위를 받은 이후로 비잔틴 성인과 비잔틴 정교회의 설교 주제에 관한 저서와 논문을 펴내고 있다. 그녀는 벨파스트의 퀸즈 대학, 런던의 킹스 대학, 버밍엄 대학, 그리고 가장 최근에는 노팅엄 대학과 케임브리지의 정통 그리스도교 연구소에서 비잔틴학과 교회사를 가르치고 있다.

옮긴이

이종인은 고려대학교 영어영문학과를 졸업하고, 한국 브리태니커 편집국장으로 있으면서 영문판 브리태니커 백과사전을 한국어로 번역하는 업무를 총괄 지휘했다. 현재 전문 번역가로 활동하면서 인문, 사회 과학(주로 문학, 역사, 철학, 종교) 분야의 책을 번역하고 있다.

즐거운 지식여행 018_ **Faith in the Byzantine World**
비잔틴 제국의 신앙
콘스탄티노플에서 꽃피운 그리스도교

지은이 | 메리 커닝엄
옮긴이 | 이종인
펴낸이 | 한병화
펴낸곳 | 도서출판 예경

초판 인쇄 | 2006년 1월 20일
초판 발행 | 2006년 1월 25일

출판등록 | 1980년 1월 30일 (제300-1980-3호)
주소 | 서울시 종로구 평창동 296-2
전화 | (02) 396-3040~3
팩스 | (02) 396-3044
전자우편 | webmaster@yekyong.com
홈페이지 | http://www.yekyong.com

ISBN 89-7084-295-0 04600
ISBN 89-7084-268-3 (세트)

Faith in the Byzantine World
by Mary Cunningham
Copyright ⓒ 2002 Mary Cunningham
This edition copyright ⓒ 2002 Lion Publishing
Korean Translation ⓒ 2006 Yekyong Publishing Co.

속표지 그림 : 콘스탄티노플의 코라 수도원의 부속 예배당에 있는 부활 장면의 벽화(1316-1321).

책값은 뒤표지에 있습니다.

차례

머리말

팔레스타인에서 처음으로 연약한 뿌리를 내렸던 그리스도교는 서서히 지경(地境)을 넓히더니 마침내 후기 로마제국에 이르러서는 제국의 전 영토 및 그 너머에서 지배적인 영향력을 가진 종교로 성장했다. 당시의 초대교회는 단일한 공동체를 이루어 구성원 전체가 하나의 신조(信條), 하나의 성사(聖事)뿐만 아니라 모든 주교들을 포함하는 하나의 조직망을 공유했다. 초기의 통일된 교회를 바탕으로 그리스도교 전통의 양대 주류인 로마 가톨릭 교회와 동방정교회가 생겨났다. 가톨릭 교회는 주로 서유럽에 터를 잡았으며 정교회는 오늘날 '비잔틴'이라고 부르는 제국에서 힘을 키웠다. 비잔틴 제국의 수도는 콘스탄티노플이었으며 지금의 터키 이스탄불이다. 이러한 그리스도교의 두 갈래가 교회사의 처음 천 년 동안은 공식적으로 결합되어 있었음을 깊이 명심할 필요가 있다.

교회가 동방 및 서방교회로 분리된 것은 1054년의 일이었다. 하지만 훨씬 전부터 라틴어를 쓰는 그리스도교인들과 그리스어를 쓰는 그리스도교인들 사이에 분열이 싹트고 있었다. 그렇기는 하지만 교회분열 이후에도 그리스도교권 전체에는 통일성이 있었다고 말할 수 있다. 동서교회가 내세우는 교리, 예배방식, 십자가와 성서 같은 경배의 대상들은 본질적으로 동일했다. 물론 음악적 전승, 계율, 교리의 체계화 등에서 사소한 차이가 있기는 했다. 가령 동방교회는 성상숭배에 열심이었던 반면에 서방교회는 대성당과 수도원을 장식하는 종교예술은 후원했으나 성상숭배를 낯설어 했다. 두 교회 사이에 갈등이 불거진 가장 큰 원인은 권위에 관한 문제였다. 로마교황들은 점차 자신들이 그리스도교 교회의 최고 권위를 대표해야 한다고 생각했다. 한편 동방교회의 주교들과 총대주교들은 5

대 교구제를 신봉했다. 이는 로마, 콘스탄티노플, 알렉산드리아, 안티오크, 예루살렘의 5대 교구로 이루어진 고대의 교회정치체제를 이르는 것이다. 동방의 주교들은 교황이 주교들 중에서 가장 으뜸임을 인정했지만 그에게 교회의 전권을 넘기고 싶어 하지는 않았다.

이 책은 330년에서 1453년까지의 비잔틴 교회(동방정교회)의 역사를 다룬다. 비잔틴 시대를 구분하는 연대에 대하여는 논의가 분분하다. 특히 동로마제국의 시점에 관해서는 여러 설이 난무한다. 그럼에도 불구하고 콘스탄티누스가 소아시아의 콘스탄티노플에 신수도를 건립한 것을 신생 그리스도교 제국의 출발로 삼는 것은 이론의 여지가 없다. 1453년 이 도시가 오스만 투르크족에 함락됨으로써 실제로 비잔틴 제국의 오래되고 변화무쌍했던 역사는 막을 내렸다. 본서의 제목인 《비잔틴 제국의 신앙 *Faith in the Byzantine World*》은 어떻게 보면 정확한 것이 아니다. 비잔틴에는 각 시대에 따라 그리스도교 이외의 여러 다른 신앙을 가진 사람들이 살았기 때문이다. 이들 가운데에는 유대교인들, 사마리아 지방의 독특한 신앙을 지녔던 사마리아인들, 이른바 '정통 신앙'에서 벗어난 '이단들', 제국 초기의 이교도들까지 있었다. 4세기 말에 이르자 정교회가 제국의 지배적인 신앙으로 자리를 잡았다. 그리스도교 신앙은 시민들 대부분의 일상생활과 태도를 형성하는 데 그치지 않고, 정부와 공식적 교회에 속속들이 스며들었다. 뒤의 몇몇 장들에서 비잔틴 제국이 이룩한 그리스도교 문명의 여러 측면들을, 교회와 국가의 밀접한 관계, 교조와 세계관의 연관 등을 중심으로 살펴볼 것이다.

전통적으로 비잔틴 제국은 보수적이고 억압적인 사회로 생각되어 왔다. 제국의 성직자들, 학자들, 정치가들은 하나같이 그리스도교의 틀 안에서 과거의 고전 시대를 지향하는 데에 열중했으며 고전 시대의 사회가 성취한 문화, 법률, 가치관 등을 보존하려고 모든 노력을 기울였다. 18세기의 에드워드 기번을 위시하여 역사학자

들은 이 사회가 전통주의에 빠져 있었을 뿐만 아니라 부패한 데다 창조정신이 없었다고 말했다. 그러나 실로 이런 견해가 오류임을 여러 측면에서 알 수 있다. 문헌들과 유물 및 유적을 자세히 살펴보면 비잔틴 제국에는 1,100여 년이 흐르는 동안 창조적인 발상과 종교 사상들이 번성하고 발전했다. 또한 이런 사상들 대부분에서 제국의 뿌리 깊은 그리스도교적 관점, 다시 말하자면 우주만물의 창조와 인간의 역사에 신이 내재하고 개입한다는 당대인들의 생각을 감지할 수 있다. 정교회는 그리스, 로마의 고전문명으로부터 수단과 사상을 빌어 신앙을 한결같이 혁신적이고 성공적으로 표현해 냈다.

게다가 동로마제국의 주민들은 시기를 막론하고 다수의 여러 민족들로 구성되어 있었다. 콘스탄티노플과 여타의 몇몇 도시들의 지배계층을 차지했던 엘리트들은 전체 인구 중에서 소수에 지나지 않았다. 아마도 비잔틴인들의 90퍼센트는 시골에 사는 농부들로 대부분 문맹자였을 것이다. 제국의 백성들 모두가 그리스어를 쓰지도 않았다. 단지 몇 개의 언어만 예로 들어도 변방에는 아르메니아어,

콘스탄티노플의 하기아 소피아 대성당 나르텍스의 중앙 문 위에 자리한 모자이크 패널. 그리스도 앞에서 무릎을 꿇고 탄원하는 황제의 모습을 보여준다. 미술 사학자들은 황제 레오 6세(886-912 재위)가 신성한 지혜의 상징인 그리스도 앞에서 무릎을 꿇고 탄원하는 것이라고 추측하고 있다.

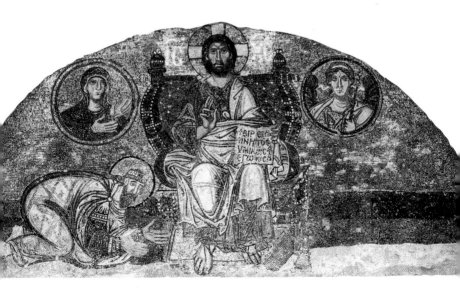

슬라브어, 시리아어, 아라비아어 등을 사용하는 공동체가 있었다. 따라서 이 책에서 서술하고자 하는 비잔틴 시대와 문화는 그리스도교 역사상 도저히 명확하게 규정할 수 없는 시기이다. 그러나 잔존하는 문헌들과 유물들에 근거하여 볼 때 비잔틴의 정통신앙이 신자들에게 통일되고 포괄적인 세계관을 안겨준 것 또한 명백한 사실이다. 이 세계관의 바탕을 이룬 것은 삼위일체의 하느님에 대한 믿음이었다. 그리하여 성서에 들어있는 계시와 수차례의 일반 공의회를 통하여 삼위일체의 하느님에 대한 정의가 내려졌다. 이와 같은 기본적인 교리 말고도 비잔틴인들의 문화적 정체성을 확립하는 데에 이바지한 것들이 있었다. 교회에 참석하고 금식을 행하며 축제일을 기념하는 등의 종교적 행위의 실천뿐만 아니라 성모 마리아와 성인들과 성상 내지 성 유물 따위의 성스런 상징물들을 숭배하는 의식(儀式)이 그것이다.

상당히 아쉬웠지만 이 책에서는 비잔틴 제국의 다른 종교들을 상세하게 다루지 않기로 했다. 그 까닭은 무엇보다도 책의 분량 때문이었다. 비잔틴의 여러 종교들 속에는 유대교 그리고 바울파와 보고밀파 등의 '이단적' 종교집단들이 있었다. 또한 오늘날 '오리엔탈' 정교회라고 통칭되며 지금까지도 시리아, 레바논, 이스라엘, 이집트, 에티오피아, 인디아, 아르메니아 등지에 존속하는 교회들이 있었다. 이러한 비잔틴 제국의 종교들 각각에 대하여도 별도의 책을 마련하여 깊이 다룰 필요가 있다. 동일한 시리즈에 포함된 《중세의 그리스도교 *Faith in the Medieval World*》처럼 이 책도 해당 지역 내의 중심적인 종교인 동방정교회를 우선적으로 취급한다. 앞의 두 장에서는 비잔틴 제국의 교회와 국가의 역사를 연대순으로 개괄하고, 그 다음 장들에서는 선정된 주제를 중심으로 서술할 것이다. 이런 형식을 취하다보니 어쩔 수 없이 중복하여 기술한 부분이 더러 있을 것이다. 그렇더라도 독자들은 각각의 장들을 다른 장

들과 연관지어 읽을 수도 있고 또 독립된 장으로 읽을 수도 있을 것이다. 이런 분량의 책에 각 주제들을 세부적으로 다루기는 힘들다는 점을 감안하여 책의 뒷부분에 더 읽어볼 도서들을 1차 및 2차 자료로 나누어 열거해 놓았다.

끝으로 이 책에서 사용한 기술적 용어들과 철자들에 대하여 한마디 덧붙여야겠다. 비잔틴 제국의 교회에 관한 글을 쓰려면 매우 까다로운 용어들을 사용하지 않을 수 없다. '총대주교(patriarch)', '일반(ecumenical)', '공의회(council)', '전례(liturgy)' 등의 용어들 상당수는 실제로는 그리스어에서 영어로 음역된 것들이다. 대부분 일반 대중들을 위하여 학자와 저술가들이 실용적인 목적으로 영어로 번역한 용어들이다. 본문 안에서는 그런 용어들이 처음 나올 때에 짤막한 설명을 해두었다. 그리고 가능할 경우 좀 더 간편하고 쉬운 용어들로 대체했다. 철자법은 비잔틴 제국에 관한 주제를 다룬 책의 일반적 관례를 따랐다. '로마(Rome)', '안토니우스(Antony)', '미카엘(Michael)' 등과 같이 인명과 지명 중에서 영어식 표기로 널리 알려진 경우는 그대로 사용했다. '헤라클레이오스(Herakleios)', '코스마스 인디코플레우스테스(Kosmas Indikopleustes)'처럼 번역된 적이 없는 경우는 라틴어보다 그리스어에 따라 표기했다.

이 자리를 빌어 오거스틴 카시데이, 자가 가브릴로비치로부터 많은 도움을 받았음을 밝히고 싶다. 두 사람은 초고를 읽고 몇 가지 정정할 곳을 지적해 주었다. 라이온 출판사의 편집주간인 모라그 리브가 사려 깊은 논평과 비평을 해준 덕분에 이 책을 여러 가지로 개선시킬 수 있었다. 이런 분들의 훌륭한 비평과 더불어 라이온 출판사의 지원에 진실로 감사드린다. 어떤 오류가 이 책에 있다면 전적으로 저자의 책임이다. 또한 책을 좋게 만들려고 세세한 부분까지 챙겨준 클레어 사우어에게도 고맙다는 말을 하고 싶다.

아일랜드인

픽트인

프랑크족

색슨족

로마

나폴리

시라쿠사

카르타고

베르베르인

4세기의 로마 제국

─── 로마 제국의 경계

핀란드인

켈트족

슬라브족

아라비아인

몽골족

그루지야인

페르시아인

튜턴족

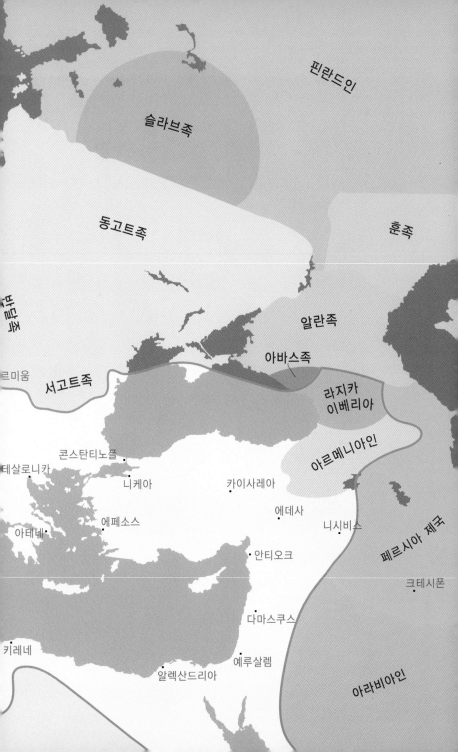

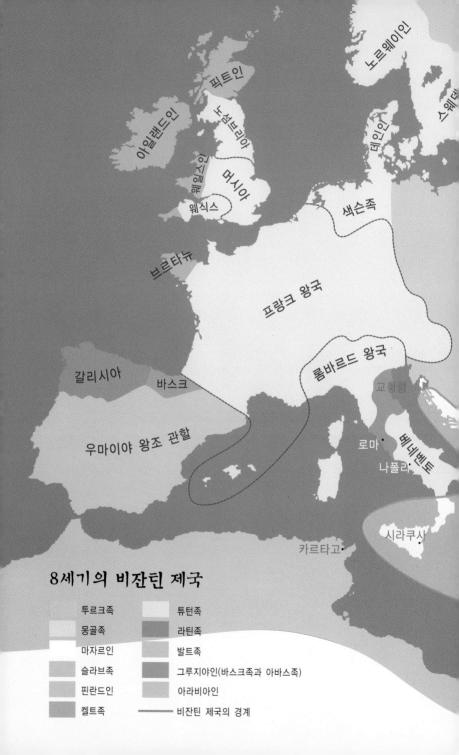

노르웨이인

픽트인

아일랜드인

노섬브리아

머시아

웨식스

브르타뉴

색슨족

프랑크 왕국

롬바르드 왕국

갈리시아

바스크

교황령

우마이야 왕조 관할

로마

베네벤토

나폴리

시라쿠사

카르타고

8세기의 비잔틴 제국

투르크족		튜턴족	
몽골족		라틴족	
마자르인		발트족	
슬라브족		그루지야인(바스크족과 아바스족)	
핀란드인		아라비아인	
켈트족		── 비잔틴 제국의 경계	

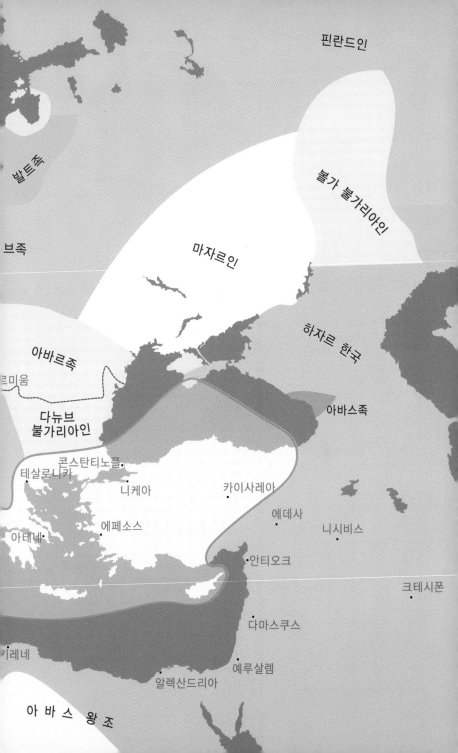

덴마크

어일랜드

스코틀랜드D

영국

독일 제국

프랑스

베네치아
베네치아
제노바

교황령
로마

보스

나바르

포르투갈

카스티야

아라곤

코르시카
(제노바령)

나폴리
나폴리

사르디니아
(아라곤령)

그라나다

시칠리아
시라쿠스

카르타고

마리니드 술탄령

하프시드 술탄령

15세기의 유럽

■ 비잔틴 제국

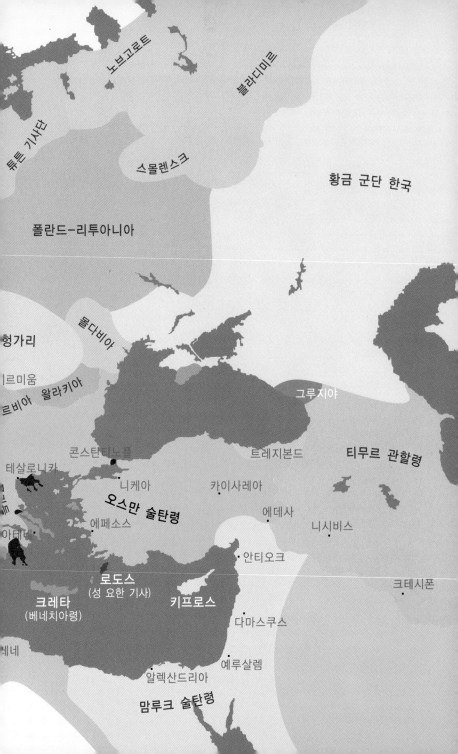

†
그리스도교를 신봉한
로마제국(330-843)

비잔틴 교회, 나아가 비잔틴 제국은 언제 시작되었을까? 1453년 오스만 투르크가 콘스탄티노플을 함락한 결과 제국이 종말을 고한 시기는 논란의 여지가 없다. 하지만 후기 로마제국과 비잔틴 제국 사이의 분기점이 언제였는지는 불분명하다. 그럼에도 불구하고 많은 사람들이 비잔틴 제국과 동방정교회의 기점을 콘스탄티누스 대제의 치세 시기라고 은연중에 말한다. 대제는 324년 리키니우스를 물리치고 로마제국의 단독 황제로 등극했으며 극적으로 그리스도교에 귀의했다. 이로써 이교도 황제들이 그리스도교를 핍박하던 시기가 끝났다.

왼쪽 그림: 그리스도의 승천을 그린 12세기의 성상. 성모 마리아에 대한 코키노바포스의 야고보 수도사의 강론을 적은 필사본에 들어 있다.

'새 로마' 콘스탄티노플

콘스탄티누스가 고대의 도시 비잔티온에 '새 로마'를 건설한다는 결정을 내림에 따라 제국의 중심이 동쪽으로 이동했다. 수도를 옮기겠다는 그의 결심에 결정적인 작용을 한 사항은 다음 몇 가지로 추려볼 수 있다. 첫째, 이 지역은 전략적으로 훌륭한 위치였다. 소아시아와 유럽을 가를 뿐만 아니라 흑해와 지중해를 나누는 이곳은 대단히 유리한 지점으로서 로마제국 전체를 연결하는 통로구실을 했다. 둘째, 콘스탄티누스는 구로마의 권력구조 및 전통들을 멀리함으로써 얻을 수 있는 정치적인 이점을 고려했다. 콘스탄티노플로 천도하면서 그는 원로원과 정부를 일신하고 새 질서를 수립할 수 있었다. 이후 콘스탄티노플은 그리스어를 주로 사용하는 동로마제

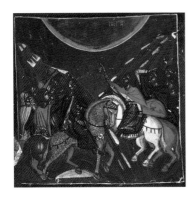

국의 중심지가 되었고 문화적으로나 정치적으로
라틴 서방과 서서히 분리되었다.

제국의 그리스도교화

콘스탄티누스의 개종에 가장 큰 영향을 받은 것
은 교회였다. 콘스탄티누스의 적극적인 후원과
법 개정에 힘입어 320년대부터 교회는 공적인 단
체로 발전했으며 임의로 처분할 수 있는 부와 재

콘스탄티누스 대제가 본
십자가 환상. 키프로스의
플라타니스타차에 있는 성
십자가 교회에 그려져 있는
15세기 벽화. 십자가 위에
'이것을 갖고 승전하라' 고
쓰여 있음.

산을 지니게 되었다. 그 결과 처음으로 거대한 규모의 교회를 짓거
나 헌납을 받을 수 있었다. 도시의 많은 신도들을 위한 대성당, 순교
자와 성인을 기념하는 사원, 순례자들이 들리는 성지 위에 세워진
교회 등이 서방과 동방의 그리스도교 국가들에서 번창하기 시작했
다. 황제의 후원과 보호에 맞추어 교회의 내부조직에도 변화가 일어
났다. 일찍이 2세기 이래로 주교들이 그리스도교 공동체를 이끌어

● 콘스탄티누스의 개종

콘스탄티누스의 개종은 순전히 전설에 지나지 않을지 모른다. 하지만 동시대의 역사가들도 서기 312년 로마
근교의 밀비우스 다리에서 콘스탄티누스가 극적으로 개종하고 그의 가장 막강한 경쟁자인 막센티우스를 물리
치는 데 성공한 이야기를, 새로운 그리스도교 로마제국의 출발점으로 간주했다. 이 유명한 전투에 앞서서 일어
난 사건들의 순서는 불분명하고 후대에 꾸며졌을 확률이 크다. 그리스도교도 역사가인 락탄티우스는 서기
324년 이전 다음과 같은 내용의 글을 썼다. 전투가 벌어지기 전날 밤의 꿈속에서 받은 지시에 따라 콘스탄티
누스는 그리스어로 그리스도(XPISTOS)라는 단어의 처음 두 문자를 나타내는 카이로(XP) 표시를 병사들의 방
패에 새겨 넣으라고 명령했다. 이후 거의 30년이 되었을 때 에우세비우스는 자신이 쓴 콘스탄티누스의 전기에
서 이 이야기를 다듬었다. 그에 따르면 황제는 하늘에서 빛나는 십자가와 그 위에 '이것을 갖고 승전하라' 는
글이 새겨진 환상을 보았다. 이 전투 후에 황제는 여타의 경쟁상대자들도 물리쳤으며 324년 전 로마제국의 단
독 통치자가 되었다. 그 후 황제는 그리스도교를 국교로 받아들일 것을 결정하였으며 황제로서는 처음으로 교
회에 금전을 기부하고 지원했다. 황제는 그리스도교의 신을 우주에서 가장 막강한 힘으로 생각했지만 그럼에
도 불구하고 예전의 로마가 섬겼던 고대의 이교도적 신들에게도 충성을 표시했다. 황제는 마침내 337년 임종
의 자리에서 세례를 받았으며 화려한 의식을 치른 뒤 자신이 콘스탄티노플에 세운 웅장한 묘에 묻혔다.

왔지만, 주교들이 여러 품급(品級)으로 나뉘고 교구들이 세분된 조
직을 갖춘 것은 콘스탄티누스 치세 때였다. 흥미로운 것은 교회의
교구 편성이 디오클레티아누스와 후계자들이 만든 중앙기구와 속주
들로 이루어진 세속적 조직의 형태를 그대로 따랐다는 점이다. 각
속주에는 수석 주교가 있어서 관할 교구 내의 전 성직자들을 임명하
고 각종 회의를 주선하는 일을 맡았다. 교회 내부에 권력의 위계구
조가 생겨난 것과 때를 맞추어 교회는 세속적 국가 안에서 큰 영향
력을 발휘하고 권력을 행사하기 시작했다.

콘스탄티누스 1세가 죽은 뒤에도 로마제국의 그리스도교화는
계속되었다. 그의 아들인 콘스탄티우스를 위시한 후계자들의 시대
에 제정된 법률들을 살펴보면, 이교도들에 대한 단속이 늘어난 반

● 콘스탄티노플

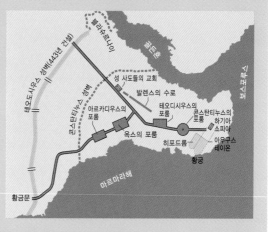

콘스탄티누스 황제는 수도를 비잔
티온에 세웠다. 이곳은 고대 그리
스의 도시국가(폴리스)의 하나로 보
스포루스 지역에 위치했으며 북쪽
에는 흑해에 닿는 작은 만인 골든
혼 만이 도시를 감쌌고 아래에는
마르마라 해가 펼쳐져 있었다. 황
제가 이곳을 '새 로마'로 선정하기
전에 비잔티온은 한적한 곳이었다.
콘스탄티누스 대제는 후기 로마의
도시가 갖추어야 할 필요한 시설들
을 이 도시에 모두 추가하거나 확
장했다. 가로수들이 심어진 넓은
대로, 광장, 공중목욕탕, 원형경
기장인 히포드롬, 황궁, 하기아 소피아(성스러운 지혜) 성당과 성 이레네 성당 등 중심적인 교회를 포함하는 몇
개의 교회 등등. 황제는 도시를 확장할 수 있도록 시의 성곽을 밖으로 옮겼다. 5세기 초에 테오도시우스 2세는
콘스탄티누스 황제가 건설한 성벽 밖으로 1.5킬로미터 떨어진 곳에다 방어 성벽을 추가로 쌓았다. 훗날 '여왕
의 도시'를 적들이 여러 차례 포위했었을 때 이 성벽들은 실제로 난공불락임이 판명되었다.

면에 그리스도교도들의 입지가 더욱 강화되었다는 것을 알 수 있다. 그러나 일반 대중들의 개종이 즉각 일어난 것은 아니었다. 더욱이 율리아누스 황제(361-363 재위)는 짧은 기간이었지만 다시 이교를 국교로 삼기도 했다. 그렇지만 4세기 말엽에 그리스도교를 신봉하는 황제들이 재위하면서 그리스도교에게 유리한 법률이 점점 더 많이 선포되었다. 429년에서 438년 사이에 발간된 《테오도시우스 법전》은 콘스탄티누스 1세와 그 후계자들이 앞서 공포한 칙령들을 담고 있다. 이를 통해 황제들이 그리스도교를 장려하고 이교를 배제하려는 의도가 점증하고 있었음을 볼 수 있다. 일요일과 그리스도교의 중요한 축제일이 휴일로 선포되었다. 이날에는 소송과 상업적 거래행위가 금지되었다. 4세기 말엽에 이교도들의 희생 제사를 금지하고 이교의 신전을 폐쇄하는 법률들이 시행되었다. 이교도들은 황제의 궁정이나 군대, 그리고 행정기관에 취업할 수 없게 되었다. 이교도, 유대인, 이단적 그리스도교도 등을 망라하여 정통 신앙을 갖지 않은 시민들은 점차 제국의 전 지역에서 주변부로 밀려났고, 또 하급 시민으로 취급받았다.

정치적, 종교적 분열의 시초

콘스탄티누스가 그리스도교도 황제로서 로마제국을 단독으로 다스린 기간은 짧았다. 그의 아들 대에 와서는 제국이 동서로 나뉘었다. 그리스도교 국가인 후기 로마제국의 형태는 유럽의 정치적, 군사적 격변으로 말미암아 5세기에는 돌이킬 수 없게 변모하기 시작했다. 고트족, 반달족, 훈족이 발칸 반도와 서유럽을 침입하자 이 지역의 그리스도교도들은 점점 더 로마와 콘스탄티노플에 의존하면서 보호와 정신적 가르침을 요청했다. 이 시기의 정치적 불안정 때문에 당시 로마제국의 주요한 교구에 기반을 두고 형성된 종교 권력은 더욱 막강한 힘을 갖게 되었다. 이와 함께 알아두어야 할 것은 유럽

이 야만족의 침입을 받았어도 로마 문명이나 교회는 무너지지 않았
다는 점이다. 대부분의 경우 침입자들은 로마제국의 문명과 제도를
익히는 데 열심이었다. 그도 그럴 것이 일찍이 이들 중 상당수는 이
미 그리스도교로 개종해 있었다. (다만 서고트족과 동고트족은 이
단인 아리우스주의를 신봉하였다.)

　　그리스도교 교회에 일어난 분열의 발단은 신학적 교리상의 이
견을 둘러싼 논쟁이었다. 4세기에 들어서 삼위일체 교리의 공론화
가 주요 쟁점이 되어 교리논쟁이 일어났다. 5세기에는 논점이 예수
그리스도론(論)으로 옮겨졌고 신성과 인성이 예수라는 개인 속에서
어떤 방식으로 결합되었는가를 두고 격렬한 논란이 벌어졌다. 이러
한 논쟁의 결과는 불행했다. 431년 및 451년의 일반 공의회가 끝난
뒤 자신들의 의견이 회의결과에 반영되지 않았다고 생각한 주교들
은 교회의 주류로부터 벗어나기 시작했다. 에페소스에서 개최된 제

후기 로마제국의 유대인

예루살렘 성전파괴(70년)에 이어 135년 예루살렘으로부터 유대인 추방이 일어난 뒤 유대인 공동체들은 후기
로마제국 안에서 살아남았으며 번성했다. 팔레스타인에 새로운 공동체들이 들어섰으며 유대인들에게 자치가
허용되었다. 그리하여 안티오크 같은 제국 동부의 많은 도시에 강하고 활력이 넘치는 유대인 공동체들이 수세
기 동안 존재했으며 그리스도교도 주민들 중에서 개종자들을 끌어들이기도 했다. 그러나 5세기 초가 지난 뒤
부터 황제의 법률이 유대인들의 권리를 억압하게 되자 로마제국에서 살아가기가 점점 힘들어졌다. 노예를 소
유하거나, 공공기관에서 가르치거나, 회당을 새로 건립하거나, 군대에 복무하는 등의 특권들을 이때부터 누릴
수 없었다. 팔레스타인의 지경을 넘어서 로마제국의 주요 도시 대부분에는 디아스포라(diaspora: 해외 이
산) 유대인들이 살았다. 이곳에서 유대인들은 작은 유대인 촌락을 이루고 살았다. 콘스탄티노플에서 유대인촌
들은 상업지구에 들어서 있었으며 유대인들은 염색공, 방직공, 모피가공업자, 유리 제조업자, 나아가 상인, 의
사 등의 직업에 종사했다. 그러나 비잔틴 제국이 존속하는 내내 유대인들에 대한 편견은 사라지지 않았으며
기도문이나 법률에도 그런 편견이 자주 표출되었다. 비잔틴의 그리스도교도들은 자신들이 새로운 이스라엘인
이라고 생각했으며 유대인들이 고의적으로 그리스도를 메시아로 인정해 주지 않았다고 보았다. 헤라클레이오
스, 레오 3세와 이 밖에 많은 황제들은 제국이 군사적 위협이나 경제적 곤경에 처했을 때 유대인들에게 세례
받을 것을 강요했다. 그러나 비잔틴 교회의 일부 주교들은 이런 조치들에 반대하고 유대인들이 선조의 신앙을
따를 수 있는 권리를 옹호했다.

3차 일반 공의회(431년)에서 패배한 네스토리우스파 추종자들은
이 공의회의 참가자 구성을 불법이라고 주장하며 독자적으로 종파
를 설립했다. 그것이 바로 동방의 아시리아 교회 혹은 '네스토리우
스' 교회이며, 이 교회는 오늘날까지도 이란, 시리아 북부 등지에
존속하며 여전히 동방정교회의 주류로부터 벗어나 있다. 이와 비슷
한 사정으로 칼케돈 일반 공의회(451년) 후에 이른바 '단성론파(單
性論派)' 교회들이 생겨나기 시작했다. 이것은 이집트, 팔레스타
인, 시리아 출신의 주교들이 이 회의에서 결정된 강령들을 거부하
고 별도로 세운 종파였다. 이와 같은 초기의 교회분열은 그리스도
교 교회 전체에 있어서, 특히 칼케돈파 비잔틴 교회에 심각한 영향
을 미쳤다. 5세기, 6세기, 7세기에 걸쳐 비잔틴 제국의 황제들은 이
분열을 치유하는 데에 엄청난 노력을 쏟았다. 하지만 근동의 대부
분이 7세기 중엽에 아라비아인들의 수중으로 넘어가면서 황제들은
그런 노력을 포기할 수밖에 없었다.

유스티니아누스의 재통일

유스티니아누스 1세(527-565 재위)는 로마제국의 동반부와 서반
부를 정치적으로 재통일하려고 힘을 쓴 최후의 황제였다. 북부 아
프리카, 이탈리아, 스페인의 일부분을 재점령한 유스티니아누스 1
세의 목표는 로마제국에 속했던 전 영토를 회복하는 것이었다. 동
시에 그는 치세 중 교회를 다시 통일하고자 했다. 이를 성취하기 위
하여 그는 여러 가지 수단을 동원했다. 제국의 곳곳에 교회와 수도
원들을 더욱 많이 세웠으며, 주교들이 서로 반목하는 교회 내부의
논쟁들을 해결하려 했고, 제국 내의 종교적 소수파들, 특히 이교도,
유대인, 사마리아인 등의 '아웃사이더'들을 탄압했다.

　　유스티니아누스가 교회의 발전을 위하여 기여한 바는 실로 중
대하고 광범위하다. 그의 치세 아래에서 상업과 산업이 발전했고

이런 물질적 번영에 힘입어 황제는 전례 없는 규모로 예술과 건축을 후원했다. 537년에 완성된 하기아(聖) 소피아 대성당은 당대의 놀라운 건축기술을 대표한다. 유스티니아누스 황제는 대성당을 준공한 뒤 이렇게 외쳤다고 전한다. "솔로몬이여, 내가 당신을 능가했소!" 당시의 사람들은 성당 한가운데 자리 잡은 웅장한 내부라든지 공중에 달린 듯한 거대한 돔 등을 갖춘 이 건축물을 보고 경탄해 마지않았다. 비잔틴인들은 제국이 존속하는 내내 콘스탄티노플의 대성당인 하기아 소피아 성당을 교회건물의 원형으로 삼았으며 진정한 '지상의 천국'으로 생각했다.

유스티니아누스가 성취한 다른 업적은 로마법의 체계화이다. 이를 통하여 황제는 고전적인 로마법학자들의 글들을 모으고, 거기서 더 나아가 학자들의 상충되는 판정을 종합하여 질서 있고 현대적인 법체계를 새로 세웠으며, 전례를 다듬었고, 교회와 국가 간에 이전보다 더욱 긴밀한 관계를 확립했다. 유스티니아누스 황제는 4세기에 에우세비우스가 확립한 이상적 그리스도교도 황제의 이미지에 입각하여, 자신이 하느님으로부터 지상의 통치권을 위임받은 신의 대리자임을 깊이 인식하였다. 그는 종교회의를 소집했으며 신학적 논문들을 썼고 찬송가를 작곡했다.

비잔틴의 '암흑 시대'

유스티니아누스가 서거한 직후 그가 그토록 힘들게 회복했던 영토들이 떨어져 나가기 시작했다. 그가 수년 간 전쟁을 치르는 동안 제국의 기력은 소진되었다. 쇠약한 나라를 물려받은 후계자들은 선제의 업적을 보전할 수 없었다. 첫 번째로 빼앗긴 영토는 이탈리아였다. 568년에 롬바르드족이 북쪽에서 침입하여 그 지역을 탈취했다. 스페인에서는 서고트족이 반격을 개시하여 비잔틴 제국에 빼앗겼던 전 영토를 되찾아갔다. 곧이어 이보다 훨씬 더 큰 위협이 북쪽과

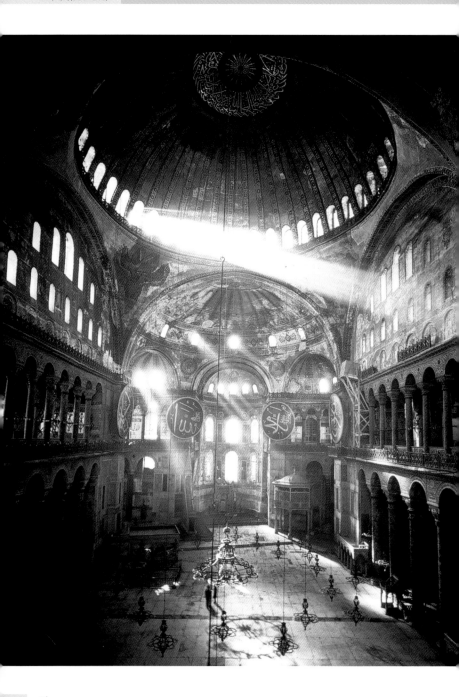

동쪽에서 나타났다. 북쪽에서는 아시아의 스텝지방에 본거지를 둔
투르크족 계통인 아바르족이 크림 반도와 발칸 반도를 침략하기 시
작했다. 동쪽에서는 유스티누스 2세(565-578 재위)가 평화조약을
깨자 페르시아가 전쟁을 일으켰다. 따라서 6세기 말과 7세기 초는
비잔틴 제국이 매우 위기에 처한 시기였다. 비잔틴인들은 자신들을
보호하고 위로하여 줄 것을 하느님에게 요청하기 시작했다.

비잔틴인들이 겪은 상징적 대참사는 614년 페르시아인들에게
예루살렘을 빼앗김으로써 성 십자가를 잃어버린 사건이었다. 새로
황제에 등극한 헤라클레이오스는 이 시기 비잔틴의 군사적 패배의
흐름을 돌려놓은 몇 안 되는 황제로서, 마침내 페르시아를 물리치고
성 십자가를 되찾았다. 그러나 동쪽에서 이룩한 헤라클레이오스의
업적은 곧 이슬람의 발흥으로 빛이 바래게 되었다. 페르시아보다 더
무서운 새로운 침입자들이 먼저 페르시아 제국을 무너뜨린 다음 시
리아, 팔레스타인, 이집트, 북아프리카 등지에 남아 있던 비잔틴 제
국의 영토를 휩쓸었다. 632년 이후 이슬람교의 발흥은 세계사상 괄
목할 만한 극적인 사건이었다. 새롭고 고도로 통일된 이슬람교의 성
공과 빠른 세력 확산 때문에 지중해 연안과 후기 로마제국의 영토로
남아 있던 지역은 여러모로 변화를 겪었다.

성상파괴운동

8세기 초엽에 이르자 여러 건의 반역, 아라비아인들의 침략, 자연
재해가 복합적으로 작용하여 비잔틴 제국은 전보다 더 심한 혼란과
불확실한 상태에 빠졌다. 레오 3세(717-741 재위)가 성상파괴운동
(문자 그대로의 의미는 아이콘 혹은 이미지들의 파괴)을 시작했던
것이다. 이것은 교회 내에 있는 성스런 아이콘들을 파괴하고 성상
숭배를 금지하는 운동이었다. 이 운동의 정확한 이유에 대해서는
역사학자들 사이에서도 의견이 엇갈리고 있다. 아무튼 황제의 개인

왼쪽 사진: 유스티니아누스
황제가 6세기에 건립한
콘스탄티노플의 하기아 소피아
대성당의 내부.
"이 성당은 눈으로 직접 보는
이들에게는 아름다움의
장관이었으며 귀로 듣기만 하는
자들에게는 불가사의였다."
프로코피우스, 《건물론》.

적 동기가 무엇이었든 간에 황제는 교회 내의 일부 파당으로부터 강력한 지지를 받았다. 이 분파는 성상숭배가 그리스도 이전에 행해지던 우상숭배로 회귀하는 것이라고 판단하여 성상숭배를 적극 반대했다. 이 시기에 사람들이 아라비아인, 유대인, 바울로파라고 불리던 이단종파 등과 접촉하면서, 초상화나 조각상의 제작이 출애굽기 20장 4-5절에 나오는 하느님의 두 번째 계명("너희는 우상을 만들지 말라")을 위반하는 것이라는 깨달음이 생겨났을 수도 있다.

레오 3세의 성상파괴운동의 규모와 강도가 어떠했는지는 논란의 여지가 많다. 그의 아들 콘스탄티누스 5세(741-775 재위)는 성상을 금하는 아버지의 칙령을 적극적으로, 때에 따라서는 저돌적으로 실행했다. 황제는 자신이 신학자라고 생각했으며 교회에서 성상을 사용하는 것을 반대한다는 논지의 논문을 몇 편 쓰기도 했다. 황

● 이슬람의 흥기

이슬람교는 북부 아라비아의 사막지대에서 발원했다. 이곳은 이교도들인 호전적인 아라비아 부족들이 수세기 동안 다스려온 곳이었다. 극동까지 이어진 무역로의 요지를 아라비아가 차지하고 있었고 그리스도교도 공동체 및 유대인 공동체가 존재했기 때문에 이곳 주민들은 이전부터 일신교를 접했다. 7세기 중엽 예언자 마호메트가 초월적이고 유일한 신의 존재를 가르치기 시작했다. 성도인 메카에서 태어나 6세에 고아가 된 마호메트는 할아버지와 숙부의 손에서 상인으로 훈련받았다. 24세에 카디자라는 부자 과부에게 고용된 뒤 결국은 그녀와 결혼했다. 상인으로 계속해서 일을 했지만 그는 점점 더 종교적 명상과 기도에 빠져들었다. 서기 600년이 지난 어느 해(전통적으로는 610년)에 그는 지고의 신 알라로부터 계시를 받았다. 코란 전체 114장으로 집성된 이 가르침은 이교도의 우상들을 부수고 유일신을 믿을 것을 명했다. 622년 자신의 새로운 종교집단이 메카에서 지지를 얻지 못하자 그는 야드리브라는 도시로부터 초청을 받고 본거지를 옮겼다. 히즈라라고 불리는 이 이주는 이슬람 시대의 개시를 뜻한다. 그는 나중에 이 도시를 '예언자의 도시'라는 의미의 메디나로 개명했다. 629년 마호메트와 그의 추종자들은 메카를 장악했다. 632년에 그가 죽고 난 뒤 이슬람교도들은 짧은 기간 동안 내부투쟁을 치렀지만 곧이어 페르시아와 로마의 영토로 밀고 들어가 세력을 확산시켰다. 부분적인 원인으로 오랜 전쟁에 국력이 탈진되었기 때문에 중동에서 이들 두 국가의 세력은 상당히 짧은 기간에 무너졌다. 636년 페르시아의 수도 크테시폰이 이슬람교도들에게 함락되었다. 10년 뒤 아라비아인들은 시리아, 팔레스타인, 메소포타미아, 이집트의 대부분을 수중에 넣었다. 이후 수세기 동안 이슬람 칼리프들은 비잔틴 제국의 동쪽을 괴롭히는 가장 무서운 적이 되었다.

제는 제국에서 성상을 없애고 성상숭배의식을 철폐하기 위하여 과격한 수단들을 사용했다. 9세기 초에 활동한 연대기 작가들인 테오파네스와 니케포로스 등에 의하면 레오 3세는 공공기관, 군, 교회 등에 소속된 성상옹호자들을 핍박했다. 그는 특히 수도사나 수도원을 공격했는데 성상을 옹호했다는 이유만으로 그렇게 했는지는 불확실하다. 무슨 까닭이 있었든지 간에 그는 수도원을 체계적으로 파괴하여 세속적인 공공건물로 탈바꿈시켰다. 수도사들과 수도원장들은 공개적으로 모욕을 당했으며 환속하여 다른 직업을 가질 것을 강요당했다. 콘스탄티누스 5세의 치세 동안 다수의 수도사들과 성상옹호자들이 로마로 도망가서 성상숭배를 은근히 지원하는 교황의 보호를 받았다.

　콘스탄티누스 5세의 후계자로 레오 4세(775-780 재위)가 제위에 올랐지만 요절하고 말았고 미망인 이레네 황후가 성상파괴정책을 뒤엎기 위해 787년 니케아에서 제7차 일반 공의회를 개최했을 때는 이미 성상파괴운동의 기세가 한풀 꺾여 있었다. 이 회의에서 성상옹호자들은 자신들에게 가해졌던 비난에 대하여 성서, 전승 및 교부들의 글을 근거로 수많은 논박을 퍼부었다.

　불행하게도, 니케포로스 1세가 불가리아와의 전투에서 패배하고 생명을 잃은 것을 위시하여 9세기 초 이레네 황후의 후계자들은 정치적으로나, 군사적으로 패퇴를 겪었다. 이것을 계기로 815년 성상파괴운동이 재개되었다. 레오 5세(813-820 재위)는 아마도 황제의 강력한 통치와 군사적 승리의 모델을 8세기의 성상파괴 황제들에게서 찾았던 듯하다. 그는 하기아 소피아 성당에서 종교회의를 열었으며 여기서 니케아 공의회의 결정사항들이 번복되었다. 하지만 레오 5세와 그의 후계자들은 종교적 형상들을 억압함에 있어서, 콘스탄티누스 5세보다는 온건한 자세를 취했다. 이 시기의 성상금지 조치는 콘스탄티노플과 그 인접지역으로 한정되었다. 이 정책을

"너희는 위로 하늘에 있는 것이나 아래로 땅 위에 있는 것이나, 땅 아래 물 속에 있는 어떤 것이든지 그 모양을 본 따 새긴 우상을 섬기지 못한다. 그 앞에 절하며 섬기지 못한다."
출애굽기 20:4-5

"마을과 읍 어디서나 비탄에 젖어 울부짖는 경건한 신자들을 볼 수 있었다. 불경스러운 자들이 있는 곳에서는 성물(聖物)들이 밟혀져 있거나 전례용품들이 다른 용도로 사용되고 있었으며 교회 건물들은 긁히거나 재로 문질러 더럽혀져 있었다. 모두 성상을 비치하고 있었기 때문에 그런 변을 당했다."
《성 소(小) 스테판의 전기》, 9세기 초.

가장 엄격하게 시행했던 테오필로스(829-842 재위) 때에도 성상금
지는 이들 지역에서만 지켜졌다.

비잔틴 제국에서 성상숭배가 공식적으로 회복된 때는 843년 3
월이었다. 동방교회에서는 이 사건을 오늘날까지 '정통신앙의 승
리'라고 부르며 사순절 첫째 일요일에 기념한다. 성상을 옹호하는
주장이 이번에는 《시노디콘 Synodikon》이라 불리는 문서에 담겨
표출되었다. 이것은 교회예배에 있어 성상이 합당할 뿐만 아니라
'필수적'이라는 선언이었다. 그리스도 성상의 합법성을 부정하는
행위는 성육신(成肉身)의 깊은 뜻을 손상시키는 것과 같았다. 성육
신을 통해 하느님은 기꺼이 인간의 육신을 입고 자신이 창조한 세
상에 스스로를 드러냈는데 성상 부정은 곧 성육신의 부정이 되는
것이었다. 물질적 창조물들도 성화(聖化)될 수 있음을 믿는 동방교
회의 신조가 《시노디콘》에서 재확인되었다. 이때부터 비잔틴 교회
는 예배에 있어 성상 같은 상징물들의 중요성을 공식적으로 인정했
다. 더불어 성상 앞에서 무릎을 꿇거나 입 맞추는 등의 신체적 행위
를 통하여 성상을 숭배하는 것도 공식적으로 받아들였다.

성상옹호 수도사들이
테오필로스(829-842 재위)
에게서 박해를 받고 있다.
《스킬리체스 연대기》에 실려
있음. 12세기 후반에 그린
것으로 추정됨.

대략 330년부터 843년까지 5세기 동안 비잔틴 제국은 커다란
전환과 변화를 겪었다. 로마제국의 연장으로서 동방에서 첫걸음을
뗀 비잔틴 제국은 그리스도교를 국교로 받아들임으로써 내부적으
로 수많은 변화를 치렀으며 교회 안에서 불거진 신학적 논쟁들을

대영 박물관이 최근 입수한 성상. 동방교회에서의 성상의 중요성을 나타내고 있으며 730-842년경 사이의 성상파괴 시기에 성상을 수호했던 남녀들을 기념하는 모습을 묘사했음. 정통신앙의 승리를 표현하는 성상. 14세기 후반.

해결하기 시작했다. 외적으로 동로마제국은 6세기에 유스티니아누스 황제의 영도 아래 처음으로 영토를 확장했다. 하지만 그 후로는 슬라브족, 페르시아인, 아라비아인 및 다른 적들로부터 침입을 당해 영토를 대부분 잃어버리고 아주 작은 지역만 차지하게 되었다. 비잔틴 제국의 7세기와 8세기는 거대한 로마제국으로부터 콘스탄티노플에 수도를 둔 중세의 소규모 국가로 전환되는 시기였다. 이러한 변화에 직면한 제국은 자기반성에 돌입하게 되었는데, 그 구체적 결과가 종교적 상징물들을 공식적으로 금지하는 정책인 성상파괴운동으로 나타났던 것이다. 843년 '정통 신앙의 승리', 다시 말하자면 비잔틴 교회가 성상숭배를 허가한 후에 제국은 어느 정도 자신감을 회복하고 국토를 확장시키는 새로운 시대를 열어갔다.

✝

동서교회의 분리
(843-1453)

"9세기에는 분열의
과정이 매듭지어졌다.
로마 세계의 폐허로부터
3개의 매우 상이한
문명이 솟아올랐다.
…… 이슬람 문명,
비잔틴 문명, 서유럽
문명."
마이클 앙골드, 《비잔틴:
고대에서 중세로 가는
다리》, 2001.

비잔틴 역사의 후대에 제국은 찬란하고 독특한 문명을 꽃피웠다.
서방교회 및 이슬람교 등 지중해 지역을 주름잡던 두 문화권과 지
속적으로 상호작용을 한 결과였다. 이 기간 동안 비잔틴 교회는 많
은 성공과 실패를 겪었다. 아마도 가장 큰 위기는 제4차 십자군의
콘스탄티노플 약탈이라는 대참사 후에 라틴인들에게 콘스탄티노플
과 변경을 점령당했던 시기(1204-1261)일 것이다. 그러나 비잔틴
인들은 이 역경을 극복했다. 1054년부터 로마 교황과 갈라섰던 비
잔틴 교회는 마침내 라틴인들을 점령지로부터 쫓아내고 다시 번성
했다. 1261년부터 1453년까지를 때로는 비잔틴의 '황혼기'라고 부
른다. 이 시기에 오스만 투르크 군사들은 소아시아, 발칸 반도, 마
침내 콘스탄티노플까지 가차 없이 진격했다. 그럼에도 불구하고 이
시기에 비잔틴은 종교적, 문화적으로 눈부신 부흥을 이룩했다.

정통신앙의 회복

843년 성상파괴운동이 공식적으로 끝난 후에 비잔틴 제국의 사회
와 교회에 일련의 중대한 변화가 일어났다. 먼저, 아마도 전체 국민
들에게 가장 중요한 변화로, 제국은 2세기 가까이 번영과 군사적
승리의 시대를 맞이했다. 덕분에 상업, 문화, 종교적 생활이 번창하
고 윤택해졌다. 이로써 국운이 부흥하는 시기가 열렸으니 이를 당
대에 군림했던 왕조의 이름을 따서 '마케도니아' 르네상스라고 부
른다. 둘째, 성상파괴운동의 시대가 지난 뒤 전에 없이 수도원이 번

성했다. 부분적으로 그 까닭은 수도사들이 성상논쟁에서 성상을 수호하는 역할을 담당했기 때문이다. 이로써 강성해진 수도원의 세력이 교회와 세속 정부에 영향력을 행사했다. 셋째, 비잔틴 총대주교와 로마 교황 사이의 오래된 문화적, 정치적 분열이 감지되기 시작했다. 분열의 과정은 매우 느렸다. 언뜻 보아 몇 개의 개별적 사건들로 인하여 분열이 일어난 것처럼 보이나 사정은 결코 그리 간단한 것이 아니었다.

위에서 말한 첫 번째의 변화에 대해서 좀더 자세히 논의해보자. 9세기 중반의 문화적 르네상스는 여러 부문에서 진행되었다. 7세기 및 8세기 등 이른바 비잔틴 역사의 '암흑 시대'에 퇴보했던 고등교육과 학문이 9세기 초엽에 되살아나기 시작했다. 그렇게 된 데에는 어느 정도 수도원들의 역할이 컸다. 한편 여러 수도원들은 당시 성지를 다스리던 아라비아인들 사이의 내전을 피해온 수도사들 덕분에 영적인 자극을 받았다. 콘스탄티노플의 스투디오스 수도원의 원장 테오도로스는 수도원 개혁에 착수했다. 그는 팔레스타인의 전례방식을 도입하고 육체노동과 생산성(육체노동을 통해 가능한 한 많이 산물을 생산함-옮긴이)에 역점을 두었던 카이사레아의 바실리우스의 이상적 수도원 생활공동체로 돌아가려고 했다. 숙련된 수도사가 실천하는 육체노동 중에는 수도원 필사실에서 필사본을 베끼는 일도 있었다. 바로 이 시기에 그러니까 8세기 중엽에서 9세기 초에 필사본 복사를 전보다 훨씬 더 빠르고 많이 할 수 있는 서체가 개발된 것은 결코 우연이 아니었다. 테오도로스는 또한 수도사들에게 찬송가를 작곡하고 기도문을 작성하도록 하여 전체 전례주년(典禮週年)의 성무일과(聖務日課)를 알차게 진행하도록 독려했다.

서기 843년 이후 비잔틴 제국에 세속적 교육이 재개되었다. 테오필로스 황제가 마그나우라 궁의 구내에 학교를 세웠다. 이곳에서는 수학, 천문학, 기하학뿐만 아니라 수사학, 철학 등의 세속적 학

과들을 가르쳤다. 타라시오스, 메토디오스, 이그나티오스, 포티오
스 등 콘스탄티노플 총대주교들은 그리스 수사학에 정통했다. 잔존
하는 그들의 논문들이나 설교집들은 고전에 어두운 현대의 독자들
은 벅찰 정도로 수준이 높다. 종교예술도 정통신앙의 승리로 성상
의 정당성이 입증된 뒤에는 한층 부활되었다. 9세기 중엽 이후 하
기아 소피아 성당 내부의 반원형 돌출부에 그려진 성모 마리아와
아기 예수의 걸출한 모자이크 같은 교회 장식, 필사본의 채식(彩
飾), 그리고 여타 예술품들의 제작이 크게 늘어났다.

수도원도 9세기 중반 이후로 비잔틴 사회에서 성장하고 번성했
다. 그렇게 된 데에는 몇 가지 요인이 작용했다. 위에서 살펴본 것
처럼 비잔틴 시민들은 수도사들의 역할을 인정해 주었다. 수도사들
은 성상파괴운동을 펼친 황제들에게 항거하고 교회에 성상을 재건
하는 데 주도적인 역할을 했던 것이다. 성상파괴운동이 종식된 뒤
이들은 교회의 고위직을 많이 차지했고 반면에 현직의 주교들은 면
직되거나 징계를 받았다. 얼마 있지 않아 수도원에 대한 후원이 증
가했으며 엄청나게 부유해진 수도원들이 많아졌다. 점점 더 많은
수도원들이 건립되고 토지와 동산을 기부받게 됨에 따라 수도원들
과 그 지도자들은 사회 내에서 중요하고 강력한 압력단체가 되었
다. 10세기 중엽에 이런 현상의 병폐를 우려한 여러 황제들이 수도
원의 재산증식을 억압하는 법률들을 시행했으나 그러한 시도는 궁
극적으로 실패하고 말았다. 그것은 수도원에 대한 존경과 지원이
대단했다는 것을 의미한다. 수도원 생활은 오늘날에도 비잔틴 문화
권에 존속한다.

심화되는 동서교회의 분열

콘스탄티노플 총대주교와 로마 교황 사이의 갈등은 수세기에 걸쳐
심화되다가 9세기 말 마침내 분출되고 말았다. 문화적인 견지에서

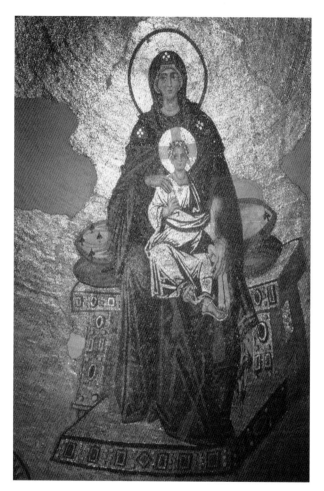

867년 하기아 소피아 성당의 앱스에 그려진 성모 마리아와 아기 예수의 모자이크 그림. 당시의 총대주교였던 포티오스는 유명한 설교문집에 이 성상을 서술하고 성상파괴 시대의 종말을 기념했다.

보면 전(前) 로마제국의 동반부와 서반부는 이미 5세기 초부터 사이가 멀어졌다. 서유럽의 대부분 지역이 정치적, 군사적으로 분열된 사태가 상호 고립감을 더욱 키웠다. 이에 더하여 각각 라틴어와 그리스어를 사용하는 양쪽의 주민들은 서로 말을 알아들을 수 없었다는 언어적 문제도 있었다.

8세기 및 9세기에 일어난 성상에 관한 논쟁 등 각종 교리상의 불일치는 상호 간에 더욱 큰 오해와 불신을 낳았다. 성상파괴운동

이 일어나는 동안 몇몇 교황들은 비잔틴 교회의 결정을 받아들이지 않고 박해를 피해 도망쳐온 성상옹호파 수도사들과 주교들에게 안전한 피난처를 마련해 주었다. 차후에 성상파괴운동이 끝내 정통성이 없는 것으로 선포되자, 성상 옹호 입장을 일관되게 유지해 온 교황의 정당성이 입증되었다.

필리오케

9세기 후반에 언뜻 보면 하찮게 보이는 문제가 로마 교황과 콘스탄티노플 총대주교 사이에 격렬한 논쟁을 유발했다. 필리오케(filioque: filio는 아들을 가리키는 라틴어 filius의 탈격으로 '아들로부터'라는 뜻이고 que는 '그리고'라는 뜻의 접속사―옮긴이) 논쟁이 그것으로, 서방교회들이 니케아 신경 중 성령의 발현을 기술하는 조목에 '그리고 성자로부터'라는 뜻의 짧은 구절을 일찍이 6세기 이래 덧붙여 사용하였다. 아마도 이 구절은 6세기에 스페인에서 처음으로 덧붙여졌던 것으로 보인다. 8세기 내지 9세기에는 프랑크 교회들도 이 구절이 첨가된 니케아 신경을 암송했다. 교황들은 필리오케를 니케아 신경에 삽입시키는 데에 내심 반대했지만 서방교회의 그런 관행을 근절하려는 적극적 조치는 취하지 않았다. 포티오스(858-867, 878-886 재임)를 위시하여 비잔틴의 총대주교들은 '이중 발현'의 교리를 비난했으며 마침내는 콘스탄티노플 종교회의에서 교황을 파문했다.

교황의 지상권

권위의 문제 또한 이 시기에 교황과 총대주교 사이의 불화를 깊어지게 만든 요인이었다. 포티오스가 필리오케를 쟁점으로 삼아 로마와 싸움을 벌였던 이유는 아마도 자신이 콘스탄티노플 총대주교로 임명되는 것을 교회법에 위배된다며 교황이 반대했기 때문이었을

것이다. 서방교회의 유능하고 정력적인 지도자인 교황 니콜라우스
1세는 콘스탄티노플의 총대주교를 선택하는 데에 자신이 결정권을
갖고 있다고 생각했다. 하지만 포티오스는 동방교회의 과거나 미래
의 여느 총대주교처럼 보편 교회에는 다섯 지도자들이 있다는 원칙
을 고수했다. 동방교회의 주장에 따르면 교황은 단지 '동등한 권한
을 갖는' 다섯 지도자들 중 서열이 첫째일 뿐이었다. 달리 말하자면
동방교회의 주교들은 교황이 사도 바울로의 후계자로서 교회의 첫
번째 주교임을 인정하지만 그렇다고 해서 지상권(至上權)을 갖는
것은 아니라고 주장했다.

선교

그리스도교의 선교 활동은 9세기 이래 불거진 동서교회 사이의 갈
등을 부추기는 또 다른 원인이었다. 이미 5세기부터 고트족, 슬라
브족, 투르크인 등이 서쪽과 남쪽을 향하여 문명세계로 물밀듯이
침입해 오면서 로마제국은 큰 위협을 받았다. 9세기에 이르러 교회
나 세속의 지도자들은 침입자들과 끊임없이 전쟁을 벌이는 대신 그
들을 문명화시키는 방법을 찾기 시작했다. 비잔틴은 예전부터 외교

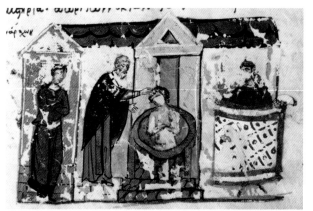

불가리아의 칸인 보리스가
864년 혹은 865년에 세례를
받는 모습.

37

를 통하여 하나의 적을 달래서 평화로운 관계를 유지하면서 그 사
이에 다른 적과의 전쟁에 군사력을 집중시키는 방식을 써왔다. 860
년대에 와서 포티오스 총대주교는 슬라브족과 불가리아인 등 인접
한 족속들을 그리스도교로 개종시키는 일에 주도면밀하게 착수했
다. 불행하게도 이들을 개종시키는 사업을 수행하는 가운데 이미
그 지역에 진출한 라틴교회의 선교사들과 경쟁하는 관계에 놓이게
되었던 것이다.

● '불가리아인의 학살자' 바실리우스 2세 (976-1025 재위)

불가리아는 그리스도교로 개종했음에도 불구하고 11세기 초 비잔틴에 군사적 위협을 가했다. 차르 사무엘은
아드리아 해로부터 흑해에 이르는 불가리아인과 마케도니아인의 거대한 제국을 건설하고 비잔틴 국경을 지속
적으로 압박했다. 그러나 바실리우스 2세는 신중한 전쟁계획을 수립한 후 1014년 7월에 불가리아를 쳐서 추격

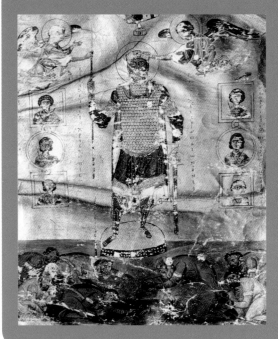

전과 기습전의 전술을 적절히 구
사하여 사무엘의 군대를 패퇴시키
는 데 성공했다. 전승에 따르면
(역사학자들은 후대의 연대기 저
자들이 꾸민 이야기라고 생각하는
데) 약 15,000명에 이르는 불가리
아 군사들을 장님으로 만들어
100명씩 한 무리를 지어 귀환시
켰다고 한다. 각 무리는 한 눈만
멀게 한 병사가 인솔했다. 사무엘
은 이 끔찍한 행렬이 돌아오는 광
경을 보고 졸도하고는 이틀 후에
죽었다(1014년 10월 6일).

적을 물리치고 승리를 구가하는
바실리우스 2세가 무릎을 꿇는
불가리아의 영주들 위에 서 있는
모습의 성상. 그의 정복을 허락하고
승인하는 표시로 그리스도가 왕관을
그에게 수여하고 있다.

슬라브족 선교

863년 그리스인 키릴로스와 메토디오스 형제가 모라비아 왕국의 영주 라스티슬라프의 초청을 받아 그곳으로 갔다. 이 왕국은 슬라브족의 나라로 오늘날의 체코슬로바키아에 해당하는 지역에 있었다. 라스티슬라프는 백성들이 가르침을 알아들을 수 있도록 슬라브어로 번역된 성서와 예배서를 가져오라고 비잔틴 선교사들에게 요청했다. 키릴로스와 메토디오스 형제는 곧 이 일에 착수했다. 6세기 이래 이주해 온 슬라브족들이 많이 살던 데살로니카에서 성장한 형제는 인접한 문화권의 언어를 유창하게 구사할 수 있었다. 그리스도교 서적의 번역에 사용된 언어는 마케도니아식 슬라브어였다. 이 언어는 고대교회 슬라브어라고 불리며 오늘날에도 모든 슬라브 교회가 전례언어로 쓴다. 불행하게도 이들 그리스 선교사 형제는 같은 모라비아 왕국에서 선교활동을 하던 독일 복음전도자들과 충돌하여 그들과 갈등을 일으켰다. 키릴로스와 메토디오스 형제는 로마의 황제에게 도움을 요청해 호의적 반응을 얻었지만, 이들 독일인 선교사들은 교황의 결정을 무시하고 이 형제의 선교를 계속 방해했다. 키릴로스와 메토디오스가 869년과 885년에 각기 세상을 뜬 뒤, 독일인들은 이 형제의 제자들을 모라비아로부터 쫓아내고 형제의 선교활동 흔적들을 말살했다.

모라비아에서 동방교회의 선교는 실패했을지라도 그리스도교 서적들을 고대교회 슬라브어로 번역하기로 결정한 일은 매우 의미가 깊었다. 얼마 후 비잔틴인들은 복음전도자들을 불가리아, 세르비아, 러시아 등 인접한 지역의 종족들에게 파견하기 시작했다. 키릴로스와 메토디오스 형제가 번역한 그리스도교 서적들은 이 지역에서 계속하여 사용되었으며 더 많은 사람들에게 보급되었다. 따라서 이들 지역의 사람들은 자신들이 알아듣고 마음에 새길 수 있는 그리스도교 메시지를 받았다. 한동안 라틴인들과 그리스인들 중 어

느 편을 택할 것인가를 두고 머뭇거렸던 불가리아인들은 마침내 콘
스탄티노플 총대주교의 보호를 받아들였다. 불가리아의 칸(khan)
인 보리스는 864년 혹은 865년에 세례를 받았다.

루스

러시아인들의 조상인 루스족(the Rus')에 대한 언급은 860년에 감
행된 루스족의 콘스탄티노플 공격을 기술해 넣은, 포티오스 총대주
교의 설교문집에서 처음으로 나타난다. 최초의 루스족은 스칸디나
비아인들로 그들은 처음에 남쪽으로 이주하여 노브고로트 근처에
정착했다. 9세기 및 10세기에 바이킹 루스족은 오늘날의 러시아에
속한 강 유역을 따라 정착했다가 점차 슬라브 토착민들과 합류하여
키예프에 수도를 건설했다. 이들은 비잔틴 영토를 간헐적으로 습격
하며 점점 더 크게 제국에 위협을 가해왔다. 비잔틴 제국은 곧바로
이들에 대하여 외교와 선교사업을 벌였다. 864년에 시행된 최초의
복음화는 실패로 끝났다. 그러나 비잔틴 및 국경을 마주한 불가리
아 등으로부터 그리스도교도들이 꾸준히 유입됨에 따라 궁극적으
로 효과가 나타났다. 키예프 공국의 여군주 올가는 콘스탄티노플을

● 루스(러시아인의 선조)의 개종

러시아에 대한 최초의 기록인 《기본 연대기 Primary Chronicle》는 12세기에 작성된 것으로 추정되나 그 이전
의 사료를 담고 있다. 여기에는 군주 블라디미르가 어떤 종교를 받아들일 것인지 결정하기 전에 여러 종교들
을 관찰하기 위하여 사절단을 파견한 상황이 적혀 있다. 사절단들이 귀환해서 콘스탄티노플에서 겪은 경험
을 이렇게 서술했다. "다음으로 우리 일행은 그리스로 갔다. 그리스인들은 그들이 신을 섬기는 건물로 우리들
을 인도했다. 우리는 하늘나라에 있는 것인지 지상에 있는 것인지 분간할 수 없었다. 지상에는 그토록 화려하
거나 아름다운 곳이 있을 리 만무했기 때문이다. 그리하여 이 모습을 어떻게 서술해야 할지 몰라 당혹스러웠
다. 다만 우리가 알 수 있는 것은 신이 인간들 사이에 살며 그들의 예배는 다른 나라들의 의식보다 훌륭하다는
점이었다."

방문하고 몸소 하기아 소피아 성당에서 행해지는 황제 임석(臨席)
의 장엄한 예배의식을 본 뒤 954년 혹은 955년에 세례를 받았다.
그녀의 아들 스비야토슬라프는 모친을 본받지 않았으나 손자인 블
라디미르는 988년 그리스도교를 받아들였다. 오늘날 러시아 정교
회는 이때를 교회 건립 시기로 간주한다. 블라디미르는 스스로 세
례를 받은 뒤 자국의 전영토를 그리스도교화하는 일에 착수했다.

　비잔틴 정교회의 전례를 채택하고 자국 내에서 수도원 생활을
장려한 것 말고도 블라디미르와 추종자들은 그리스도의 가르침이
갖는 사회적 의미에 대해 진지하게 고민했다. 10세기의 키예프 공
국은 조직적인 사회복지제도와 빈민들을 위한 음식물 배급을 실시
한 진정한 의미에서의 모범적 그리스도교 국가였다. 비잔틴의 법률
을 루스 사회에 도입할 당시 블라디미르는 가장 가혹한 벌과 악습
을 철저히 폐기했다. 그리하여 이후의 키예프 공국의 러시아인들에
게 사형의 벌이 내려지는 일은 없었으며 군주들이 체벌이나 고문을
가하는 일도 매우 드물었다. 블라디미르의 아들 보리스와 글레프의
이야기는 이 시기의 새로운 그리스도교적 정신을 보여주는 좋은 예
이다. 블라디미르가 1015년에 죽은 뒤 그의 아들 보리스와 글레프
와 스비야토폴크 삼 형제는 영토를 셋으로 나누어 다스렸다. 스비
야토폴크가 불법적으로 군주의 지위를 장악하자 보리스와 글레프
는 저항하지 않고 순순히 그의 손에 죽는 쪽을 택했다.

콘스탄티노플과 로마의 분열

로마 교황과 동방교회 총대주교 사이의 갈등은 10세기와 11세기를
거치면서 계속 심화되었다. 슬라브족에 대한 경쟁적 선교사업도 악
영향을 미쳤다. 특히 양쪽의 종교적 전통의 차이는 비록 사소하긴
했어도 교회의 일상생활이라는 맥락에서 볼 때는 매우 커다란 의미
를 지녔다. 예를 들어 그리스 정교회는 언제든지 사제들의 결혼을

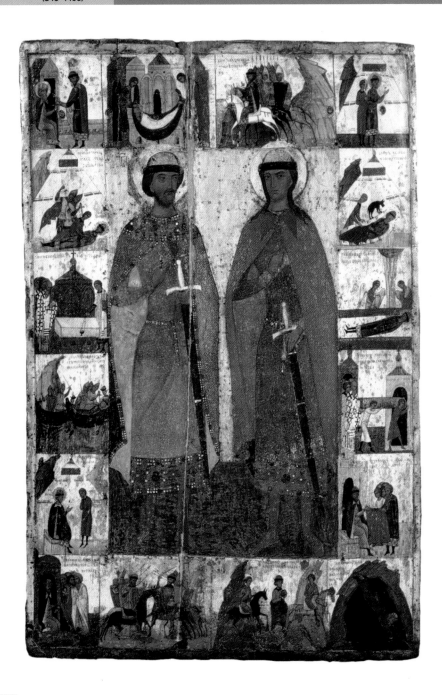

허용했다. 반면에 라틴교회는 독신생활을 강요했다. 정교회는 성찬식에 누룩을 넣은 빵을 사용한 반면 라틴교회는 누룩이 없는 빵을 썼다. 금식의 계율도 그리스도교 왕국의 양쪽이 서로 달랐다. 보다 더 근본적인 문제는 앞에서 보았듯이 교황의 지상권을 두고 벌어졌다. 동방교회의 총대주교들은 교황이 서방교회 내에서 최고의 권력을 행사하는 것은 받아들일 수 있었지만, 자기들의 관할 지역 내에서는 용납할 수 없었다.

마침내 동서교회의 공식적인 분열이 1054년에 일어났다. 이런 결렬을 유도한 논쟁은 사소하고 하찮아 보이기까지 한다. 그럼에도 불구하고 이와 관련된 사건들은 정치적 불안정이라는 배경에서 살펴야 한다. 특히 비잔틴 교회의 경우에는 더욱 그런 배경을 감안할 필요가 있다. 그것은 장기간의 분열로 치닫고 만 서로간의 성급한 대응들을 설명하는 데 도움이 된다. 11세기 중에 노르만족은 비잔틴 영토였던 남부 이탈리아의 상당 부분을 점령했으며 그곳에 살고 있던 그리스인들에게 라틴교회의 관습을 강요했다. 의지가 강하고 호전적인 인물이었던 콘스탄티노플 총대주교 케룰라리오스는 이 사태를 그냥 넘기지 않고 그것에 정면으로 맞서 앙갚음했다. 그는 콘스탄티노플에 있는 모든 서방교회에 대하여 유사한 조치를 취했으며 그들이 따르지 않자 교회를 폐쇄시켰다. 교황은 3명의 사절을 콘스탄티노플로 파견했다. 이들 중 하나가 당시 서방교회 내에서 개혁을 주도하던 고집 센 훔베르트 추기경이었다. 케룰라리오스와 교황 사절들 사이에 대화가 결렬되자 훔베르트와 동료 사절들은 하기아 소피아 성당의 제단에 파문장을 던져놓고 떠났다. 파문장에는 그리스인들이 니케아 신경의 필리오케 조목을 거부하는 것을 포함하여 교리에 대한 수많은 잘못을 저질렀다는 비난이 담겨 있었다.

역대 로마 교황들과 콘스탄티노플 총대주교들은 이전에도 몇 번에 걸쳐 서로 파문장을 주고받았다. 1054년에 일어난 동서교회

43

의 대분열이 그 후 곧바로 아물지 않은 것은 역사의 우연일지도 모른다. 그러나 앞서 보았듯이 이 사건은 상호 간의 불신이라는 배경에서 살펴야 한다. 수세기 동안 자라왔던 동서교회의 상호불신의 벽은 너무 높아서 이후 화해의 열망을 억눌러버리고 말았다. 동서교회의 분열에 쐐기를 박은 것은 그리스도교 역사상 또 다른 중대한 사건 때문이었으니, 바로 1095년에서 1204년에 걸쳐 일어난 4차례의 십자군 운동이었다.

십자군 원정

십자군 원정을 일으킨 책임은 비잔틴의 황제 알렉시오스 1세에게 있다. 1071년의 비참한 만지케르트 전투를 시작으로 일련의 군사적 패배를 당한 비잔틴 제국은 셀주크 투르크의 무자비한 침략으로 심각한 위험에 직면했다. 알렉시오스는 절박한 심정에서 서방에 도움을 구했다. 1095년 3월 황제의 사절들은 교황 우르바누스 2세를 피아첸차에서 만나 동방교회를 파멸의 위협으로부터 구하고 성지, 특히 예루살렘을 이교도로부터 해방시키기 위한 군사적 원조를 요청했다. 1차 십자군 원정은 성공을 거두었다. 십자군은 투르크인들로부터 1098년에는 안티오크를, 1099년에는 예루살렘을 탈환했다. 서방의 십자군들은 즉시 두 도시에 자신들을 위한 공국을 건설하고 라틴교회 출신의 총대주교를 세웠다. 이 사건은 비잔틴과 서방 십자군 사이의 본래의 협정에 일치하지는 않았지만 두 도시의 그리스와 라틴 주민들은 새로운 체제 아래에서 상당히 화목하게 공존했던 듯하다. 그러나 이어진 세 차례의 십자군 원정은 결코 성공적이지 못했다. 십자군들이 투르크인들과 아라비아인들에게 군사적으로 패배하기 시작하면서 그리스와 라틴 지도자들 사이에 갈등과 불신이 깊어졌다. 마침내 4차 십자군 원정은 그리스인들에게 대재앙을 안겨주었다. 라틴인들은 비잔틴의 축출된 황제를 재옹립한다는 구

실로 1204년 4월 콘스탄티노플을 사흘간 약탈했다. 당시의 그리스
인들은 콘스탄티노플의 파괴와 약탈을 라틴인들의 배신행위로 보
았다. 이 비극적인 사건이야말로 장차 동서교회의 결정적인 분열을
가져온 계기가 되었다.

라틴인들의 지배를 받던 시대

비잔틴 제국의 수도를 탈취한 라틴인들은 제국의 여러 영토를 거의
60년 동안 지배했다. 하지만 몇 개의 작은 공국들은 여전히 비잔틴
인들의 통치를 받았다. 일반적으로 라틴인들이 제국을 점령했던 시
기(1204-1261)에 동서교회는 평화로웠다. 그리스 정교회의 사제들
은 동방교회의 전통에 따라서 사목 활동을 수행할 수 있었다. 그러
나 로마 교황은 내심 동서교회의 재통일을 장기목표로 세워놓고 있
었다. 이 목표를 달성하기 위하여 라틴인들은 단계적으로 그리스인
들의 성직위계를 라틴의 성직으로 대체하고 교회에서 서방의 관례
를 따르도록 유도했다. 그러나 이러한 정책은 라틴인 영주들에 대
한 그리스인들의 불신과 반감을 극복하는 데 전혀 도움이 되지 못
했다. 미카엘 8세인 팔라이올로고스가 콘스탄티노플을 되찾고 서
방 지도자들을 비잔틴 영토로부터 쫓아내자 정교회 그리스도교도
들은 환호했다.

> "십자군들은 평화가 아
> 니라 검을 가져왔다. 이
> 검에 그리스도교는 두
> 동강이 났다."
> 스티븐 룬시만 경,
> 《동방교회의 분리》, 1955.

제국의 마지막 시기

1261년 수복된 비잔틴 제국은 이전에 다스렸던 영토의 단지 일부
분밖에 회복하지 못했다. 이제 제국의 통치 영역은 소아시아의 서
쪽 일부, 콘스탄티노플과 오늘날 그리스 본토의 일부 지역에 한정
되었다. 이런 상황에서 제국은 동쪽의 적대적인 셀주크 투르크인들
뿐만 아니라 서쪽의 여러 유럽 왕국들과 대적해야 했다. 비잔틴 제
국의 역사에서 놀라운 것은 그토록 어려웠던 이 시기에 정교회의

신앙과 문화가 전에 없이 번창했다는 점이다. 걸출한 모자이크와
프레스코 벽화가 이때 제작되었다. 또한 철학적, 신비주의적 저술
들이 크게 늘어났고 수도원 생활이 다시 번성했다. 고립감과 방어
적 자세가 오히려 문화적 정체성을 진흥시켰던 것이다. 비잔틴의
그리스도교인들은 갈수록 콘스탄티노플을 자신들이 일군 문명의
상징적 중심으로 인식했다. 이 도시는 적대적이고 공격적인 외부세
계의 침략에 대하여 다시 한번 강하게 맞섰다.

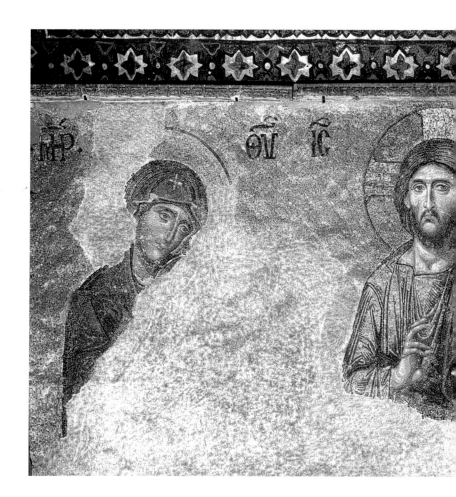

비잔틴 황제의 권력은 1261년에서 1453년에 걸쳐 쇠퇴했으나,
교회는 그와 정반대로 신망과 권위를 강화했다. 그 까닭은 부분적
으로 총대주교들이 이 시기에 중요한 정치적 역할을 담당했기 때문
이다. 그들은 문화를 발전시키고 서방과 협상하고 신생 국가에 합
법성을 부여하는 등 정치적으로 활발하게 움직였다. 세금을 거둘
수 있는 영토를 상실함에 따라 황제의 재정은 줄어들었지만 민간
후원자들은 콘스탄티노플, 발칸 반도, 펠로폰네소스 등지의 새로

삼위일체상(Deesis)이라고
부르는 전통적인 성상. 만물의
지배자(Pantokrator)인
그리스도를 가운데 두고 성모
마리아와 세례자 성 요한이
좌우에서 경의를 표하는 자세를
묘사했다. 하기아 소피아
성당의 남측 회랑, 1261년
이후에 제작.

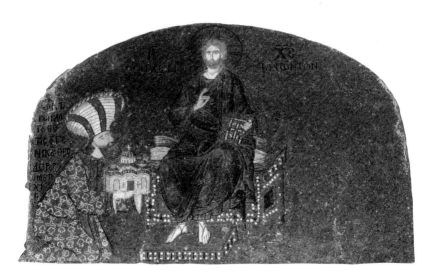

콘스탄티노플의 코라 수도원의
건립자인 테오도로스
메토키테스(1316-1321 재임)의
모자이크 판화. 그가 머리에 쓴
큰 머리쓰개는 당시 부유한
비잔틴 시민의 전형적
의상이었다. 그는 무릎을 꿇고
그리스도에게 교회를 헌납하고
있다.

건립된 수도원들에 헌금을 아끼지 않았다.

이 시대에 비잔틴인들은 끊임없이 침략하는 투르크인들과 대적하며 고립감과 취약함을 뼈저리게 느낀 나머지 다시 한번 서방의 그리스도교인들과 화해를 모색했다. 1204년에 당한 모욕과, 라틴인들의 지배 기간에 대한 기억이 머리 속에 생생했지만 미카엘 8세 팔라이올로고스는 1274년에 열린 리옹 공의회에 대표단을 보냈다. 이 회의에서 서방교회와 동방교회의 재통합을 공식적으로 합의했다. 그 대가로 비잔틴의 대표단은 동쪽에서 침략해 오는 투르크인들과 호시탐탐 제국을 노리는 앙주의 샤를 같은 서방 지도자들로부터 제국의 안전을 보장한다는 약속을 얻었다. 그럼에도 불구하고 제국 내의 주민들, 성직자들, 수도사들 등 콘스탄티노플의 정교회 인사들은 이 합의에 격렬하게 반대했다.

15세기 초에 이르러 비잔틴의 처지는 절박해졌다. 새로운 투르크 종족인 오스만인들이 셀주크인들을 계승하고 소아시아 전역과 그리스 본토의 상당부분을 점령했다. 1438년부터 1439년에 걸쳐 페라라와 피렌체에서 개최된 공의회에 참가한 요한 8세 팔라이올

로고스는 투르크인들과의 싸움을 위해 서방의 군사적 지원을 요청했다. 황제와 더불어 두 사람의 중요한 그리스 신학자들이 공의회에 참석했다. 한 사람은 교회통합파인 니케아 수도대주교인 베사리온, 다른 사람은 교회통합반대파인 에페소스 수도대주교인 마르코였다. 공의회에서 성령의 발현, 성찬식에서 누룩을 넣은 빵과 누룩을 넣지 않은 빵의 사용, 연옥의 존재, 교황의 지상권 등 많은 문제들이 논의되었다. 정교회 대표단은 거의 모든 사안에 대해 서방교회의 주장에 굴복했다. 하지만 에페소스의 마르코는 교회통합령에 서명하기를 거부했다. 대표단이 귀환하자 정교회 신자의 대다수가 또다시 교회통합령에 반대했다. 1453년 황제의 도시가 투르크인들에게 함락되자 교회통합을 추구하는 운동이나 상기 공의회의 합의 사항은 영원히 사라지고 말았다. 오스만인들의 지배를 받는 가운데 비잔틴 정교회가 제자리를 잡았을 때 라틴 그리스도교와의 재통합은 실제적으로 불가능한 이야기가 되었다.

요한 8세 팔라이올로고스의
초상이 그려진 메달.

　동방교회의 후기 시대를 연구할 때 '비잔틴인들이 누구였으며 그들은 자신들을 어떻게 보았는가' 라고 질문해 볼 가치가 있다. 서방교회와 마찬가지로, 동방교회는 지역 문화를 통합하는 가장 중요한 구심점이었다. 투르크인들을 비롯한 다른 적대적 침입자들에게 영토를 상실했음에도 불구하고 정교회 신자들은 비잔틴제국의 말기까지도 자신들을 넓은 연방의 일원으로 생각했다. 불가리아, 세르비아, 루스(러시아) 등을 포함하여 인접한 슬라브족 국가들은 비잔틴인들과 함께 정통신앙과 전통들을 공유했다. 그리하여 1453년 콘스탄티노플이 오스만 투르크의 수중에 떨어진 뒤에도 동방정교회는 하나의 광대한 그리스도교 세계를 울타리로 삼아 그 안에서 독립성과 동질성을 유지했다.

† 교회와 국가

312년 콘스탄티누스 1세의 개종을 시작으로 4세기 전반에 걸쳐 로마가 그리스도교화 함에 따라 중요한 정치적 변화가 많이 일어났다. 그리스도교 교회는 처음으로 강력한 입지를 누릴 수 있었다. 국가를 방위하고 정치적 경쟁자들을 힘으로 누르는 데에 온 힘을 쏟았던 황제는 이제 예수 그리스도의 모범을 따라 그리스도교도의 삶을 살게 되었다. 그리스도교도 황제로서 콘스탄티누스의 새로운 역할을 설명하고 정당화할 필요를 말한 사람은 황제의 조언자요 주교였던 카이사레아의 에우세비우스였다. 그는 교회사로는 최초의 대작인

로마의 쿠라토르스 궁에서 나온 콘스탄티누스 1세의 대리석상.

《그리스도교 교회사》뿐만 아니라 황제의 전기 및 그를 칭송하는 연설문 등도 지었다. 그의 후기 저서들, 특히 《콘스탄티누스의 30년 통치에 대한 연설문 *Oration on the Tricennalia*》에는 그리스도교 제국이라는 개념을 정당화하기 위하여 새롭고 창조적인 이데올로기를 만들어간 전 과정이 나타나 있다.

비잔틴 제국의 정치적 이데올로기

에우세비우스 정치사상의 기초는 왕권신수설(王權神授說)이었다. 헬레니즘 시대에서 발원한 이 전통은 후기 로마제국의 정치적 이데올로기 형성에 큰 영향력을 미쳤다. 에우세비우스는 왕권에 대한 이교도적 개념을 그리스도교의 새 사상과 결합시키는 데 성공했다.

그에 따르면 유일신주의는 전제정치를 요구했다. 하늘나라에서 전능한 하느님 한 분이 백성을 다스리는 것과 같이, 지상에서도 지고한 황제 한 사람이 정의를 관리해야 한다. 지상의 황제는 그의 원형이라고 할 수 있는 하늘나라의 신으로부터 권력을 받는다. 황제는 하늘나라의 지배자의 그림자 혹은 대리인이다. 그러므로 그리스도교도 황제는 신의 권능뿐만 아니라 인간에 대한 신의 자비와 보호까지도 구현한다. 황제의 임무는 제국을 야만족들과 불신자들로부터 보호하고 교회와 제국 내에서 평화를 증진시키는 것이다.

　장차 동로마제국이 발전하는 과정에서 에우세비우스의 정치사상은 헤아릴 수 없을 정도로 중요한 역할을 한다. 비잔틴의 통치자들은 지상에서 신의 대리인으로서 백성들에게 절대적인 권력을 행사했다. 그런데 제위 찬탈자들도 이런 특권을 누릴 수 있었다. 강력한 장군이나 유능한 후보자가 연약한 황제를 밀어내고 제위를 차지했을 경우, 그가 그런 성공을 거둔 것은 신의 총애를 보여주는 것이므로 그의 반역이 정당화될 수 있었다. 앞서 본 대로 에우세비우스가 그린 이상적인 정치체제는 전제군주의 단독 통치였다. 일반적으로 볼 때 그러한 정치체제는 유연하고 생명력이 강했다. 비잔틴 제국의 후 반세기 동안 정치적, 경제적 불안이 있었음에도 불구하고 전제군주 체제는 강하게 버텨냈다.

　이런 정치사상을 배경으로 비잔틴 교회와 국가 사이의 결합은 현대의 대부분의 국가들과는 비교할 수 없을 정도로 강력했다. 대부분의 비잔틴인들에게 이 두 실체를 구분하는 것은 무의미했다. 그들은 국가란 하나의 유기적인 통일체로서 세속적 권력과 종교적 권력이 합쳐져 만들어진 것으로 생각했다. 황제와 정부는 교회의 지지를 받지 못할 경우 기능이 정지되었으며, 반면에 주교들과 총대주교들은 황제의 지원이 없으면 신도들에게 봉사할 수 없었다. 그렇지만 이 장 뒤에서 보는 바와 같이 후기 비잔틴 역사에 있어서

"태초 전부터 무한하고 무궁한 때에 이르기까지 신이 낳은 말씀만이 성부의 왕국과 짝하는 나라를 다스린다. 신이 사랑하는 우리 황제는 하늘로부터 제국의 통치권을 받았으며 거룩한 칭호의 권위를 지녔으며 세상의 제국을 오랫동안 다스려왔다."
카이사레아의 에우세비우스, 《콘스탄티누스의 30년 통치에 대한 연설문》 중에서. 336년 저술로 추정.

삶의 세속적 영역과 종교적 영역이 에우세비우스의 이상처럼 언제
나 조화를 이루지는 않았다. 황제들이 최고위 주교들과 충돌하는
일이 적지 않았다. 이럴 때에 성직자들은 황제가 교회의 일에 간섭
하지 말아야 한다고 주장했다. 그러나 대체로 교회의 방침을 실행
하는 것은 세속 정부의 과업이었다. 실제로 비잔틴인들은 제국의
안보가 신의 나라를 여기 지상에 성공적으로 수립하는 데에 달려
있다고 믿었다.

에우세비우스가 창안하고 비잔틴의 전 시대에 걸쳐 고수되었
던 그리스도교 로마제국이라는 이데올로기는 엄격한 위계질서를
갖고 있었다. 맨 위에는 지상에서 신의 대리인 역할을 하는 황제가
있었다. 그는 자신의 권위로써 교회와 국가 사이의 조화를 유지하
는 책무를 띠고 있었다. 프랑크 왕국의 경건왕 루이에게 보낸 서간
에서 미카엘 2세는 신으로부터 통치권을 받았다고 말했다. 여느 비

● **대관식**

비잔틴 황제의 공식적 즉위식은 다수의 상이한 요소들이 결합된 복잡한 사건이
었다. 시대가 가면서 대관식의 의식들이 다소 변경되었던 듯하다. 황제를 방패
위에 들어올리고 환호하는 의식은 게르만족의 전통에서 빌려왔으며 4세기 율
리아누스 황제 때 처음으로 채택되었다. 5세기 중엽이 되면 의식의 일부를 교
회에서 치렀으며 총대주교가 황제 후보자를 축복하고 그의 대관식에 참석했다.
그러나 이 시기에 치러진 대관식에서 총대주교는 황제의 통치권에 정당성을 부
여하는 역을 맡지 않았다. 641년 하기아 소피아 성당에서 거행된 콘스탄스 2세
의 대관식은 대성당에서 치러진 최초의 본격적인 교회의식이었으며 이후로는
모두 이 관례를 따랐다. 참석자들이 환호하고 있는 가운데 총대주교가 교회내
부의 중심에 세운 설교단 위에서 황제에게 왕관을 씌워주었다. 후에 성찬전
례가 대관식의 형식을 따름으로써 이 의식은 속세와 종교의 영역을 아우르게
되었다. 콘스탄티누스 7세 포르피로게네토스의 저작으로 보이는 《의례서(儀禮
書)》라는 문헌에는 당시 거행된 대관식의 절차가 자세히 수록되어 있다. 이 자
료에 따르면 황후의 대관식이 치러지는 곳은 하기아 소피아 성당이 아니라 아
우구스테이온이라는 광장이나 규모가 작은 교회였다.

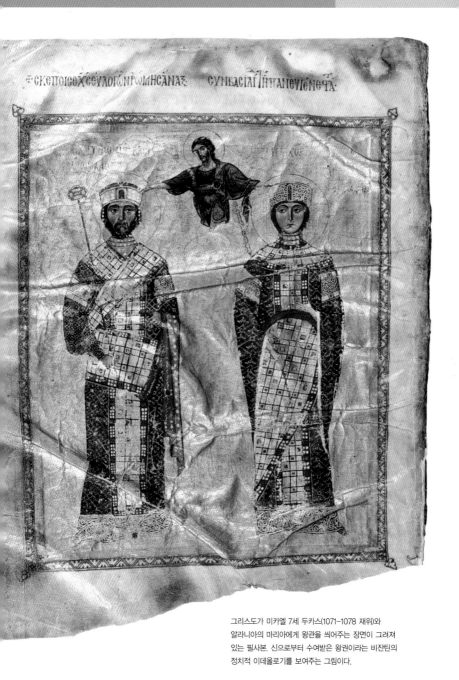

그리스도가 미카엘 7세 두카스(1071~1078 재위)와
알라니아의 마리아에게 왕관을 씌어주는 장면이 그려져
있는 필사본. 신으로부터 수여받은 왕권이라는 비잔틴의
정치적 이데올로기를 보여주는 그림이다.

잔틴 황제와 같이 아들을 후계자로 봉한 바실리우스 1세는 "네가 내 손에서 물려받은 이 왕관은 신이 주신 것이다"라고 썼다. 이론상 으로는 백성들(달리 말해 원로원)과 군대가 황제에게 합법적인 통 치권을 부여했으나, 후기 비잔틴의 황제들은 후기 로마제국의 관례 대로 세습에 의해 왕위에 올랐다. 황제의 대관식은 5세기 중엽이 되어서야 비로소 순교회 의식으로 거행하게 되었다. 7세기부터는 대관식을 하기아 소피아 성당에서 치르는 것이 관례로 정착되었다.

황제의 역할

황제는 지상에서의 신의 대리인 또는 그리스도의 살아있는 상(像) 이다. 에우세비우스가 이렇게 썼다고 해서 황제 자신이 신성을 갖 추었다고 말한 것은 아니다. 황제와 국가에 대한 그의 서술은 플라 톤의 세계관을 바탕으로 한다. 황제는 신의 이미지 내지 그림자이 다. 그러나 황제 자신은 창조된 세계라는 영역에 속한다. 더불어 중 요한 사실은 비잔틴 황제가 진정한 종교적 국가에서 볼 수 있는 것 같은 사제-왕이 아니라는 점이다. 형식상으로 황제는 교회의 평신 도였지만, 종교회의를 소집하고 의결사항을 시행하는 등 교회의 번 영을 도모하는 데 중요한 역할을 했다. 또한 그는 황궁과 수도의 주 요 교회에서 거행되는 복잡한 종교의식에 날마다 참석했다. 그러나 비잔틴의 황제는 결코 전례를 집전하는 사제 노릇을 한 적이 없었 다. 황제는 하기아 소피아 성당의 지성소에 들어가 성직자들과 더 불어 성찬을 받을 수는 있었지만 그 자신이 성사(聖事)를 관장할 수 는 없었다.

비잔틴의 황제들은 4세기부터 발생한 교회 내의 교리논쟁들을 해결하는 데도 중요한 역할을 했다. 한 예로 콘스탄티누스 대제는 최초의 보편 혹은 '일반' 공의회를 325년에 개최했다. 대제가 그 회의를 주재했고 의결사항의 실천을 자임했다는 사실은 이후에 전

개되는 비잔틴 교회의 관리를 위하여 매우 뜻 깊은 전범이 되었다.
비잔틴인들이 인정하는 7차례의 일반 공의회는 콘스탄티노플 근처
의 작은 도시인 니케아에서 처음과 마지막(325년과 787년)을 장식

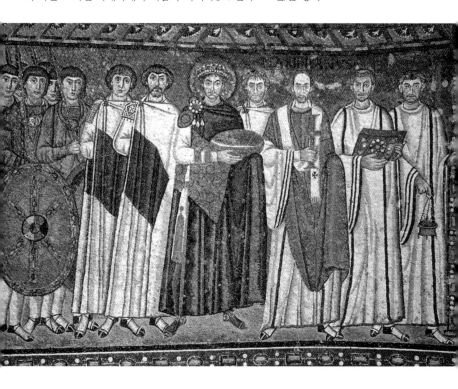

했다. 정통신앙을 반대하는 또는 '이단적인' 주장에 대응하기 위하
여 종교적 교리를 토의하고 규정하는 방식으로서 일반 공의회가 널
리 인정을 받았다.

전례의식에 참석하고 있는
6세기의 유스티니아누스
황제. 이탈리아 라벤나의 산
비탈레 성당의 모자이크 패널.

일반 총대주교

비잔틴 제국의 교회에서 황제 다음으로 중요한 지도자는 일반 총대
주교였다. '일반(ecumenical)'이라는 말은 사람이 거주하는 세계
를 뜻하는 그리스어 '오이코우메네 (oikoumene)'에서 왔다. 따라

서 이 칭호는 전 비잔틴 제국 내에서 콘스탄티노플 총대주교의 중요한 위상을 보여준다. 6세기 말에 로마제국 내의 5개 주요 교구들이 공식적으로 '총대주교 관구'로 지정되었고 서열이 매겨졌다. 로마, 콘스탄티노플, 알렉산드리아, 안티오크, 예루살렘 등의 다섯 교구가 그것이고 서열은 열거한 순서대로이다. 사실 콘스탄티노플은 사도들의 활동기반과는 아무 관련이 없었다. 그러나 테오도시우스 1세는 콘스탄티노플 공의회에서 이 도시가 권세와 위엄에 있어 로마 다음의 자리를 차지해야만 된다는 주장을 관철시켰다.

얼마 후 벌어진 정치적, 군사적 사태들이 전 그리스도교 세계의 형태와 조직에 영향을 미치기 시작했다. 7세기 중엽 근동과 북아프리카가 이슬람의 수중에 넘어가자 알렉산드리아, 안티오크, 예루살렘 등의 총대주교들은 비잔틴 교회와 서유럽의 교회에서 일어나는 일들에 대하여 영향력을 행사하지 못했다. 콘스탄티노플의 일반 총대주교는 점차 동방교회 전체를 대표하는 지도자가 되었다. 교회의 관할구역에서 일어나는 모든 문제들을 다루는 데에 있어서 콘스탄티노플의 총대주교는 황제의 오른팔 노릇을 했다. 그가 제국의 세속적 우두머리와 밀접하고 공생적인 관계를 맺을 때 맡은 바역할을 가장 잘 수행할 수 있었다. 황제와 총대주교 두 사람이 교리와 교회 관례 등 중요한 쟁점에 의견을 통일할 경우 양쪽 모두 일하기가 쉬웠다. 그러나 비잔틴 역사를 살펴보면 때때로 황제와 일반 총대주교가 서로 대립하거나 단절을 이루는 경우도 발생했다. 비잔틴 교회의 이론적인 모델을 설정하기 위해서는 두 사람 사이에 일어난 몇 가지 충돌 사례를 살펴보는 것이 좋을 듯하다.

황제와 일반 총대주교 사이의 갈등

이후의 비잔틴의 역사적 사건들이 보여주듯 황제와 총대주교 간의 갈등이 일어나 국가가 분열되고 교회와 국가 내에 긴장이 조성되는

> "국가의 체제는 인간처럼 여러 가지 부분과 요소들과 …… 로 구성된다. 이 중에서 가장 크고 긴요한 것은 황제와 총대주교이다. 따라서 백성들의 평화와 행복은 모든 일에 있어서 왕과 사제 간의 합의와 협조에 달려 있다."
> (법률편람 *Epanagoge Aucta*), 912년 직후에 콘스탄티노플에서 편찬된 것으로 추정됨.

일이 실제로 있었다. 8세기 초부터 9세기 중엽까지 벌어진 성상파
괴운동은 국가와 교회 사이에 일어난 균열의 배경이었다. 레오 3세
가 제국의 정책으로 성상파괴운동을 결정하자 총대주교 게르마노
스 1세는 거세게 반대했다. 그는 그리스도의 성상을 만드는 관습이
사도 시대부터 성행했다고 주장했다. 또한 우상숭배에 대한 비난은
그리스도가 계시한 진리를 거부했던 고대 유대인들, 이교도들, 만
족들에게나 해당될 뿐이라고 말했다. 레오 3세가 제국의 방침으로
서 성상파괴운동을 얼마나 철저하게 강행했는지는 알 수 없다. 성
상 옹호자들에 대한 가혹한 핍박은 그의 아들 콘스탄티누스 5세의
치세 때에 가서야 시작되었을 것이다. 그렇지만 게르마노스는 도덕
적으로 총대주교직을 유지할 수 없다고 생각했다. 730년 그는 직위
를 사임하고 콘스탄티노플 근처의 사유지로 가서 살다가 3년 뒤에
세상을 떴다.

　　성상이 공식적으로 교회 내에 복구되었던 787년부터 815년 사
이의 짧은 기간이 지난 뒤 최초로 성상파괴운동을 벌인 레오 3세의
이름을 이어받은 레오 5세가 성상 금지 정책을 다시 실행하기로 결
정했다. 이번에 황제는 그의 정책을 정당화하려고 소수의 성직자들
로 구성된 위원회에게 성상을 반대하는 주장들을 모으고 근거 자료
를 성서와 교부들의 글 가운데에서 뽑아내도록 명령을 내렸다. 그
러나 현직에 있던 총대주교 니케포로스는 이 위원회에 협조하기를
거부했다. 그는 815년 크리스마스 직전에 자신의 지지자들을 규합
하여 성상파괴의 근거자료를 수집하는 일을 공식적으로 거부했다.
레오 5세는 니케포로스를 황궁으로 소환하여 협박했으나 총대주교
는 입장을 굽히지 않았다. 그 대가로 몇 달간 가택연금을 당한 총대
주교는 면직되어 보스포루스 해협에 면한 아시아 땅으로 추방되었
다. 그는 당시 비록 늙고 병들었지만 여생을 많은 논문을 쓰면서 보
냈다. 그런 글을 통해 그는 성상파괴운동을 반박하고 성상숭배를

옹호하는 신학을 발전시켰다.

동시대의 문헌들을 살펴보면 성상옹호자들은 이 논쟁의 정치적 차원을 인식하고 있었다. 예를 들어 다마스쿠스의 요한이 지은 성상을 옹호하는 3편의 논문들 속에는 이런 구절이 들어있다. "황제들이 무슨 권리로 교회 내의 입법자로 자처하는가?" 비잔틴 교회의 역사에서 일련의 비잔틴 황제들이 다수의 주교들로부터 지지를 받아 실행한 종교 정책들이 후에 이단적인 것으로 선포된 경우가 더러 있었다. 바로 성상파괴운동이 여기에 해당되었다. 황제들이 교회의 일에 간섭하는 것을 비잔틴의 그리스도교도들은 대체로 용인하고 또 어느 정도 예상하기도 했다. 그럼에도 불구하고 황제들은 교회 내에서는 평신도의 신분이었고 치명적인 실수를 저지를 수도 있었다. 속사정을 거침없이 토로한 당대의 몇몇 문헌들은 교회와 국가 사이에 분명히 개념적 차이가 있었다고 지적한다. 그러나 대부분의 경우 동시대의 자료들은 교회와 국가의 관계를 대단히 공생적이었다고 묘사한다.

> "황제시여, 폐하의 책무는 국가와 군사에 관한 일입니다. 이런 문제들을 돌보시고 교회는 사제와 교사들에게 맡기십시오."
> 스투디오스의 테오도로스,
> 9세기의 수도사 및 성상옹호자.

갈등의 원인이 된 교회 율법

교리논쟁 말고 교회 율법을 둘러싼 문제도 황제와 총대주교 사이의 갈등을 종종 유발시켰다. 795년 콘스탄티누스 6세는 부인과 이혼하고 재혼을 했다. 비잔틴 교회법은 정상 참작의 사유가 있는 경우 이런 처사를 완전히 금하지는 않았다. 그럼에도 불구하고 당시 총대주교였던 타라시오스는 콘스탄티누스 6세의 재혼을 허가하여 교회 구성원들로부터 비난을 받았다. 사쿠디온의 플라톤 수도원장과 그의 조카인 스투디오스의 테오도로스가 이끄는 열심파 수도사들은 재혼을 인정한 종교회의의 주재자인 요세포스 사제의 파문을 요구했다. 그 결과 이른바 '간통' 논쟁이 10년 정도 벌어졌으며 이 과정에서 총대주교들은 황제 편을 들거나 반대편에 가담해야 했다.

니케포로스는 타라시오스의 본을 좇아 황제의 죄를 묵과했다. 뿐만 아니라 그는 809년 요세포스를 다시 받아들임으로써 열심파 수도사들을 격노시켰다. 9세기 초에 총대주교를 역임한 니케포로스는 제국의 정책에 대하여 외교적 자세를 취했다. 그는 교회 율법 상의 문제를 다루는 데에는 타협적으로 양보하는 한편, 정통 교리의 근본이라고 생각한 성상의 문제에 대해서는 황제에게 완강하게 맞섰다. 이후에 일어난 여러 갈등의 예에서 보듯 황제와 총대주교 사이의 관계는 일률적으로 조화로운 것은 아니었다. 성상파괴운동의 시대가 지나간 뒤 교리상의 문제로 인하여 세속과 교회가 분열되는 일은 별로 없었다.

1204년 후의 교회정치

4차 십자군이 1204년 콘스탄티노플을 약탈한 뒤 라틴인들이 비잔틴을 점령했다. 약 60년에 걸친 그들의 지배가 끝난 직후 교회와 국가 사이에 매우 심각한 불화가 일어났고 이는 오랫동안 지속되었다. 비잔틴 영토로부터 라틴인들을 몰아낸다는 구실로 미카엘 8세는 라스카리스 왕조의 일원인 테오도로스 2세에게 속했던 제위를 찬탈하고 하기아 소피아 성당에서 1261년 8월 15일에 황제의 관을 받았다. 당대의 총대주교이며 라스카리스 왕조에 충성스러웠던 아르세니오스는 미카엘을 파문했다. 미카엘이 제위를 찬탈하고 5개월 뒤에는 선제 테오도로스의 적법한 후계자를 장님으로 만들었으며 자신의 아들 안드로니코스를 후계자로 지명했기 때문이었다. 수년간의 갈등 끝에 1264년 아르세니오스는 총대주교의 직위에서 축출되어 프로콘네수스 섬으로 추방당했다. 총대주교의 축출로 인해 교회 내에 분열이 일어나 미카엘 8세의 남은 재위기간 내내 아물 줄을 몰랐다. 아르세니오스의 추종자들은 그의 후임자를 인정하지 않으려 했다. 그들 중 다수가 수도사였으며 상대 진영은 그들을 '열

● 레오 6세의 이혼과 재혼에 대한 비난

10세기 초 레오 6세의 '네 번째' 결혼은 논쟁을 불러일으켰다. 886년에서 912년까지 통치한 레오는 아들을 얻지 못하자 걱정이 되었다. 첫째 부인 테오파노가 897년에 죽자 맞이한 둘째 황후도 자식 없이 899년에 세상을 떴다. 교회법에 따르면 황제는 두 번 결혼할 수 있었지만 더 이상의 결혼은 엄격하게 금지되었다. 레오는 이 법을 따를 수 없었다. 그는 다시 결혼했으며 셋째 부인마저 출산이 잘못되어 죽자, 정부를 취하여 후에 콘스탄티누스 7세가 된 아들을 얻었다. 총대주교 니콜라우스 1세 미스티코스는 불법적인 상속자를 인정해 주었지만, 정부와 네 번째로 결혼하려는 황제의 비도덕적 행위를 용서하지 않았다. 그는 황제가 하기아 소피아 성당에 출입하지 못하도록 금했으며, 실제로 906년과 907년 크리스마스와 공현절(公現節)에 황제를 성당 문 앞에서 돌려보냈다. 황제는 총대주교를 축출하고 로마 교황에게 용서를 구했다. 그는 또한 906년 부활절 전후 정부와 비밀리에 결혼했다. 그러나 912년에 황제가 서거하자 니콜라우스는 복위되었으며 이로써 레오 황제의 처사에 반대한 그의 완강한 태도가 정당화되었다.

성파' 혹은 '극단파'로 불렀다. 이런 호칭들은 수도원 출신들이 빈번히 교회 내에서 이런 도덕적 논쟁을 선도했다는 인상을 강하게 풍긴다.

이상에서 살펴본 대로 동로마제국에서 교회와 국가는 결코 단일한 통일체가 아니었다. 그 둘은 적극적이고 공생적인 관계를 발판으로 상대방을 지원했다. 그러나 공정하게 말해서 그들의 가치관과 목표가 언제나 일치한 것은 아니었다. 주교들은 그들의 지도자인 수도(首都)대주교들 및 총대주교들과 함께 통상적으로 황제의 정치적 목표들을 지지했다. 그러나 교회의 율법이나 교리상의 문제가 불거질 경우 주교들은 세속적 지배자들에게 대항할 줄도 알았다. 다음으로 황제는 종교회의 결정사항들을 옹호하고 사회의 안정과 조화를 유지하는 일을 자신의 책무로 여겼다. 그가 이런 기능을 책임지고 수행하지 못할 경우 사제들과 주교들뿐만 아니라 영향력

이 점증하던 수도사 집단으로부터 혹독한 비난을 받을 위험이 있었다.

　비잔틴 역사 전체에 걸쳐서 속세와 교회가 분열을 일으켰던 경우는 많았다. 그렇지만 교회와 정부를 축으로 하는 비잔틴 사회의 견제와 균형으로 대개의 경우 곧 안정을 되찾을 수 있었으며 때로는 현직의 총대주교가 사임함으로써 안정을 회복하기도 했다. 9세기 초에 다마스쿠스의 요한과 스투디오스의 테오도로스는 황제가 교회의 일에 간섭할 권리가 있는가 하는 문제를 제기했다. 이런 산발적인 시비가 있었음에도 불구하고 제국이 멸망된 1453년까지 '황제는 신의 친구이며 신의 말씀을 해석하는 자'라는 에우세비우스의 사상이 지배적이었다. 1453년 이후로는 동방 그리스도교 제국을 지배하는 정통황제는 더 이상 존재하지 않았다.

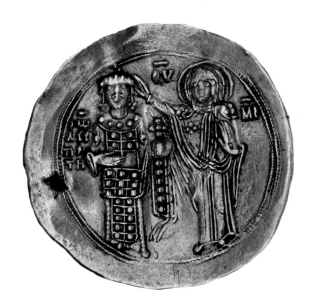

신의 어머니인 성모 마리아의 축복을 받는 요한 2세 콤네노스의 상이 들어 있는 금화.

†

공동체를 위한 봉사

중세의 교회는 동서방 둘 다 위계질서가 엄격한 조직이었다. 성직은 주교, 사제 혹은 감독, 집사의 3가지 주요 품급을 중심으로 구성되었다. 세 부분으로 이루어진 조직 밑에는 보조집사, 성서 낭독자, 여러 직종의 관리자 등을 망라하는 낮은 품급이 있었으며 이들은 교회의 건물을 관리하거나 대중들을 위하여 봉사했다. 성직마다 신성한 의식으로 치러지는 고유의 임명식이 있으며 임명되는 성직자들은 이 의식을 통해 성령의 축복과 교회의 인증(認證)을 한꺼번에 받았다. 위계의 꼭대기에 있는 주교들은 그리스도교 교회 안에서 이론상으로는 가장 높은 권위를 지녔다. 하지만 로마 영토에서 가장 영향력이 있는 교구를 통할하는 5명의 주교들이 주교단의 의사결정을 주도했다. 6세기에 들어 이들 다섯 주교들을 총대주교라고 불렀으며 로마와 알렉산드리아 총대주교의 경우는 교황이라고 칭했다. 다섯 개의 사도교회교구 혹은 총대주교 교구들의 중요도는 로마, 콘스탄티노플, 알렉산드리아, 안티오크, 예루살렘 교구순이었다.

세 부분으로 이루어진 구조

물론 초대 교회 시절에는 이와 같이 엄격한 위계제도가 없었다. 1세기 및 2세기경에 저술된 신약성서 및 사도교부들(12사도의 직속 제자들―옮긴이)의 글은 초대 교회에서 '예언자들', '교사들', 심지어 여성들이 뛰어난 봉사와 리더십을 발휘했음을 보여준다. 카리스

마를 갖춘 리더십이 이 시대에 한몫했음이 사도 바울로가 쓴 고린
도전서 12:28에 나타나 있다. "하느님께서는 교회 안에 다음과 같
은 직책을 두셨습니다. 첫째는 사도요 둘째는 하느님의 말씀을 받
아 전하는 사람이요 셋째는 가르치는 사람이요 다음은 기적을 행하
는 사람이요 또 그 다음은 병 고치는 능력을 받은 사람, 남을 도와
주는 사람, 지도하는 사람, 이상한 언어를 말하는 사람 등입니다."
이 구절에서도 분명히 알 수 있는 것은 바울로가 다양한 직책들의
서열을 인정했다는 점이다. 물론 사도들이 서열의 첫 자리를 차지
했다. 이들이 직속 제자로 삼아 축복한 사람들이 2세기에 교회의
지도자들, 다시 말해 주교가 되었다.

> "사람의 몸은 하나지만 그 몸에는 여러 가지 지체가 있고 그 지체의 기능도 각각 다릅니다. 이와 같이 우리도 수효는 많지만 그리스도 안에서 한 몸을 이루고 각각 서로 서로의 지체 구실을 하고 있습니다." 로마서 12:4-5

　　초대 교회가 생긴 이래 수세기 동안 갖가지 문제와 도전들이
교회에 휘몰아쳤다. 각 교회 안에서의 파당, 교리 또는 계율상의 권
위와 차이를 둘러싼 문제들은 초대 그리스도교 공동체가 직면한 내
부 문제들 가운데 일부에 지나지 않았다. 여러 로마 황제들이 자행
한 핍박은 매우 유능한 지도자들을 앗아가기도 했지만 교회를 분열
시키기보다는 오히려 강하게 만들었다. 2세기에는 집단적으로 영
지주의(Gnostics)라고 불렸던 여러 무리들이 나타나 주류 교회의
가르침과 리더십에 도전해 왔다. 이 위협에 대응하여 서기 170년대
에 활약한 리옹의 주교 이레나에우스는 권위의 문제를 다룬 논문들
을 저술했다. 그는 그리스도교 주교들이 첫 사도들로부터 승계받은
직계라는 주장인 '사도전승'의 원칙을 지지했다. 이 해석으로부터
두 가지 주요한 원리들이 생겨났다. 첫째는 정통교회, 즉 올바른 믿
음의 교회에 속한 주교들이 사도전승을 통해 받은 권위를 소유한다
는 것이다. 둘째는 주교들은 그리스도교 신앙을 가르치는 데에 있
어서 통일되고 일관된 견해를 갖는다는 것이다.

　　콘스탄티누스 대제와 그의 후계자들이 그리스도교를 로마제국
의 국교로 받아들인 후 주교들은 계속 이 전통에 따라서 신품을 받

앉으며 역할을 수행했다. 주교구의 조직은 세속 정부의 조직형태를 그대로 따랐다. 각 주요 도시마다 주교가 있었으며 제국의 행정분권 형태를 모방하여 속주의 수도에는 고위직급의 주교인 수도(首都)대주교를 두었다. 매우 중요한 교리나 교회법들은 종교회의에서 논의되었으며 주교들은 모두 동일한 투표권을 가졌다. 교회 내에 미칠 영향이 대단히 클 것으로 판단되는 문제인 경우 이를 토의하기 위한 일반 혹은 '보편' 공의회를 열었다. 이론상으로는 의사결정을 유효하게 하기 위해서 모든 5대 총대주교구의 대표자들(어느 주교든지 이를 맡을 수 있었다)이 회의에 참석하기로 되어 있었다. 그러나 5세기에서 8세기까지 비잔틴 제국의 군사적 불안정 때문에 로마와 근동의 3개 총대주교구를 대표하는 주교들이 일반 공의회에 결석하는 일이 잦았다.

다섯 명의 총대주교들은 각자 관할교구의 지역에서 최상의 권세를 누렸다. 교황이라고 불리게 된 로마의 주교는 점증적으로 서방교회 전체의 단독 지도자가 되었다. 동로마제국에서는 7세기에 들어 팔레스타인, 시리아, 이집트, 북아프리카 등의 영토가 이슬람에게 정복당한 뒤부터 '일반' 총대주교라고 불리는 콘스탄티노플의 총대주교가 동방의 교회를 지배하게 됨으로써 단독 지도자가 되었다. 총대주교는 황제의 대관식을 거행하고 수많은 전례의식을 황제와 더불어 집전하는 등 자신뿐만 아니라 황제에게 매우 중요한 책무를 수행했다. 이 밖에도 일반 총대주교는 제국 전체에서 교회 정책들을 실행하는 일도 관장했다. 이런 막강한 권한의 총대주교는 수도대주교들에 의해 선출되었다. 이들은 총대주교를 뽑기 위한 별도의 종교회의를 콘스탄티노플에서 열었다. 그들은 3명의 후보를 황제에게 천거했다. 황제는 이들 중 한 명을 선택할 수 있었다. 그러나 만일 3명 모두 거부할 경우 황제는 수도대주교들의 승인을 얻어 자신이 선택한 자를 총대주교로 임명할 수 있었다.

"단결을 옹호하고 지켜나가야만 합니다. 특히 우리들 주교들은 교회의 일을 주관하므로 더욱 이 일에 앞장서야 합니다. 그렇게 함으로써 우리들은 주교단이 분리되지 않은 단일체임을 입증할 수 있습니다."
3세기의 카르타고의 주교인 키프리안. 주교들이 교회 내에서의 갈등을 해소하는 방법을 모색하려고 했을 때 그는 주교들의 단결을 주장했다.

총대주교 밑에는 주교들이 있었으며 이들은 각 속주의 수도대주교로부터 지시를 받았다. 주교들과 수도대주교들은 종교적 삶과 예배의 모든 면을 관장했다. 그들은 교회와 수도원 뿐만 아니라 자선기관이나 병원 같은 교회의 재산을 돌보았다. 관리자로서 주교들은 보편 교회 전체 내에서 조화를 유지하는 책임은 물론 자신들의 교구의 일들을 원활하게 수행하는 책임을 맡았다. 또한 하느님의 사제로 서품을 받은 그들은 성사(聖事)를 집전했으며 신앙의 교사로서 맡은 바 역할을 수행했다. 전 시대에 걸쳐 비잔틴의 주교들이 행한 설교집들이 잔존한다. 이들 중 일부는 매우 수사적이고 시적인데 처음 집필한 뒤에 정성 들여 수정한 것이 분명하다. 그러나 4세기에서 6세기 사이에 쓰인 설교에는 성서 해석에 대한 교훈적인 설명들이 들어 있다. 비잔틴 주교들이 신도들을 대상으로 벌인 사목(司牧) 활동에 대해서는 알려진 것이 많지 않다. 주교들의 전기와 서간과 혹은 교회사 등에 목회의 자세한 내용이 기록되어 있기도 하지만 설교를 통한 교구민과의 관계에 대해서는 알기 어려운 경우가 많다. 주교로 임명되기 위한 선결요건은 금욕생활이었다. 그렇다보니 모든 주교들은 결혼하지 않았으며 독신으로 지내는 것을 최상으로 여겼다. 이런 전통은 주교들은 본래 거룩한 사람들, 즉 속세를 등지고 고독한 삶을 사는 고행자들 중에서 선발한다는 통념이 구체화된 것이다.

서열 두 번째의 성직자인 사제 혹은 다른 말로 감독은 초대 교회에서 주교의 교구행정과 교구민을 가르치는 일을 보조했다. 4세기에 들어 재속(在俗) 사제들이 소교구를 관리하고 성사를 거행하는 일을 맡았다. 또한 사제들은 설교도 할 수 있게 되었다. 다만 주교가 임석한 경우 사제는 주교의 설교 내용을 취하여 강론했다. 주교와 달리 비잔틴 교회의 사제는 결혼할 수 있었다. 이것이 후에 쟁점이 되어 서방교회와의 논쟁을 유발했다. 서방교회에서는 주교는

전례를 집전하고 있는 주교.
11세기 마케도니아 오흐리드의
성 소피아 교회에 그려진
그림.

물론 사제도 독신으로 생활하는 것이 규범으로 굳어졌다. 비잔틴의
속주에서 농사를 짓거나 가르치거나 가족을 부양하는 등 때때로 다
른 직업에 종사하는 소박한 마을사제의 이미지는 실물 그대로이다.
오늘날 그리스와, 정교회를 믿는 나라의 변경지방에 사는 사제들은
이런 방식으로 산다. 하급 성직자들은 결혼함으로써 그들이 맡은

신앙공동체와 밀접한 관계를 맺게 되고 결혼생활과 가족생활의 고
락을 알 수 있게 된다는 이점이 있었다.

 남녀 집사의 임무는 대체로 목회와 관계가 있었다. 그리스어원
을 갖는 이 호칭이 시사하듯 집사는 우선적으로 사제와 주교들의
일을 돕는 임무를 맡았다. 그들은 세례의식을 거들었고 전례의식

중 성찬식의 집전을 도왔으며 교구행정업무를 수행하였고 때로는 주교의 비서로 일했다. 교회의 성직위계상 가장 낮음에도 불구하고 집사들은 여러 가지 중요한 기능을 수행함으로써 교회 내에서 필수적인 품급으로 자리 잡았다. 교회는 아주 이른 시기부터 여자 집사들을 임명했다. 여자들을 집사에 임명한 가장 큰 이유는 여자 신자의 세례를 돕는 사람이 필요했기 때문이다. 당시의 세례는 몸을 물에 완전히 담그는 방식으로 치렀고 그리스도교 개종자 중 상당수가 성인(成人) 여자들이었다. 따라서 남자 성직자들이 여자들의 입교의식을 주재하는 것은 부적절하고 난처한 일이었다. 얼마 안 있어 어른들이 세례를 받는 일은 줄어들었지만 여자 집사의 직책은 11세기까지도 잔존했다. 서방교회에서는 동방교회보다 훨씬 더 이른 시기에 여자 집사의 직책이 없어진 듯하다.

비잔틴 정교회가 엄격한 위계질서를 고수했지만 평신도를 교회의 기초로 삼는 점에 있어서는 사도들의 근본정신에 충실했다고 볼 수 있다. "(여러분은) 왕의 사제들이며 거룩한 겨레입니다"(베드로전서 2:9). 애석하게도 비잔틴 시대의 일반 평신도를 다룬 자료는 거의 없다. 그 까닭은 평신도들이 신학적 이야기나 설교나 종교적 글들을 통상 기록하지 않았기 때문이다. 성서의 간단한 구절이라도 읽을 수 있는 사람들은 비잔틴 주민 중 극히 일부였다고 추정된다. 다른 한편으로 상당히 많이 남아 있는 성인들의 전기와 기적 이야기들의 문집 등에는 통상적인 정교회 그리스도교도들의 신앙과 행위에 대한 정보가 들어 있다. 이 이야기들 중에는 비잔틴 교회의 평신도들이 하느님의 보호와 도움을 구할 때 특히 교회에 갔음을 시사하는 것들이 있다. 유명한 예로 아기를 잉태하게 해달라고 하느님에게 도움을 구하는 불임 여성의 이야기를 들 수 있다. 미카엘 신켈로스라고 하는 팔레스타인 성자의 어머니는 미카엘을 잉태하기 전 아기를 위해서 교회에서 많은 시간을 들여 기도했다. 이와 같은 짧은 이

야기는 성인전의 틀에 박힌 정형(定型)이기는 해도 보통의 비잔틴 사람들이 지녔던 관습과 신앙에 대하여 귀중한 정보를 준다.

초대 교회 시대에는 교회의 성직위계가 느슨하게 조직되어 있었으나 비잔틴 역사의 중기와 후기에는 극히 엄격하게 규정되었다. 탁시스(taxis)라는 강한 서열의식이 교회 내에 팽배했다. 주교직위의 서열명부인 《노티티아에 에피스코파툼 Notitiae Episcopatum》이 작성되었고 시대가 흘러감에 따라 그에 알맞게 수정되었다. 이 명부는 주교직위의 공식적 명부로서 종교회의의 교령(敎令)에 기입할 서명순서를 정하고 있다. 앞에서 살펴본 대로 알렉산드리아, 안티오크, 예루살렘 등 '오리엔트' 총대주교구들이 이슬람의 지배 아래 들어가자 일반 총대주교가 비잔틴 교회에서 최고의 권력을 행사했다. 그의 밑에는 수도대주교들의 지휘를 받는 주교들이 있어 종교회의에서 교리나 계율과 관련된 중요한 사항을 결정하는 데에 영향력을 발휘했다. 그러나 이런 엄격한 성직위계에도 불구하고 정통 비잔틴 그리스도교도들은 그들의 교회가 단일한 통합체임을 잊은 적이 없었다. 이러한 통합은 이곳 지상의 모든 성직자들과 평신도뿐만 아니라 하느님과 그분의 천국까지도 포함하는 것이었다.

● **교회의 법규**

4세기 말 시리아에서 출간된 《사도헌장 Apostolic Constitutions》이라고 불리는 교회 법전은 당시에 교회에서 통용된 3가지 성직위계와 그 기능에 관하여 귀중한 정보를 알려준다. 예를 들어 주교가 갖추어야 할 덕목을 이렇게 열거하고 있다. "주교는 정신이 건전하며, 신중하고, 품위가 있고, 마음이 굳세고, 안정되어 있으며, 술을 들지 않아야 한다. 또한 싸움을 좋아하지 않으며 점잖고, 말싸움을 하지 않고, 욕심이 많지 않아야 한다." 이 구절에 이어 주교는 결혼할 수 있되 딱 한 번만 아내를 취할 수 있다고 규정한다. 후에 가서는 수도사들 중에서 주교를 선발하고 그들이 평생 독신으로 지내는 것이 관례로 굳어졌다. 사도헌장에는 바느질, 결혼생활, 자선행위, 기타 여러 주제들에 대한 조언을 포함하여 남녀 평신도들이 취해야 할 올바른 행위들에 대한 규정들이 들어 있다.

교회법

교리에 대한 의결 외에 일반 공의회는 교회의 조직과 징계의 문제들을 다루는 법률을 제정했다. 좀더 작은 규모의 지방종교회의도 법률들을 정하여 점증하는 교회법의 명단에 첨가할 수 있었다. 따라서 교령 또는 각종 종교회의가 결의한 규정이 교회의 ·법률들을 담고 있었다. 비잔틴 역사의 후기에 오면 이런 법률들을 법전들 속에 배열하고 그것에 대한 주석을 덧붙였다. 이러한 법규들은 수세기에 걸쳐 제정되고 매우 상이한 상황들에 대응하여 만들어졌기 때문에 상당 부분 중복되고 때때로 서로 어긋날 수밖에 없었다. 법률들은 일반 공의회에서 결의된 교리에 대한 공식적 규정들과 같은 권위가 없었다. 교리가 영원한 진리와 관련된 반면, 법률은 지상의 삶을 다루었다. 그렇지만 법률은 비잔틴 교회가 일상적으로 수행하는 행정과 도덕, 윤리, 계율 등의 문제들에 대한 논쟁을 처리하는 지침을 부여했다.

황제들도 교회 문제들을 다루는 법률을 자주 제정했다. 여기서 분명히 알 수 있는 것은 비잔틴 사람들은 교회와 국가를 결코 명확하게 구분하지 않았다는 점이다. 세속의 통치자들은 이단문제와 관련하여 교회에 깊숙이 개입했으며 이단 등을 재판하는 콘스탄티노플의 종교회의에 참석할 수 있었다. 또한 많은 황제들이 교회의 징벌과 관련된 문제를 다루는 법들을 제정했다. 그 좋은 예가 6세기 유스티니아누스 황제의 '신칙(Novels)'이다. 9세기 후반과 10세기에 치세한 레오 6세와 니케포로스 2세는 수도원 재산의 형성과 유지에 관한 법률과 그리스도교 신자의 결혼을 규제하는 법률을 선포했다. 때때로 주교들은 황제가 교회법을 제정하는 일에 반대했지만, 대개 황제의 입법행위는 황제의 정당한 특권으로 받아들여졌다.

주교들은 교구 내에서 교회법과 계율의 위반을 다루어야 할 책임이 있었다. 실제로 주교들은 자신들의 법정에서 재판관 노릇을

"신과 그의 교회 사이의 관계를 진지하게 고찰한다면 신이 하나인 것같이 교회와 하나임을 불가피하게 생각하지 않을 수 없다. 오직 하나의 그리스도가 있으며 그래서 하나의 그리스도의 몸이 있을 수밖에 없다. 이런 결합은 결코 관념적이거나 보이지 않는 것이 아니다. 정교회의 신학은 '보이지 않는 교회'와 '보이는 교회'로 구분하지 않는다. 따라서 교회가 보이지 않게 하나이지만 보이기에는 분리되었다라는 식으로 말하지 않는다." 티모시 웨어, 《동방정교회》, 1993.

했다. 주교들은 계율과 도덕에 관한 문제들에 대하여 평신도의 청
원을 들을 경우도 있었다. 앞에서 보았듯이 콘스탄티노플에서 총대
주교가 주도하는 주교회의는 심각한 이단이나 고위 성직자들의 계
율에 관한 안건들을 다루었다. 교회법 위반에 대한 벌은 통상 교회
로부터의 일시적 추방 또는 파문이었다. 부정행위로 비난받은 성직
자는 성직을 박탈당하고 수도원으로 추방되거나 파문당할 수 있었
다. 국외 추방이나 사형의 형벌을 요하는 심중한 사건의 죄수는 세
속 당국에 넘겨 형벌을 받게 했다.

따라서 비잔틴 교회의 법률과 재판은 제국의 사법제도에 있어
중요한 역할을 했다. 그러나 동시에 교회법을 적용함에 있어서 교
회는 어느 시대에 있어서나 기꺼이 사건마다 개별적으로 정상을 참
작하려고 애썼다. 동방정교회의 사법제도의 이러한 특징을 전문용
어로는 '신려(神慮, economy)' 또는 '오이코노미아(oikonomia)'
라고 하며 대략적으로 '신의 법을 지상에서 시행함'으로 번역된다.
그리하여 공식적으로는 비난을 받았던 이혼과 재혼도 황제는 물론
보통 시민에게도 허용되었다. 청원자의 개인적이고도 특수한 사정
을 기꺼이 감안하려는 자세를 취했기 때문에 비잔틴 교회는 서방교
회와 같은 교회법의 엄격한 적용을 피할 수 있었다.

교육과 고등학문

비잔틴 제국의 교육은 제국의 초창기부터 두 가지 큰 흐름으로 효
과적으로 나뉘어 시행되었다. 그 하나가 그리스도교 학문이다. 당
시 사람들은 이것을 신성한 책들인 신구약성서를 읽거나 암송함으
로써 얻는 성서의 지식이라고 생각했다. 다른 하나로는 일찍이 2세
기부터 그리스도교인 저술가들이 이교도의 고전적 전통의 언어와
개념의 틀을 채용한 것을 들 수 있다. 이것이 정당화될 수 있었던
것은 진정한 보편성을 얻기 위해서 그리스도교 학문을 설득력 있게

감동적으로 표현해야 한다고 보았기 때문이다. 비잔틴 제국에서는 전문가, 행정관료, 성직자 등으로 구성된 작은 수의 엘리트들이 이 교도적인 수사학과 철학에 관하여 높은 수준의 교육을 받았다. 고풍스러운 고전 언어를 이해하고 사용할 수 있는 능력은 상위 계급의 일원임을 나타내는 표지가 되었다.

비잔틴 제국의 문맹률은 중세의 서유럽보다는 낮았다. 그렇다고는 하지만 상당수의 사람들이 읽거나 쓸 줄 몰랐다. 일부 고위직 수도사들조차 서류에 서명을 하지 못했고 이런 사실을 증명하는 기록들도 있다. 6세기 유스티니아누스 치세에 제정된 법률은 문맹자의 주교 선출을 금지하고 있다. 그러나 '문맹'이란 용어를, 오늘날의 사회와는 비교가 안 될 정도로 광범위하게 구술(口述)로써 의사를 전달했던 사회에 적용하는 데에는 몇 가지 문제가 있다. 상당히 많은 그리스도교인들이 읽거나 쓸 줄 몰랐어도 교회에서 낭독되는 성서를 알아들었으며 고도로 수사적인 설교의 뜻을 파악할 수 있었다. 비잔틴의 역사적 자료들은 문맹률이 높았던 문화 속에서 성상이 차지했던 중요성을 강조한다. 8세기와 9세기에 걸친 성상파

● 그리스도교인의 자선

비잔틴의 성인들 중에는 적극적인 사회봉사의 모범을 보인 것으로 기억되고 칭송을 받는 자들도 있다. 자선가 요한이라고 하는 7세기의 총대주교는 이집트의 도시 알렉산드리아와 그 주변에 많은 자선기관을 세웠다. 그의 전기는 다음과 같이 그의 활약상을 기록한다.

"어느 해에 이 도시에 대기근이 덮쳐서 이 고결한 분의 부하들이 가난한 사람들에게 돈이나 구호품을 끊임없이 나누어주었다. 이때 배고픔에 지치고 출산한 지 얼마 안 되어 아직 복통에 시달리고 창백하며 심하게 앓고 있는 여인들이 구호품 전달자들로부터 우선적으로 도움을 받도록 조치했다. 이 이야기를 들은 이 놀랍도록 훌륭한 분은 이 도시에 7개의 산부인과 병원을 지역별로 지었고 각 병원마다 40개의 병상을 만들어 항상 환자를 받을 수 있도록 준비시켰다. 그리하여 출산한 여인들은 누구든지 이 병원에서 7일 동안 편하게 휴식을 취하고 3분의 1 노미스마의 돈까지 받은 후 귀가할 수 있었다."
네아폴리스의 레온티오스, 《자선가 성 요한의 전기》.

괴운동 시기에 성상옹호자들은 그리스도의 생애를 그린 그림들이 신도들을 위한 교육에 큰 몫을 한다고 주장했다.

대부분의 수도원은 작은 학교를 운영했다. 그러나 서방교회와는 달리 가르치는 내용은 대체로 기초적인 수준이었다. 성서를 읽고 시편을 암송할 줄 알면 수도사로서의 자질은 충분히 갖춘 것으로 보았다. 그 이상의 수준 높은 교육은 비잔틴 역사 속에서 많은 우여곡절을 겪었다. 유스티니아누스 황제는 529년 이교도적, 고전적 학문만을 가르친다는 구실로 아테네의 아카데미를 폐쇄했다. 더불어 속세의 학문을 교육했던 콘스탄티노플의 대학은 7세기경까지 문을 닫은 것으로 보인다. 이 시기가 지난 뒤 도시에서 도시로 떠도는 교사들이 이교도적인 속세의 학문을 가르쳤다. 9세기에 고등 교육이 부활했다. 마그나우라 궁에 세워진 학교가 문법, 철학, 수학, 천문학 등을 가르쳤다. 12세기 초에는 성서를 집중적으로 가르치는 총대주교 직속의 학교를 설립했다. 또 12세기에는 수사학을 교과과정에 추가했다. 비잔틴 역사를 통틀어 주교들과 총대주교들이 남긴 글을 보면 고전문학과 성서문학의 연마가 교구의 요직에 임명되기 위한 필수요건이었다.

박애 행위와 사회봉사 활동

인류에 대한 사랑의 덕목, 다른 말로 박애(博愛)는 그리스도교 교회가 처음으로 만들어낸 것은 아니다. 고전적 그리스와 이교도적 로마 시대에도 사람들은 이미 박애를 교양 있는 인간의 필수적인 성품이라고 생각했다. 개인의 차원에서 박애는 이웃을 기꺼이 도우려는 마음씨를 뜻했고, 집단의 차원에서는 병자, 노인, 과부, 고아 등 사회적 약자들을 위하여 사회가 마련한 식량을 뜻했다. 비잔틴의 박애를 논한 책에서 역사가 데메트리오스 J. 콘스탄텔로스는 박애에 대한 이교도적 견해와 그리스도교적 견해가 근본적으로 차이가

있다고 주장한다. 이교도들이 선행을 하는 동기는 공통의 사회적 가치관, 이웃 시민에 대한 배려, 어떤 경우는 사회로부터 명예와 칭찬을 얻을 목적 등을 들 수 있다. 반면에 그리스도교인들에게는 이런 동기들 외에도 또 다른 이유가 있었다. 타인을 돕는 것은 신을 섬기는 행위라는 생각이 그것이다. 다시 말해 선행을 실천하는 그리스도교인은 그리스도를 닮아가는 것이었다. 그 까닭은 "사실은 사람의 아들도 섬김을 받으러 온 것이 아니라 섬기러 왔고 많은 사람을 위하여 목숨을 바쳐 몸값을 치르러 온 것이다"(마태오 20:28; 마르코 10:45)라고 그리스도가 말했기 때문이다.

그리스도가 강림한 이래 추종자들은 타인을, 특히 지극히 약한 자들과 극빈자들을 섬기라는 그의 명령을 수행하려고 노력했다. 초기 그리스도교인들은 빈자와 과부와 고아를 보살피기 위하여 공동 식사를 주선했고 기금을 모았다. 또한 그들은 더 나아가 죄수들과 여행자들에게까지 온정의 손길을 뻗쳐 음식과 숙소 등 물질적 도움을 주었다. 콘스탄티누스와 후계자들이 그리스도교를 로마제국의 공인된 종교로 받들자 전보다 더 크고 조직적인 규모로 자선사업을 할 수 있었다. 니케아 일반 공의회(325년)의 교령 70조는 제국의 모든 도시에 병원들을 세울 것을 규정하고 있다. 칼케돈 일반 공의회(451년)에서 여행자를 위한 휴게소, 구빈원, 고아원 등을 잘 운영하도록 의결했던 것은 여타의 그리스도교 자선기관들이 있었다는 증거이다. 이런 문헌 및 다른 자료들에 의거하여 볼 때 교회가 4세기 초에 황제의 지원을 획득한 뒤에도 전통적인 사회봉사의 의무를 계속했음이 분명하다.

비잔틴 제국의 후기를 통틀어 자선과 봉사를 중요한 사회적 가치로 평가했다는 것 또한 확실하다. 공동체에 대한 봉사를 통하여 그리스도를 닮고 신을 섬긴다는 동기가 개인들의 기부뿐만 아니라 교회와 국가의 자선사업의 바탕을 이루었다. 이 책이 다룬 비잔틴

사회의 여타 분야에서와 마찬가지로 자선사업에서도 개별적 그리스도교인, 교회, 국가 사이의 구분은 존재하지 않았음을 상기하는 것이 중요하다. 비잔틴 교회는 이들 모두를 감싸 안는 기구였다. 이들 3대 주체(그리스도교인, 교회, 국가)는 비잔틴의 역사 전체에 걸쳐 자선기관을 후원하는 데 열성적이었다. 그중에서도 교회는 기부의 가장 중요한 공급원이었다. 그렇다보니 많은 여관과 구민원이 교회나 수도원에 인접해 들어섰고 교회나 수도원의 관리자에 의해 감독, 관리되었다.

자선기관

비잔틴 시대 내내 사회적 약자와 빈자를 돌보기 위하여 다수의 상이한 형태의 기관들이 세워졌다. 그중에서 가장 느슨한 조직을 갖추었던 자선조합은 초대 교회의 그리스도교인들의 봉사를 위한 모임에서 유래했음에 틀림없다. 이 조합을 그리스어로는 '디아코니아'(diakonia, 집사와 혼동해서는 안 됨)라고 불렀다. 자선조합은 교회의 평신도와 성직자들로 이루어진 자원봉사 단체였다. 다수의 교구,

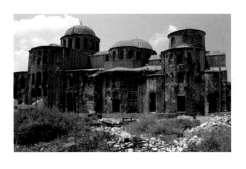

판토크라토 수도원과 병원, 12세기, 아직도 이스탄불에 남아 있다.

지방교회, 수도원 등이 이런 단체들을 지원했다. 자선조합원들이 맡은 임무는 돈과 음식물을 공동체에 제공하고, 병자와 빈자들을 보살피며, 교구를 방문하는 여행자들을 돕는 일이었다.

이것 말고 비잔틴 제국의 주요 도시들 곳곳에 설립된 자선기관들 중에는 숙박소, 병원, 고아원, 양로원, 여행자와 순례자 등을 위한 휴게소 등이 있었다. 때때로 문헌에는 황제가 세운 자선기관들에 대한 기록이 남아 있다. 이는 황제들이 인자함과 자선의 덕성을 보여줄 의무가 있었음을 보여준다. 예를 들어 4세기의 황후 플라실

라는 나병환자들에게 특히 관심을 보였다. 6세기의 역사가인 프로코피우스에 따르면 테오도라 황후는 매춘부들의 구제와 재활을 위한 복지시설이 딸린 수도원을 건립했다. 9세기 말 마케도니아 왕조의 창시자인 바실리우스 1세는 빈민들을 위하여 병원, 복지시설, 기타 기관 등 100개가 넘는 자선시설을 콘스탄티노플과 여러 속주에 세웠다. 교회의 각 교구도 개별적으로 제국 전체에 걸쳐서 자선기관들에 자금을 지원했다. 이 기관들에 기부할 돈의 출처는 황제의 하사금, 토지와 재산으로부터 나오는 수입, 개인들의 자발적인 기부금 등이었다. 십일조라는 의무적 헌금제도는 비잔틴 역사의 아주 후대에 가서 수립되었다.

후대인 10세기 이후부터 수도원들이 점차 병원과 자선기관을 건립하고 유지하는 책무를 떠맡았다. 통상 병원은 수도원에 속한 '가톨릭콘(katholikon)'이라고 하는 교회의 옆에 세워졌다. 한편 노인들을 위한 복지시설, 여행자들의 휴게소 등은 수도원의 울타리 밖에 건립되었다. 전문적인 치료를 위해 전문의들을 임용했겠지만 대체로 수도사들이 자신들의 의무로 생각하며 병자들과 곤궁한 사람들을 돌보았다. 1136년에 요한 2세 콤네노스와 황후 이레네가 세웠으며 오늘날에도 이스탄불의 중심지에 폐허로 남아 있는 판토크라토 수도원에는 대형 종합병원이 딸려 있었다. 다행히 건립허가서인 '티피콘(Typikon)'이 남아 있어서 그 병원의 구조와 체제를 자세히 알 수 있다. 이 서류에 따르면 판토크라토 병원에는 5개의 진료소가 있었으며 각 진료소에는 10개 또는 12개의 병상이 있었다. 진료소별로 병증(病症)이 상이한 환자들을 구분하여 수용했다. 병증은 눈병, 소화기, 여성질환(티피콘은 부인과인지 산부인과인지를 명시하지 않았다), 응급을 요하는 질병, 일반적인 질병 등으로 구분되었다. 61개의 병상을 갖추었던 이 병원에는 35명의 의사가 근무했으며 이들 중 일부는 여성이었다고 추정된다.

　　이것으로 보아 황제를 위시한 비잔틴 그리스도교인들은 집단적으로 자선과 사회봉사의 중요성을 깊이 인식했음을 알 수 있다. 자선사업을 하는 교회와 수도원들은 점차 좀더 대형의 자선기관들을 운영하기에 이르렀다. 그러나 황실에서 나온 것이든 혹은 다른 기관에서 나온 것이든 자선기관에 대하여 자금을 지원한 것은 궁극적으로 기부자 개인들이었음을 잊지 말아야 한다. 황제와 황후가 자선기관을 지원함에 있어 중요한 역할을 담당했음은 말할 나위 없다. 4세기에 에우세비우스가 웅변적으로 표현한 그리스도교 로마 황제라는 이미지에는 비잔틴 군주가 지상에 존재하는 신의 대리인으로서 자비와 은혜의 덕목을 구현한다는 관념이 들어 있었다. 따라서 비잔틴 사람들은 황제가 으레 자선을 베풀 것이라고 믿어 의심치 않았다. 그리스도교인 개인들도 황제의 본을 따서 빈자들을 위한 자선사업을 위해 돈을 기부할 수 있었다. 그리스도를 닮는 것과 윤리적인 행위를 하려는 욕망 등이 기부자들의 동기를 유발시켰다. 또 다른 측면의 동기는 하느님의 보상과 영원한 구원에 대한 소망이었다.

　　비잔틴의 사회복지제도는 현대인이 볼 때 다소 무계획적으로 보인다. 사회봉사의 범위와 가용성은 거주지에 따라 달랐으며, 사회의 약자들이 도움이나 치료를 '요구할 수 있는 권리'를 갖지 못했다. 더욱이 빈자들에 대한 자선사업을 통해 그들의 사정을 개선시키거나 자립할 수 있도록 만들지도 못했다. 그럼에도 불구하고 각종 자선기관이 비잔틴의 대도시들에 사는 수많은 사회적 약자들의 고난을 덜어준 것만은 틀림없다. 황제를 비롯한 부유한 시민들이 자선의 덕목을 높이 산 것에서 알 수 있듯이, 자선제도는 비잔틴의 통치 말기에도 꾸준히 효과적으로 시행되고 있었다. 1453년 콘스탄티노플이 투르크인들에게 함락된 후, 한 목격자는 이 도시가 이제 더 이상 자선기관들을 유지할 수 없을 것이라고 한탄했다.

<div align="center">

†

은둔자의 이상

</div>

비잔틴 정교회가 그리스도교에 물려준 한 가지 위대한 유산은 영적 전통이다. 이 전통의 핵심은 '사막(沙漠) 교부(敎父)와 교모(敎母)' 들의 삶과 가르침이다. 이들은 유혹과 오락이 난무하는 일상생활을 등지고 고독한 삶을 택했다. 이들은 후기 로마제국의 도심지 주변에 많이 있던 황량한 장소로 들어갔다. 흔히들 수도생활은 이집트에서 시작된 것으로 본다. 하지만 실제로는 지방별로 독자적으로 발전되어 지중해 연안의 여러 지역에서 속세를 떠나라는 소명을 받은 남녀들을 끌어들였다. 수도생활의 목적은 우선적으로 물질 및 인간에 대한 애착으로 마음이 흐려지는 일 없이 신과 가까이 있고자 하는 것이었다. 비잔틴 역사의 각 시기에 수도사들이 저술한 책이나 또는 그들에 관해 저술된 책을 보면, 수도사들은 그리스도를 닮겠다는 인식을 지녔음을 알 수 있다. 그들에게는 아버지 하느님에 대한 완전한 헌신과 희생의 모범을 보인 그리스도가 모방의 원형이었다.

후대로 내려오면서 수도원제도는 다양한 모습으로 발전했다. 하지만 그 바탕에는 항상 고독하고 신비에 찬 삶을 추구하는 정신이 있었다. 따라서 비잔틴 제국 곳곳에서 종교공동체 내지 생활공동체를 형성했던 수도원의 수도사들은 영감을 받고 영적으로 성장하기 위해 초대 사막 교부들의 '전기'와 '어록'을 탐독했다. 후기 비잔틴 제국에 이르자 대부분의 수도사들과 수녀들에게 완전한 형태의 독거 생활은 허용되지 않았다. 그러나 헌신의 결의가 남다르

게 확고한 자들은 수도원 근처의 암자나 수도원 울타리 안에 있는 독방에서 은거하는 것이 허락되었다. 제국의 후기에는 수도원제도가 헌신적인 그리스도교인들의 생활방식뿐만 아니라 부와 재산 등의 많은 기부를 받은 기관으로서 중요성을 갖게 되었다. 경제적 풍요는 자연히 권력을 낳게 마련이었으며 비잔틴 역사에서 수도원의 영향력은 대단했다. 그러나 수도원의 권력을 떠받치는 것은 수도원이 표방하는 영적인 삶과 그리스도교적 이상에 대한 비잔틴 사람들의 헌신적 믿음이었다.

수도원제도의 근원

그리스도교의 수도원제도는 어떻게 생겨났으며 다른 종교의 이와 유사한 움직임과 어떻게 달랐을까? 초기 그리스도교 수행자들이 생기게 된 것은 3세기에 벌어진 이교도들의 그리스도교 박해와 관련이 있다. 네아폴리스의 주교를 역임한 카에르몬 같은 이집트인들과 테베 출신인 바울로 등은 이교도 관리들의 핍박을 피해서 사막으로 피신했다. 그곳에서 속세의 짐을 벗어난 자유와 고독이 주는 행복감을 체험한 그들은 박해의 시기가 끝난 뒤에도 계속 고독한 생활을 추구하기로 결심했다.

 물론 삶의 방법으로서의 수행생활이 3세기의 그리스도교인들에게서 유래한 것은 아니다. 그리스와 로마의 이교도에도 수행생활의 전통이 있었다. 기원전 6세기에 활약했던 철학자 피타고라스와 서기 1세기에 이곳저곳을 돌며 수행생활을 했던 타나의 자칭 아폴로니우스 등을 예로 들 수 있다. 유대교 또한 이러한 영적 수행과 낯설지 않았다. 세례 요한과 에세네파 등은 금욕하며 수도생활을 한 대표적 인물로 잘 알려져 있다. 금욕과 신비를 추구하는 운동은 힌두교와 불교 등 세계의 여타 주요 종교들의 특색이기도 하다. 후기 로마시대의 금욕주의가 이들로부터 영향을 받았을 것인데, 이교

도들과 유대–그리스도교도들도 그 영향권에 들어간 것이었다.

성 안토니우스

초기 이집트 금욕주의자들 중에서 가장 유명한 이는 그리스도교 교
회가 최초의 수도사로 기리는 신앙심 깊은 안토니우스였다. 두 가
지 이유로 그의 이야기를 자세히 살펴볼 만하다. 첫째로 성 안토니

기둥 위에 있는 성 시메온의
10세기 후반 또는 11세기 초의
필사본 묘사.

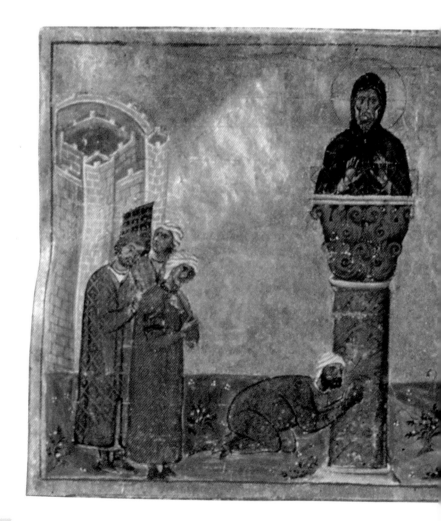

우스의 생활방식은 그를 추종하는 남녀 금욕주의자들 모두의 모델이 되었다. 둘째로 그의 삶 자체가 그리스도교 수도원제도의 여러 특징들의 본보기가 되었다. 안토니우스가 명성을 얻은 주요 이유 중에는 알렉산드리아의 주교이자 신학자로 유명했던 아타나시우스 (297-373년경)가 그를 기념하여 전기를 썼다는 점도 있다. 이 전기에 의하면 부유하고 젊은 지주였던 안토니우스는 어느 일요일 교회

● 금욕주의

'금욕주의(asceticism)'란 말은 '연습' 또는 '훈련' 을 뜻하는 그리스어 '아스케시스(askesis)'에서 왔다. 초기 그리스도교인들 중에서 가난, 금식, 독신, 고독한 곳에서의 기도 등의 생활을 택한 사람들은 이런 행위들을 함으로써 자신들의 몸과 이기적인 본능을 제어할 수 있다고 생각했다. 금욕주의란 개념은 예수가 제자들에게 한 말 속에 요약되어 들어 있다. "나를 따르려는 사람은 누구든지 자기를 버리고 제 십자가를 지고 따라야 한다."(마르코 8:34) 신심이 깊은 사람들이 제각기 다른 시대와 장소에서 금욕주의를 실천한 정도는 천차만별이었다. 성 안토니우스 및 이집트의 뛰어난 몇몇 사람들이 극단적인 금욕생활의 모범을 보인 예도 있었지만, 이 지역에서는 온건한 금욕주의가 지배적인 수행의 방식이었다. 내적 자기부정과 덕의 수양을 강조한 가르침이 사막 교부들의 어록과 글 가운데 자주 나타난다. 한편 시리아와 소아시아의 여러 곳에서 5세기 초에 안티오크 근처에 살았던 성 시메온을 비롯해 소수의 사람들은 극단적인 형태의 금욕주의를 실천했다. 여러 가지 견디기 어려운 고행을 실천한 뒤 시메온은 16미터 가량 되는 기둥을 세우고 그 위에서 수년 간 고행했다. 그곳에서 그는 기도하고 설교하며, 정신적 조언을 구하거나 신에게 기적적인 탄원을 하고 싶어 끊임없이 찾아오는 순례자들을 도와주었다.

에서 마태오복음 19장을 읽는 소리를 들었다. "네가 완전한 사람이 되려거든 가서 너희 재산을 다 팔아 가난한 사람들에게 나누어주어라. 그러면 하늘에서 보화를 얻게 될 것이다. 그러니 내가 시키는 대로 하고 나서 나를 따라 오너라."(19:21) 이 구절의 의미를 깊이 생각한 뒤 안토니우스는 그의 모든 재산을 팔고 누이동생을 처녀 공동체에 위탁하고 자신은 광야에서 기도생활에 전념하기로 결정했다.

성 안토니우스는 처음에 연장자인 한 금욕주의자와 함께 수행생활을 했다. 그러다가 좀더 고독한 곳에서 은거할 것을 결심했다. 처음 그는 마을에서 가까운 곳에 있던 무덤 안에서 수행했다. 아타나시우스에 따르면 기도를 하거나 무덤 속의 악마들을 퇴치하면서 대부분의 시간을 보냈다고 한다. 당시, 여러 가지 모습을 띨 수 있으며 영적 수행을 방해하는 악마들에 대한 후기 고대적 믿음이 이교도들만이 아니라 그리스도교인들 사이에도 강하게 남아 있었다. 악마들이 안토니우스에게도 맹렬한 공격을 가하여 신체상의 해를 끼쳤으나 그는 이에 굴하지 않고 고독한 수행을 접지 않았다. 마침내 안토니우스는 광야 속으로 더 깊이 들어가서는 나일 강 건너편에 있는 버려진 성채 안에 자리를 잡고 은둔생활을 했다. 극히 적은 양의 빵을 먹으며 지낸 20년간의 수도생활 끝에 이 성인은 정화되었을 뿐만 아니라 겉보기에 완전히 건강한 상태로 사람들 앞에 나타났다.

성 안토니우스의 전기가 보여주듯 초기 그리스도교의 수행자들은 성서, 특히 복음서들로부터 많은 영감을 받았다. 악마의 유혹 그리고 이적을 행할 수 있는 능력 등 그들의 삶이 보여주는 모습은 그리스도의 생애에서 일어난 사건들과 닮았다. 《성 안토니우스의 전기》에서 보듯 초기 수행자들은 단식, 잠자지 않기, 독신생활 등을 그 자체가 목적이 아니라 신체를 단련하는 수단이라고 여겼다.

아타나시우스 같은 전기 작가들은 성자들의 심신(心·身)이 세속적 상태로부터 거룩한 상태로 변모하는 과정에 적극 참여한다는 것을 강조했다. 이러한 생각 속에는 인간의 몸을 포함하는 물질세계가 원래 사악하며 구원받을 수 없다는 이원론자들의 신조가 들어설 자리가 없다.

파초미오스와 생활공동체적 수도원제도의 발생

4세기 초 이집트 광야에 나타난 두 번째의 수행자는 첫 번째 부류와 매우 다른 모습을 띠었다. 생활공동체적 수도원제도의 전설적인 창시자인 파초미오스는 이교도 가정에서 태어났으며 312년에서 313년에 걸쳐 일어난 리키니우스 황제와 막시미누스 다이아 황제 사이의 전쟁 때 로마 군대에 징집되었다. 여러 판본들이 남아 있는 파초미오스의 전기에 따르면 그는 테베에 주둔하는 동안 현지 그리스도교들의 자선활동에 큰 감명을 받았다. 젊은 병사였던 그는 하느님에게 기도하고 그들과 같은 방식으로 이웃을 섬기겠다고 약속했다. 군무를 마친 뒤 그는 그리스도교 신앙을 배우고 세례를 받았다. 세례 전날 저녁 파초미오스는 환상을 보았다. "그는 환상 속에서 이슬이 하늘에서 그에게 내려서 꿀 모양으로 손에 떨어지더니 땅 위로 흘러 떨어지는 것을 보았다. 어디선가 음성이 들려오더니 이것이 그에게 일어날 미래의 일을 나타낸다고 말했다."(필립 루소, 《파초미오스》, 1985)

파초미오스는 수도원들을 건립함으로써 하느님만이 아니라 사람을 섬긴다는 그의 사명을 이행했다. 320년경 파초미오스는 상(上)이집트의 타벤네시스에 한 공동체를 세웠다. 이 공동체는 서로 떨어져 있는 몇 개의 건물들로 이루어져 있었다. 각 건물에는 '헤구메노스(hegumenos)'라고 불리는 우두머리와 그에게 복종하는 30명 내지 40명의 수도사들이 함께 기거했다. 우두머리는 수도사들의

> "안토니우스가 추종자들에게 성스런 기운을 지닌 채 나타났다. 그는 마치 신성한 지성소로부터 나온 듯했다. 그들은 그의 아름다운 얼굴 모습과 위엄 있는 몸가짐에 놀랐다. 운동이 부족했다고 하여 몸이 연약해진 것도 아니었으며 금식과 악마와의 싸움으로 얼굴이 창백해진 것도 아니었다."
>
> 성 안토니우스가 고행을 끝내고 대중들에게 나타난 일에 대하여 아타나시우스(297-373년경)가 쓴 글 중에서.

오른쪽 그림: 수도사를 그린
후기 그리스의 프레스코,
아토스 산 라브라 대수도원,
1854년.

"산에는 수행자들의
천막 같은 모양의
방들이 있었다. 일단의
수행자들이 그 안에서
시를 노래하고 성서를
읽으며 기도를 올렸다.
…… 그들은 상당히
넓은 지역에 마을을
이루어 속세를 등지고
살고 있었다. 그 안에는
경건함과 의로움이 흘러
넘쳤다."
아타니시우스, 《성
안토니우스의 전기》,
4세기.

영적인 지도와 규율의 유지를 책임졌다. 파초미오스의 군대 근무경
력은 그가 품었던 수도원 생활의 이상에 영향을 주었다. 어떤 면에
서는 병영을 닮은 수도원이 강조했던 것은 개인의 영적 목표의 추
구라기보다는 규율과 복종이었다.

그리하여 4세기 이집트에서 그리스도교 수도원제도가 서로 현
격한 차이를 보이는 두 흐름으로 발전되었다. 첫 번째 흐름은 아마
도 가장 먼저 생겼던 수도원제도로 추정되며 광야에 손수 지은 작
은 독방에서 각자 거주하는 개인들로 이루어져 있다. 이들은 때때
로 느슨하게 무리를 짓기도 하고 어떤 때는 완전히 혼자서 지내면
서 기도, 독신, 노동 등 금욕주의의 생활방식을 실천했다. 성 안토니
우스가 이런 형식의 수도원제도의 좋은 모범이었으며 많은 초기 은
둔자들이 그를 모방했다. 이런 형태의 수도생활을 했던 많은 남녀
들의 전기와 어록이 처음에는 구전으로 전하여 내려오다가 나중에
는 글로 기록되어 이야기 모음집을 이루게 되었다. 하(下)이집트의
니트리아와 세티스에 있는 작은 독방들, 동굴들은 몇 가지 면에서
실로 서유럽의 순례자 루피누스가 방문했던 375년에 그 지역에 존
재했던 '도시들'을 닮았음이 확실하다. 당시 수도사들은 선배 수행
자들로부터 지혜가 닮긴 '말'을 듣기 위해 서로 거처를 방문했다.

두 번째 전통은 상이집트에서 파초미오스가 창립한 수도원들
에서뿐만 아니라 델타 지역의 다양한 생활공동체에서 발전되었다.
이 수도원제도는 첫 번째에 비하여 훨씬 더 강한 통제와 규율을 요
구하는 형태의 종교적 생활을 택했다. 이 전통을 잇는 수도원들은
금욕생활 내지 기도 등의 공덕보다는 복종과 일치를 강조했다. 이
두 가지 흐름이 함께 후기 비잔틴의 수도원 전통 속에 깃들여 있었
으며 모두 다 그리스도교인들의 생활방식으로서 적합한 것으로 인
정되었다.

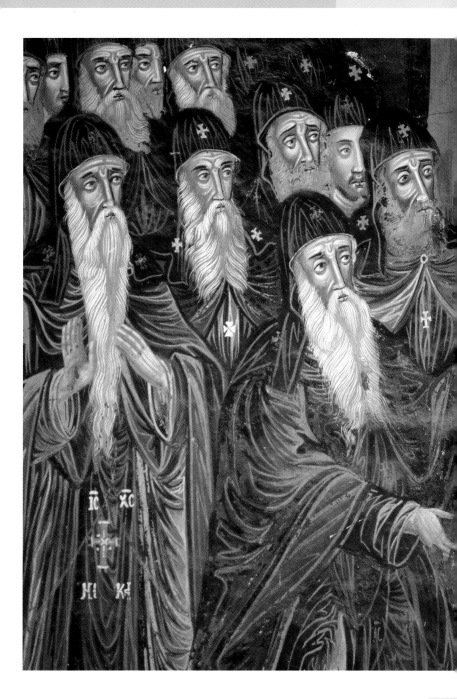

카이사레아의 성 바실리우스와 소아시아에서의 수도원제도의 발전

그리스도교 수도원제도의 역사에서 중요한 또 다른 인물은 두말할 나위 없이 주교이자 신학자였던 바실리우스이다. 그는 동생인 니사의 그레고리우스와 친구인 그레고리우스 나지안젠과 함께 그리스도교 교회의 삼위일체설을 발전시키는 데 크게 이바지했다. 바실리우스는 329년경 오늘날의 터키인 북동쪽 중앙 소아시아에서 대가족 지주의 집안에 태어났다. 그는 삶의 대부분을 고향인 폰투스와 카파도키아에서 보냈지만 아테네의 아카데미에서 고전 언어들과 철학에 대하여 수준 높은 교육을 받았다.

그와 가족 및 친구 그레고리우스 등의 활동을 살펴보면 비잔틴 역사에서 당시에 수도원제도는 '막연한' 상태에 머물러 있었음을 확실히 알 수 있다. 예수 자신이 몸소 실천한 그리스도교인의 완전한 삶은 가난, 봉사, 그리고 더 좋게는 독신의 길이었다. 동시에 바실리우스는 그리스도교인들이 하나의 계율을 따라 함께 살고자 한

시나이 산의 성 카테리나 수도원, 유스티니아누스 황제가 6세기에 건립한 수도원으로 요새화되었다. 아직 시나이 사막에 서 있고 각 시대에 만들어진 성상과 여러 언어로 적힌 필사본들이 남아 있다. 다양한 고장에서 온 수도사들이 이 수도원에서 살았음을 짐작할 수 있다.

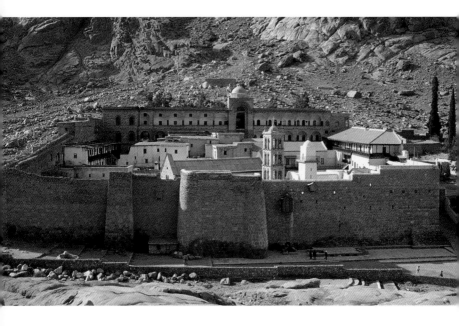

다면 좀더 공적인 장치들을 만들 필요가 있음을 깨달았다. 그는 355
년과 358년 사이에 이집트, 팔레스타인, 시리아 등을 순회하는 긴
여행길에 올랐다. 이집트에서 그는 파초미오스 방식의 수도원들을
보고 질서정연하고 조직적인 구조에 깊은 감명을 받았다. 이런 형태
의 수도원제도는 규율과 복종을 강조했다. 바실리우스는 이를 소아
시아로 들여왔으며 그가 세운 다수의 수도원이 그 제도를 따랐다.

　　성 바실리우스는 많은 글을 남겼는데, 이는 훗날 동방과 서방
교회의 수도원제도를 발전시켜나가는 데 중요한 역할을 했다. 그의
글 중에는 저술활동 초기에 지은, '도덕 계율'이라는 뜻의 《모랄리
아 Moralia》가 있다. 또한 360년대에 저술된 것으로 보이는 대작
《아스케티콘 Asketikon》도 있다. 이것은 수도원 생활에 대한 질의
와 답변들을 모은 책이다. 이 문답집은 그가 살아있는 동안에도 여
러 번 개정되었다. 후에 이것은 서방교회의 누르시아의 성 베네딕
투스 교회 계율의 작성에 도움을 주었으며 뒤에서 보듯 9세기 콘스
탄티노플에서 스투디오스의 테오도로스가 수도원을 개혁하는 데에
큰 힘이 되었다. 바실리우스의 이상은 조직적인 수도원 제도로서
기도, 노동, 식사, 수면 등을 위한 시간들을 명확하게 규정하고 수
도원장에 대한 복종을 최고의 가치로 여겼다. 이것은 장차 생활공
동체적 수도원제도가 발전하는 데 구심점 역할을 했다. 그러나 그
렇다고 해서 비잔틴 제국의 전 영토를 통틀어 좀더 개인주의적이고
극단적인 형태의 수행생활이 지속적으로 번성하지 않았다는 뜻은
아니다.

초기 비잔틴 시대의 여성들과 수행생활

초기 그리스도교 시대와 비잔틴 제국 시대에 여성들은 수도생활의
발전에 중요한 몫을 담당했다. 신클레티카, 사라 등 이집트 사막에
서 수행한 여성 은둔자들 중에는 남성 동료들과 같은 지위를 성취

한 자들도 있었다. '사막 교모(desert mothers)'라고 불리는 이들은 각자 제자들을 거느렸으며 그들의 가르침은 당시의 사회 문화적 상황을 반영하는 '어록' 집에 살아남아 있다.

그러나 얼마 뒤 많은 여성들은 지극히 가부장적인 사회가 남자의 일로 규정한 역할을 맡기 위해 많은 어려움과 싸워야만 했다. 일단의 수녀들이 5세기에서 9세기 사이에 역사적 무대에 모습을 나타냈다. 이들은 남자로 가장하고 남자들을 받는 수도원에 들어가 고결한 덕성을 인정받았다. 이들을 기념하여 저술한 전기들은 성 마리아와 마리노스 같은 여자들이 여성성을 '극복하고' 금욕하는 용기에 있어 남자들과 대등했다는 사실을 힘주어 말한다. 이런 진술은 하나의 암묵적 전제를 그 밑에 깔고 있다. 그것은 여자가 남자보다 허약하고 또 상처받기 쉽다는 것이다. 또 유혹하는 자이면서 유혹의 대상인 여자는 이브의 후예로서, 인류의 낙원 상실에서 남자보다 훨씬 책임이 무겁다는 것이다.

이집트의 성 마리아, 6세기 또는 7세기에 살았으며 과거에는 매춘부였다가 금욕주의를 실천하는 성인이 되었음. 키프로스, 아시노우, 파나기아 포르비오티사의 교회에 그려진 벽화.

경건한 여자들에 대하여 문학적으로 서술한 문헌들에서 명백하게 드러나는 또 다른 사실은 이들을 어떤 도식에 따라 분류하려는 경향이다. 성 마크리나와 같은 지순한 처녀들, 카이사레아의 바실리우스의 경건한 여동생, 성 히에로니무스를 추종했던 여자들 등이 하나의 부류를 형성했다. 또 다른 부류는 매춘을 자발적으로 중단하고 금욕생활을 택한 자들로 이집트의 펠라기아와 마리아 같은 이들이 여기에 해당된다. 바닥 모를 타락으로부터 지고의 거룩함을 성취한 후자의 부류에 속한 자들은, 여성들을 '창녀, 마녀, 성인' 등으로 보는 당대의 견해를 총체적으로 함축하고 있다. 다른 한편 이들을 기념하여 저술된 전기들은 실제 인물들에 관한 감동적인 이야기로서 그들이 시대의 편견을 극복하고 남자들과 동등한 입장에서 영적 영역에 들어가기 위해 투쟁한 모습을 생생하게 그리고 있다.

재미있게도 대략 9세기 이후에는 기혼 여성이나 과부들을 비롯하여 다양한 배경과 경력을 지닌 여자들에게 금욕생활과 수녀서원의 문호가 개방되었다. 한편 이때 이후로 고독을 즐기며 자신의 방향을 스스로 결정하는 생활방식을 쫓던 풍조가 쇠퇴했다. 여자들이 영적인 목적을 추구하기 위하여 점차로 조직적 생활공동체인 수도원으로 들어갔기 때문이다.

9세기 스투디오스의 테오도로스의 개혁

카이사레아의 바실리우스가 소아시아에서 생활공동체적 수도원제도를 강력하게 주창한 이후 남녀 수도원들이 비잔틴 제국의 전역과 특히 수도인 콘스탄티노플에 계속하여 건립되었다. 기록이 남아 있는 콘스탄티노플 최초의 수도원은 4세기 후반에 세워졌다. 6세기 중엽에는 수도에만 약 70개의 수도원들이 들어섰다. 레오 3세 및 콘스탄티누스 5세 등 초기 성상파괴운동을 주도했던 황제들의 소란스러운 치세 때에, 수도원제도는 퇴보했다. 옳건 그르건 간에 후대의 연대기 작가들과 성인전 작가들은 수도사들을 성상의 보호자로 지목했다. 때문에 843년의 정통신앙의 승리 후 성상이 복구되었을 때 수도원운동은 대단한 지지를 받았다. 적어도 대중들이 인식하기에 수도사들이 승자였다. 따라서 그들은 성상파괴운동을 펼쳤던 황제들에게 용감하게 항거한 공로로 특별한 명예와 존경을 받았다.

수도원 규칙

9세기 초에 콘스탄티노플의 스투디오스 수도원의 원장인 테오도로스는 모범이 되는 행동과 활발한 저술 활동을 통해 수도원제도에 큰 자극을 주었다. 759년생인 그는 8세기 말경 자신이 원장으로 있던 수도원을 개혁하는 일에 열정적으로 착수했다. 그는 4세기에 활약했던 카이사레아의 바실리우스가 창안한 규칙들을 개혁의 모델

> "이름난 은둔자들인 두 노인이 펠루시아 지역으로 사라를 만나러 왔다. …… 암마 사라는 그들에게 말했다. '내가 여자인 것은 자연에 따라 그런 것이지 나의 생각에 따른 것은 아닙니다.' 그녀는 그들에게 또 이렇게 말했다. '남자인 것은 나이고 여자인 것은 당신들입니다.'"
> 《사막 교부들의 어록》, 베네딕타 워드 번역, 1977.

로 삼았다. 바실리우스처럼 테오도로스는 자신의 수도원에서 절대적 복종을 강조했으며 금욕생활과 육체노동의 중요성을 주장했다. 이 수도원은 자급자족적인 경제단위를 이루어 구내의 여러 공방들이 의복과 신발 등의 생활필수품들을 자체 생산했다. 이 밖에 필사실이 있어 필사본을 만들었으며 밭을 일구어 수도원의 먹을거리를 대부분 자체 생산했다. 생활공동체적인 생활방식에 관한 테오도로스의 가르침은 아침 예배 후에 수도사들에게 짤막하게 들려주었던 일련의 설교문집에 거의 다 들어가 있다. 《대교리문답 *Great Catechese*》 및 《소교리문답 *Little Catechese*》으로 불리는 그의 가르침은 얼마 안 되어 성 바실리우스의 글과 함께 비잔틴 제국 전체를 통틀어 가장 영향력 있는 수도원제도의 규칙이 되었다.

9세기 후의 수도원제도

9세기 후 비잔틴의 사회생활 및 종교생활 전반에 대하여 수도원제도가 갖는 중요성이 점점 커졌음을 각별히 유념해야 한다. 이 시기에 제국 전역에 걸쳐 수도원 건립이 증대하기 시작했다. 부유한 지

● 수도원의 규칙

서유럽의 수도원과 달리, 비잔틴의 수도원들은 표준 계율을 따르는 특정한 교단으로 공식적인 무리를 짓지 않았다. 동방교회의 수도원들은 규제가 훨씬 적었다. 각 수도원들은 자체의 규정을 만들어 시행했으며 후원자와 수도원장들의 지시를 따랐다. 창립시 각 수도원들이 정하는 법규 또는 '티피콘(Typikon)'은 각 수도원의 고유한 관심거리와 필요사항들을 반영했다. 그뿐만 아니라 티피콘은 통상 예전의 모델이나 특히 성 바실리우스와 성 테오도로스 같은 영향력 큰 인물들의 글들을 따서 만들었다. 놀라운 것은 한 수도원 안에서도 다양한 형태의 영적 생활을 할 수 있었다는 사실이다. 수행의 초심자들과 영적으로 성장이 덜 된 자들이 생활공동체 형식을 따랐던 반면, 같은 수도원 안에서도 수도원장은 한 사람 또는 소수의 수행자들에게 자신의 재량에 따라 혼자 지내며 기도할 수 있도록 배려했다. 동방교회와 서방교회의 수도원 사이에 있던 또 한 가지 큰 차이는 동방교회 수도사들의 생활이 불안정했다는 점이다. 수도원 계율이 수도사들을 한 수도원에 묶어 두는 규정을 담고 있음에도 불구하고 수도사들은 한 수도원에서 다른 수도원으로, 혹은 한 수도원에서 홀로 사는 은둔자의 거처로 자주 이동했다.

주들과 황제부터 윤택한 농부들에 이르기까지 기존의 수도원에 재산을 기증하거나 아예 자기 땅에 새 수도원을 세우고 싶어 했다. 재산이나 금전을 기증한 대가로 기부자들은 수도사와 수녀에게 자신 및 가족들의 영혼을 위해 (나아가 후손들을 위해) 기도하여 주기를 청할 수 있었다. 재산을 관리할 수 있는 마땅한 후계자가 없는 경우 재산과 토지를 수도원에 기부하는 것은 유익한 보존 수단이기도 했다. 역사적 자료들을 살펴보면 비잔틴 사람들은 수도원 생활을 생애의 어느 단계에서나 택할 수 있는 소명으로 인식했다. 쫓겨난 황제들, 미망인이 되거나 이혼을 당한 황후들, 곤경에 처한 지주들 등이 모든 부류의 사람들은 나이에 상관없이 평화롭고 규칙적인 수도원의 생활을 택하여 은둔할 수 있었다.

토지와 부를 축적한 수도원은 마침내 10세기 초에 제국의 재정을 위협하는 데에 이르렀다. 수도원은 종종 면세 혜택을 받았다. 그 면제된 세금은 본래 수도원의 재산이 되기 전까지는 농부들이 물던 것이었다. 마침내 황제들은 수도원의 재산형성을 금지하고 새 수도원의 건립을 억제하는 법률들을 도입하지 않을 수 없었다. 964년 니케포로스 2세 포카스는 수도원과 자선기관의 설립을 모두 금했다. 이 법의 타당한 근거로서 그는 기존의 시설들이 방치되고 결국 황폐해지는 현상을 들었다. 동시에 황제는 새로운 수도원을 건립하는 동기가 탐욕에 지나지 않음을 개탄하고 진정한 그리스도교인의 삶에서 궁핍이 중요한 가치라고 강조했다. 그러나 이러한 종류의 법률들은 끝에 가서는 모두 다 흐지부지되고 말았다. 이것은 일반 대중이나 황제를 불문하고 수도원제도가 거역할 수 없을 정도로 중요하다고 믿고 있었음을 보여준다. 988년 바실리우스 2세는 선제(先帝)들이 수도원의 재산을 규제하기 위하여 제정했던 법률들을 취소시켰다. 11세기 중엽에는 재산을 소유한 수도원과 평신도들이 완전히 기득권을 되찾았다. 역사학자들 중에는 수도원을 포함하여

대지주들을 규제하는 입법이 실패로 돌아감에 따라 비잔틴 제국의
재정과 국방력이 장기간 쇠퇴했다고 보는 이들이 많다.

비잔틴의 수도원들과 소재지의 공동체들 사이의 관계를 가장
잘 표현한다면 공생적 관계라고 할 수 있다. 남녀 수도원들은 결코
완전히 고립되어 있는 것이 아니라 주민들 대부분에게 영향을 미치
는 중요한 일들을 다수 수행했다. 그중에서 아마도 가장 중요한 것
으로, 수도원들은 소속 수도사들이나 수녀가 돌보는 자선기관에 자
주 물자를 대주었다. 정신적인 관점에서 보면 비잔틴의 수도원들은
통상적인 그리스도교인들에게 신앙의 바른 길을 안내하여 주었다.
이것은 가까이 있는 수도원의 원장으로부터 정신적 지침을 구했던
많은 평신도들의 기록에도 나타난다. 앞서 이미 언급한 대로 정교
회 평신도들은, 후원에 대한 보답으로 수도사들과 수녀들이 드리는
기도와 기념의식을 매우 소중하게 생각했다. 이것은 비잔틴 세계에

아토스 산의 그레고리오
수도원.

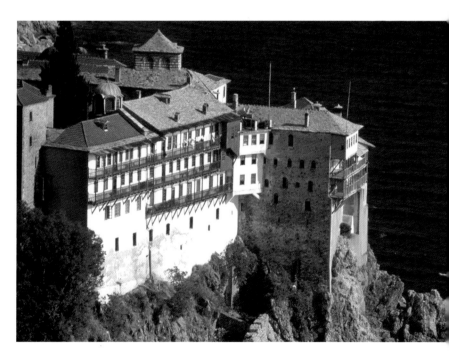

서 세속과 종교의 두 영역 사이에 있었던 밀접한 상호작용을 보여
주는 또 다른 예이다.

남자 수도원과 여자 수도원

비잔틴 시대 내내 남자 수도원과 여자 수도원들이 번창했다. 그러
나 흥미롭게도 어느 때든지 수녀원들은 남자 수도원들보다 훨씬 수
가 적었다. 1100년에 걸친 제국의 역사를 통틀어 우리가 알고 있는
콘스탄티노플의 수도원들을 전부 합칠 경우 수도원은 270개인 데
비해 수녀원은 77개뿐이다. 또 하나 놀라운 것은 비잔틴 세계에서
여자 수도원들은 수도사들이 거주하는 교외가 아니라 대부분 도시
안에 위치했다는 사실이다. 이런 차이는 쉽게 설명할 수 있다. 동시
대의 사료에 따르면 수녀원의 창립자들은 도시에서 멀리 떨어진 곳
에 수녀들이 기거하는 것은 위험하다고 생각했다. 비잔틴의 어지럽

'성스러운 산들'

'성스러운 산들'은 비잔틴적인 특이한 현상이었다. 이것은 비잔틴 역사의 초기
에 발전했으며 9세기 후에도 온갖 형태의 수도원제도와 함께 번성했다. 수도
원들이 집단을 이루어 한 지역에 몰려 있는 이유는 분명하다. 여러 수도원들이
모(母) 수도원에서 분리되어 나가거나 특별히 명성이 높은 영적 인물이 한 수
도원에 수용하기에는 너무 많은 제자들을 끌어 모으는 경우가 있기 때문이다.
소아시아와 그리스 본토의 특정 지역에 수도원 집단들이 언덕이나 산에 자리
를 잡았으며 그 후로 이런 지역들은 '성스러운 산들'로 불렸다. 산들이 많은
지역을 택한 것은 자못 상징적이다. 고전적 전통이나 유대 그리스도교 전통에
서 산이 많은 지역은 광야라든지 신에게 가까운 장소를 나타냈다. 대부분 소아
시아에 있었던 '성스러운 산들'의 예로는 비티니아의 올림포스 산, 남서해안의
라트로스 산, 칼케돈 위의 성 아우센티오스 산, 파플라고니아와 비티니아 경계
에 있는 키미나스 산 등이 있다. 이들은 단지 문학적 사료 속에 들어 있는 설
명이나 폐허로만 남아 있을 뿐이다. 그러나 성스러운 산들 중에서 가장 위대한
아토스 산은 북부 그리스의 구릉지대로 이루어진 반도(半島)에, 9세기에 아타
나시우스라는 수도사가 이룩해 놓은 성지이다. 수도원의 본원지로 중요한 이곳
은 오늘날에도 성스러운 산으로 존속하며 정교회 수도사들이 거주하고 있다.

던 시대 내내 여자들은 침입자들, 해적들, 약탈자들의 공격을 당하기 쉬웠다. 신앙심이 깊었던 비잔틴 사람들이 볼 때 하느님에게 헌신한 여자를 더럽히는 것은 가장 사악한 범죄였다. 이와 더불어 중요한 사실은 황가나 귀족집안의 여자 평신도들이 대부분이었던 수녀원의 창립자들이 대도시 안에 살았다. 따라서 여자 수도원제도는 대체로 도시적 현상으로 이어져 내려왔으며 인정 많은 창립자들 및 그들의 가족들과 밀접하게 연관되었다.

비잔틴 역사의 초기와 말기에는 '혼성' 수도원들이 더러 있었다. 이것은 한 울타리 안에서 남자들과 여자들이 별도의 공동체를 이루어 사는 수도원을 말한다. 이런 수도원들은 한 사람의 우두머리로부터 감독을 받고 동일한 재원으로부터 지원받는 경우가 대부분이었다. 한편 혼성 수도원 안에서는 서로 난처한 경우를 피하기 위해 남자들과 여자들의 구역을 구분했다. 이곳에서 수도사들과 수녀들은 전통적인 성(性) 관념에 따라 구분된 일을 맡았다. 수도사들은 텃밭일과 들일을 하는 반면에 수녀들은 음식장만과 옷감 만들기 등을 책임지는 식이었다. 대강 6세기부터 13세기에 걸치는 비잔틴 역사의 중기에는 혼성 수도원을 반대하는 제국의 법률에 따라 많은 혼성 수도원들이 문을 닫았다. 그러나 팔라이올로고스 왕조 시대 (1261-1453년)에는 창립자들의 요구에 부응하여 혼성 수도원들이 다시 생겨났다. 창립자들은 수도원 생활을 시작한 뒤에도 가족이 모두 함께 머무르기를 원했다.

수녀들의 입지는 비잔틴인들의 의식의 심층부에 놓여 있던 여성관을 반영한다. 수도생활을 하는 중에도 여자들은 예속적인 역할만을 맡았다. 그리하여 여자들은 수녀원 혹은 혼성 수도원을 운영하는 실무와 사제로서의 임무 등과 관련하여 남자 수도사들에게 의존했다. 한편 수녀원장 혹은 여자 수도원장의 책임의식과 권위, 그리고 보통 수녀들이 수녀원 생활에 적극적으로 참여하게 되면서 수

녀들은 어느 정도의 자율과 자결권을 누릴 수 있었다. 수도원을 창립하고 감독함에 있어 부유한 여성 후원자들이 중요한 역할을 맡았다. 이런 사실은 비잔틴 세계에서 수도원제도야말로 여성의 에너지가 분출하는 중요한 출구였음을 강하게 시사한다.

비잔틴 세계의 정신성

이 장의 서두에 초기 그리스도교의 영성에 있어서 수행과 기도가 중요했다는 것을 살펴보았다. 수행과 기도라는 실천적 이상이 후기 비잔틴 역사 전체에 걸쳐, 특히 생활공동체적 생활방식의 표준으로 용인된 후에도 수도원운동의 핵심을 이루었다. 수도사들과 수녀들의 최고 목표는 '고독', '정적', 또는 '고독한 기도' 등의 뜻을 가진 '헤시키아(hesychia)'의 실천이었다. 비잔틴 역사 속에서 몇몇 걸

1327년에서 1342년 사이에 수녀 베바이아스 엘피도스('좋은 희망의')에게 헌당된 수녀원의 수녀 공동체, 콘스탄티노플.

출한 인물들이 이 전통을 가르쳤고 스스로 모범을 보였다. 이들 영적 교사들은 일찍이 4세기부터 수도원 내에서 수집되고 유포되기 시작했던 헤시키아와 관련된 많은 분량의 글들을 참고했다. 세월이 흘러가며 새로운 통찰과 개인의 계시 등이 첨가되면서 이 전통은 계속해서 발전했다.

10세기 후기에 활약한 뛰어난 인물로 신비주의자이자 새로운 신학자이며 콘스탄티노플의 성 마마스 수도원의 원장을 지낸 성 시메온을 들 수 있다. 짧은 설교, 논문, 찬송가 등을 포함하는 많은 글들을 통해 시메온은 신비주의자가 신을 완전히 이해하는 경지에 이르는 단계들을 논의했다. 그는 자신이 여러 번 경험한 신성한 빛의 환상에 대해 말했다. 시메온은 누구든지 충분하게 심신을 정화하고

기도에 몰입하면 이와 같은 계시를 체험할 수 있다고 믿었다. 이전에 활약했던 수도원의 많은 교사들처럼 시메온은 '신격화(theosis)'라는 개념을 확신했다. 이 교리에 의하면, 신의 형상대로 창조되었으며 타락 후에 그리스도의 성육신에 의해 구속(救贖)받은 인간은 신과 닮았던 상태를 회복할 수 있다. 또한 인간은 성령의 은총에 힘입어 하느님의 본성을 획득할 수 있다. 물론 이 과정은 길고도 느리다. 수행과 기도는 그런 상태를 목적지로 하는 여행의 일부일 뿐이다. 이 여행의 전 과정은 성령의 은총에 좌우된다.

비잔틴 영성의 역사에서 중요한 또 한 사람은 그레고리우스 팔라마스 수도사이다. 이 사람은 아토스 산에서 수행을 시작하여 14세기 중엽에 데살로니카의 대주교가 되었다. 팔라마스는 그리스도교인들, 특히 수도사들은 명상을 통해 하느님의 영광이 완전히 나타나는 깨달음을 성취할 수 있다고 믿었다. 하느님의 완전한 불가지성과 초월성에 대한 정교회의 교리를 완벽하게 유지하는 가운데에서도, 팔라마스는 하느님의 '창조되지 않은 현실태(uncreated energies)'를 인간이 지각할 수 있다고 주장했다. 이 개념을 가장 잘 예증한 것은 그리스도가 다볼 산에서 변모했을 때 그리스도를 비추었던 창조되지 않은 빛의 환상이다(루가 9:28-36). 대부분의 그리스도 변모의 상은 세 제자들이 하느님의 계시를 경험하는 모습을 나타낸다. 그들은 그리스도의 발 앞에 엎드려 얼굴을 손으로 감싸고 있다. 이러한 신비의 체험을 얻는 실제적 기술을 전문용어로 '헤시카슴(Hesychasm)'이라고 했다. 이것은 심호흡을 하고 조용히 예수기도문을 반복하여 낭송하는 것을 말한다("하느님의 아들 주 예수 그리스도여, 저에게 자비를 베푸소서"). 새로운 신학자 성시메온의 사상도 그렇지만 그레고리우스 팔라마스의 가르침도 신의 형상대로 창조된 인간이 신성한 실체를 체험하고 그 안에 참여할 수 있다는 사상에 기반을 두었다.

칼라브리아 출신의 수도사 바를람이 팔라마스와 편지를 교환하면서 그의 가르침에 대한 논쟁이 불거졌다. 바를람은 인간이 자신의 노력으로 신의 계시를 받을 수 있다는 생각에 반대했다. 바를람은 아토스 산의 수도사인 팔라마스의 가르침은 신의 초월성과 불가지성을 침범했으며 그 밖에도 영적 깨달음의 과정에서 인간적 노력의 역할을 지나치게 강조한다고 생각했다. 1341년 콘스탄티노플에서 종교회의가 소집되어 이 문제를 논의하였으며 결국 팔라마스가 옳다는 결정이 났다. 그 후 몇 년이 지나서 팔라마스의 적들은 그의 가르침이 이단이라고 죄를 씌우고 그를 파문했다. 그러나 이 논쟁은 두 차례의 종교회의를 거쳐 팔라마스의 교설이 정통이라는 결말이 나면서 끝났다. 비잔틴 교회는 마침내 그레고리우스 팔라마스를 1368년에 시성(諡聖)했다.

비잔틴 수도원제도의 역사에 있어서 14세기 중반에 팔라마스의 가르침을 인정한 것은 의미심장한 사건이었다. 수세기에 걸쳐 내려오는 개인들의 노력과 영적 지식을 발판으로 삼아 팔라마스는 그의 글들 속에서 정통교리를 요약했다. 이 교리는 불가지한 신의 초월성을 인정하고 동시에 기도를 통해 신의 창조되지 않은 현실태에 대한 신비한 인식에 도달할 수 있음을 믿는 것이었다. 인간의 능력을 긍정하는 이런 관점은 신 앞에서 인간의 신격화 내지 변모가 가능하다는 교리에 기반을 두고 있다. 그레고리우스 팔라마스, 새로운 신학자 시메온, 그보다 앞선 영적 교사들이 쓴 글은 비잔틴인들에게 계속하여 영감을 불어넣었다. 특히 투르크인들이 1453년 후 대부분의 비잔틴 영토를 지배하기 앞서 비잔틴이 겪었던 어려운 시기에, 수도원의 남녀 수행자들과 정교회 평신도들은 이 글들로부터 큰 감명을 받았다. 정통 수도원제도의 중심사상에 기초한 이 글들은 그리스도교 영성의 역사에 비잔틴이 지속적으로 기여한 공로의 일부이다.

> "주의집중과 기도의 3번째 방법은 다음과 같다. 마음을 가슴에 담아야 한다. …… 주의하는 마음을 네 안에 (머리가 아니라 가슴에) 계속해서 간직하라. 이렇게 애를 쓰면 마음은 가슴속에서 머물 장소를 찾을 것이다. …… 그 순간부터 어떤 생각이 느닷없이 일어나 네 안으로 들어와 구체적 모습이나 이미지를 맺기 전에 마음이 즉시 쫓아낼 것이다. 그 생각을 없애기 위하여 예수의 이름을 반복한다. '주 예수 그리스도여, 저에게 자비를 베푸소서.'" 그레고리우스 팔라마스, 14세기 중엽.

† 성스러운 장소, 성스러운 사람들

비잔틴 사람들은 하늘나라와 지상 세계가 밀접하게 얽혀 있다고 믿
었다. 그들은 겸손한 신자라면 하느님의 능력과 자비를 다양한 방
법으로 경험할 수 있다고 생각했다. 그것이 자연의 활동이든, 치유
의 기적이든, 교회의 성사의례든 상관없었다. 분명 이른 시대부터
특정 장소나 사물, 사람들을 신적인 능력과 연결해 주는 통로로 여
기는 움직임이 있었다. 이 장에서 우리는 비잔틴 세계가 각별하게
받들었던 여러 가지 숭배의 대상들을 살펴볼 것이다. 여기에는 팔
레스타인과 예루살렘의 성지들, 순교자들과 성인들의 유품, 성상,
성모 마리아 혹은 더 널리 알려진 '테오토코스(Theotokos, 신을 낳
은 자)' 등이 해당된다.

성스러운 장소

그리스도교인들이 성지를 순례했다는 증거는 매우 이른 시기부터
나타난다. 2세기 때 사르디스의 멜리토, 3세기의 오리게네스 등 중
요한 인물들의 글이 그것을 말해준다. 전설에 따르면 4세기에 콘스
탄티누스 1세의 노모(老母) 헬레나는 순례자로서 예루살렘을 방문
하고 도시 안팎의 고고학적 조사에 자금을 지원했다. 그녀는 고고
학적 조사의 결과로 발견된 것들을 보고 기뻐했다. 이 중에서 단연
최고로 중요한 것은 그리스도가 십자가형을 받은 장소와 무덤의 자
리였다. 콘스탄티누스는 곧바로 이 장소들을 기념하기 위한 교회들
을 짓는 일에 착수했다. 이리하여 여러 유적지를 아우르는 거대한

유적 단지가 생겼다. 예수의 무덤을 둘러싼 원형지역을 일컫는 아나스타시스, 십자가형을 집행했던 곳이라고 믿어지는 바위투성이의 돌출지대인 골고다, 웅장한 바실리카(대성당) 등으로 이루어진 이 단지를 전체적으로 성묘라고 불렀다. 성 십자가는 이 성스러운 지역의 백미였다. 콘스탄티누스와 헬레나는 예루살렘 외곽에 있는, 그리스도 생애의 중요한 사건이 일어났던 실제 현장이라고 믿어지는 장소들도 발견했다. 베들레헴에 바실리카를 지어 아기 그리스도가 태어난 동굴을 기념했고, 올리브 산(감람 산)과 갈릴리에 있는 많은 장소들도 순례와 기념의 중심지로 삼았다.

다행스럽게도 4세기 또는 그 뒤에 성지를 방문했던 순례자들이 쓴 몇 편의 글들이 남아 있다. 333년 프랑스 서부해안, 아마도 보르도에 가까운 지역 출신인 무명의 순례자가 육로로 팔레스타인까지 가서 그가 본 곳들에 대한 기록을 남겼다. 그는 글에서 신약성서와 관련된 약 21곳의 유적지와 그리스도 이전의 성서 역사를 상기시키는 32곳의 유적지를 언급했다. 그러나 이보다 더 매혹적인 자료는 서유럽의 에게리아가 쓴 글이다. 스페인 갈리시아 출신의 수녀였을 가능성이 있는 그녀는 381년에서 384년 사이에 동쪽으로 여행길을 떠났다. 그녀는 팔레스타인, 예루살렘, 시나이 사막까지 쉬엄쉬엄 도는 순례의 이야기를 매우 자세하게 적었다. 그녀는 유적지뿐만 아니라 이들 지역에서 목격한 전례의식도 기술했다.

순교자와 유물

순교자들의 시신은 그리스도교 교회 초창기부터 숭배를 받았다. 이교도들의 박해로 숨진 사람들은 구세주 본을 따랐기 때문에 그리스도교인들이 내세우는 희생의 귀감이 되는 인물이었다. 순교자들의 천국과 후세에 대한 믿음에 감명을 받은 그리스도교인들은 순교자들이 하늘나라에서 자신들을 대신하여 계속해서 하느님에게 탄

"그리스도 우리 하느님께서 이끄시고 우리들과 동행한 성스러운 사람들의 기도에 힘입어 우리들은 힘들여 등산을 시작했다. 말을 타고 올라가는 것은 불가능했다. 할 수 없이 도보로 가야했지만 나는 힘들다는 생각이 들지 않았다. 실제로 나는 피로를 느끼지 못했다. 왜냐하면 하느님의 뜻으로 나는 꿈이 실현되는 것을 보았기 때문이다. 그리하여 10시에 우리들은 하느님의 산인 시나이 산의 정상에 도착했다. 그곳은 여호와께서 모세에게 계명을 주시었던 곳이다. 아득한 그날 산에서 연기가 피어오르는 가운데 신의 영광이 그곳에 강림했었다."
J. 윌킨슨, 《에게리아의 여행기》, 1999.

원한다고 믿었다. 순교자들과 그들에 대한 숭배의식에 관한 많은
글을 보면 당시 사람들은 순교자들의 유물에도 특별한 능력이 불어
넣어졌다고 확신했다. 그들은 성스러운 유물들을 떠받들기 위하여
사원들을 건립했다. 많은 그리스도교인들이 먼 거리를 여행하여 순
교자들의 무덤에 참배하고 병의 치료나 다른 기적들을 구했다.

　　비잔틴의 전 시대를 통하여 초기 순교자들을 기념하여 세운 사
원이나 교회에서 유물숭배는 계속되었다. 이런 귀중한 유물들을 조
금이나마 갖고 있지 않은 도시는 없었다. 시민들은 이 유물들이 개
인적인 차원에서 기적적인 도움을 줄 뿐만 아니라 적의 공격으로부
터도 보호해 준다고 철석같이 믿었다. 성자의 유물이 없는 도시들
은 때때로 선물로 받거나 구입하거나 훔치기까지 하여 어떻게든 그
것을 마련했다. 콘스탄티노플은 수도로 건립될 무렵에는 전혀 유명
한 순교유적지의 모습을 띠고 있지 않았다. 그렇지만 11세기 말이
되었을 때 콘스탄티노플은 대단히 많은 양의 성 유물들을 보유하게
되었다. 알렉시우스 콤네노스 황제가 플랑드르 지방의 한 백작에게
쓴 것으로 추정되는 편지에 이들 유물들이 열거되었는데, 매질을
당할 때에 그리스도가 묶였던 기둥, 채찍, 가시 면류관 같은 귀중한
물건들을 비롯해 세례 요한의 머리라든지 기타 다수의 유물들이 포
함되어 있었다.

성인숭배

박해의 시대가 끝나고 그리스도교가 로마제국의 국가 종교로 자리
잡은 뒤에는 금욕주의를 실천한 성인들이 순교자에 이어 숭배의 대
상이 되었다. 이들 성스러운 사람들에 관한 문헌들은 그들 대부분
이 살아 있는 동안에도 특별한 능력을 가졌음을 암시한다. 이집트
사막의 금욕주의자들은 좀더 온건한 형태의 금욕주의를 실천하여
금식하고 기도를 하면서 동시에 육체노동으로 신체를 단련했다. 반

면에 제국의 다른 지역들, 특히 시리아에서는 좀더 극단적인 형태의 금욕 수행자가 생겨났다. 기둥 위의 수행자라는 5세기의 주두행자(柱頭行者) 성인 시메온은 이미 앞장에서 살펴보았다(80-81쪽 그림 참조). 기둥을 세우고 그 위에서 비바람을 맞고 수년 동안 살았고 이전에도 물 한 방울 없는 물탱크 속에 갇히기, 오른다리를 돌에 묶고 생활하기 등 온갖 신체적 고행을 마다하지 않았다. 후에 소아시아의 몇몇 성인들은 시메온을 흉내 냈다. 시메온보다 약간 나이가 적은 동시대인 주두행자 다니엘은 460년 콘스탄티노플 교외에 기둥을 세우고 그 위에서 설교하고 기적을 행하며 황제에게 조언을 하기조차 했다.

역사가 피터 브라운은 성스러운 사람들이라는 역사적 현상을

● 바보 성인들

동방교회에서 생겨난 거룩함의 여러 가지 형태들 가운데에 눈길을 끄는 것은 '바보 성인'들이 모범을 보인 거룩함이다. ······ 이런 인물로는 시리아 출신의 성자인 에메사의 시메온, 그보다 시기가 늦은 그리스인 성자인 바보 안드레아, 그 밖의 많은 이들을 들 수 있다. 이런 부류의 금식주의자들은 그리스도교의 생활규칙들을 모두 바꾸었다. 말하자면 거꾸로 뒤집었다. 성 시메온은 아둔한 척하고 터무니없고 예측하지 못하게 행동했다. 그의 전기를 지은 7세기의 네아폴리스의 레온티오스에 따르면 시메온은 어느 일요일 한 교회에 들어가더니 촛불을 향해 호두를 던지기 시작했다. 회중들이 그를 쫓아내려 하자 그는 설교단으로 올라가 여자들에게 호두를 던졌다. 결국 교회를 떠나면서 시메온은 교회 앞에서 케이크를 팔고 있었던 과자요리사들의 테이블들을 뒤엎었다. 이 바보 성인의 생애에 일어났던 많은 사건들은 교회의 관행을 조롱하는 것처럼 보일 뿐만 아니라 그리스도의 생애 중에 벌어졌던 사건들을 상기시켜주는 듯하기도 하다. 예를 들어 시메온은 여생을 보낸 시리아의 에메사에 처음으로 들어올 때 죽은 개를 뒤에 끌며 걸어왔다. 그가 지나가자 동네 아이들이 외쳤다. "어이, 미친 신부(神父)!" 이 장면에서 시메온이 그리스도의 예루살렘 입성을 흉내 내고 있음은 의심할 여지가 없다. 다만 그는 자신을 찬양의 대상이 아니라 조롱거리로 만듦으로써 예수의 예루살렘 입성의 이야기를 뒤집었다. "우리는 그리스도를 위하여 바보가 되었고"(고린도전서 4:10)라는 성서구절에 입각하여 살았던 이 바보 성인은 가장 궁핍하고 가난한 금욕주의자가 할 수 있는 것보다 더 완전하게 비굴함을 체험했다. 비잔틴의 후대 내내 존속했던 '바보 성인'의 전통을 러시아 정교회가 받아들였다. 모스크바의 붉은 광장에 있는 상크트바실리 대성당은 1552년에 죽은 만가체이아의 바실리우스의 이름을 땄다. 러시아 문학에서 이 개념을 다룬 것으로 유명한 작품이 바로 도스토옙스키의 《백치 The Idiot》이다.

두 명의 천사 사이에서
그리스도를 안은 신의 어머니를
나타낸 성상(15세기 말).
비잔틴 예술에서 성모는 거의
언제나 그리스도와 함께 있는
모습으로 나타난다. 이는
예수의 성육신에서 그녀가
차지하는 역할을 강조한다.

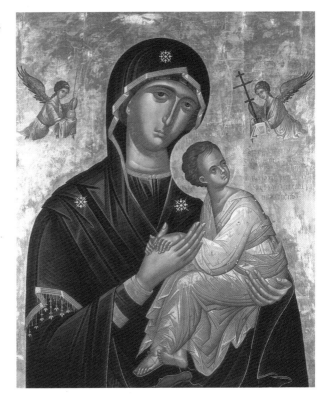

연구하고 그들이 시리아 사회와 비잔틴 사회의 '국외자'의 원형을
대표하게 되었다고 주장했다. 이들은 금식과 여타의 금욕주의적 공
덕을 수단으로 하여 하느님에게 가까이 다가가는 경지에 이르렀다.
그러나 이보다 더 중요한 것은 그들이 사회로부터 자발적으로 망명
을 결행한 일이었다. 이로 말미암아 그들은 창조된 세계와 신성한
세계 사이의 통로 역할을 할 수 있었다. 그리하여 그들은 신을 직접
알현할 수 있었는데 이런 특권은 어떤 의미로는 서품받은 성직자에
게도 허용되지 않은 것이었다. 시메온과 다니엘 같은 성인들은 사
후에 존경을 받았다. 그들의 시신이 생전의 맹렬한 금욕 수련을 통
하여 얻은 놀라운 능력을 보존했기 때문이다. 그리고 엄하게 고행

한 남녀 성인들에 대한 기적의 이야기들이 후대에 많이 전해졌다.

'신을 낳은 자(테오토코스)' 성모 마리아

5세기 초 이전에 그리스도교인들이 성모 마리아를 숭배했다는 증거는 뒤죽박죽이기는 하나 의심할 바 없이 명백히 존재한다. 신약성서에서 동정녀 마리아에 대한 언급은 자주 나오지 않는다. 그렇지만 그리스도교인들은 그리스도의 성육신에 기여한 마리아의 역할을 높이 사서 아주 이른 시기부터 그녀를 공경했다. 2세기 말에는 마리아의 수태, 출생, 유년시절 등의 이야기가 들어 있는 성서외경들, 특히 《야고보 원복음서 *Protoevangelion*》라는 책이 신자들사이에 돌았다. 리옹의 주교 이레나에우스는 그리스도의 탄생에 있어서 이브의 안티테제로서 마리아가 차지하는 중요성을 강조했다. "왜냐하면 이브의 불순종을 동정녀의 순종으로 말소하고 원상태로 회복시키는 것이 필요했다. 동정녀는 여성의 대변자가 된다." 구약성서는 새 언약의 여러 내용과 함께 동정녀 출산을 예언함으로써성모 마리아 숭배의 확산을 뒷받침했다.

성모 마리아를 기리는 4세기의 몇몇 문헌들은 성스러운 인간으로서 그녀가 맡은 역할을 강조하고 있어 흥미를 끈다. 총대주교 아타나시우스가 썼을 것으로 추정되며 콥트 교회에만 전해오는 한 서간은 마리아를 그리스도교인 처녀들의 이상적 모델로서 기술한다. 그녀는 조용하고 순박하며 선행 쌓기를 좋아하고 항상 신에게 기도했다. 그녀는 날마다 더 좋은 사람이 되기를 바랐으며 영적 상태를향상시키기 위해 힘든 줄 모르고 노력했다. 이 서간은 동정녀 마리아를 선행의 모델로 내세우면서도 그녀의 인간성을 강조한다. 그리하여 저자는 그녀의 선행이 모든 면에서 완벽한 것은 아니었으며'악한 생각들'이 때때로 그녀의 마음속으로 들어오기도 했다고 말한다. 몇 세기가 지나면 이런 식으로 성모 마리아를 기술하는 것은

생각조차 할 수 없게 된다. 후대에 이르면 동정녀 마리아는 교회에서 그리스도 다음으로 숭배를 받는 인물이 되기 때문이다.

싹을 틔우던 성모숭배가 갑자기 비잔틴 제국에서 공식적인 승인을 얻고 신학적 정당성을 획득한 것은 5세기 초의 일이었다. 콘스탄티노플의 총대주교 네스토리우스와 알렉산드리아의 총대주교 키릴로스 사이에 벌어진 교리논쟁은 '신을 낳은 자', 원어로는 '테오토코스'라는 성모 마리아의 명칭을 주요 쟁점으로 삼았다. 이 논쟁이 일어난 이유는 인성과 신성이 그리스도 안에서 결합되는 방법을 놓고 의견을 달리했기 때문이다. 알렉산드리아파는 동정녀가 신을 낳았다는 견해를 주장했다. 이는 두말할 나위 없이 동정녀 마리아를 숭배하는 그들의 마음에서 우러나온 생각이었다. 한편 네스토리우스는 그녀에 대한 찬양이 그리스도의 성육신에서 그녀가 실제로 수행한 역할에 비해 너무 지나치다고 보았다. 더불어 마리아에 대한 지나친 찬양은 그녀의 인성은 물론이고 아들의 인성도 훼손한다고 그는 생각했다.

431년에 개최된 에페소스 일반 공의회에서 알렉산드리아파가 승리한 뒤, 테오토코스 숭배는 거침없이 확산되었다. 이 시기 이후 시적인 설교나 찬송가를 통하여 성모 마리아에 대한 전례상의 찬양이 널리 퍼졌다. 6세기에 들어 마리아를 기념하는 축제일들이 교회력에 도입되었다. 이에 따라 그녀의 탄생, 유아로서 성전에 봉헌된 것, 수태고지, 죽음 등을 찬양하는 글들이 만들어졌다. 6세기 후반부터 좀더 역사적인 자료들을 통해 성모 마리아가 인간의 역사에 기적적으로 개재한 일들이 기록되기 시작했다. 아마도 이때에 콘스탄티노플이 테오토코스를 도시의 특별한 수호자로 선택한 듯하다.

제국의 도시를 방어한 주인공으로서 성모 마리아를 묘사하는 이야기 중에서 가장 유명한 것은 626년 아바르인들과 페르시아인들이 도시를 포위했을 때에 벌어진 일에 관한 것이다. 두 패의 적들

이 연합하여 바다와 육지에서 동시에 치밀한 계획 아래 공격해 오자 콘스탄티노플의 상황은 절망적이었다. 엎친 데 덮친 격으로 황제 헤라클레이오스는 소아시아에서 전쟁을 치르느라고 수도를 비우고 멀리 나가 있었다. 황제로부터 콘스탄티노플의 방어를 위임받은 총대주교 세르기오스는 '신을 낳은 자(테오토코스)'에게 도움을 청하자며 시민들을 불러 모았다. 총대주교는 도시의 벽을 따라 행진하도록 요청했으며 성직자와 시민들은 그리스도와 성모 마리아의 성상을 들고 찬송가를 부르며 기도하면서 앞으로 나아갔다. 전례 없이 모든 시민이 도시의 방어에 힘을 합친 결과 적들의 사기를 꺾을 수 있었고, 아바르인들과 페르시아인들은 수치스러운 패배를 당하고 마침내 퇴각했다. 비잔틴 사람들은 적의 공격으로부터 구출된 것을 하느님의 도움 덕분이라고 생각했다. 당대의 사료는 성모 마리아가 병사들 옆에서 싸우는 모습이 목격되었다고 전한다. 626년의 이 사건에 관한 이야기는 도시의 민간전승이 되었고 성모 마리아를 기념하여 아카티스토스라는 찬송가로 작곡되었으며 이 기적을 상기시키는 서시(序詩)로 표현되었다.

성상

학자들은 비잔틴의 그리스도교인들이 언제 성상을 사용하고 숭배하기 시작했는지를 놓고 논란을 벌인다. 성상은 대체로 성스러운 인물들의 모습을 나무판에 칠한 형태를 띠었다. 학자들 중에는 성상숭배가 6세기 후반에 생겼다고 주장하는 사람들도 있다. 이 시기는 비잔틴의 주민들이 전체적으로 로마 세계의 몰락을 깨닫고 신에게 안위를 구하기 시작했던 때이다. 이와 달리 성상숭배가 그보다 다소 늦게 시작되었으며 6세기 말과 7세기 초까지 여전히 성 유물들을 신성한 권능으로 통하는 매개체로 믿었다고 주장하는 학자들도 있다. 유물에는 순교자와 성인들의 귀중한 유골과 신체의 일부

"하느님의 어머니, 승리자, 그리고 지도자이신 당신께 나, 고난 중에 구원을 받은 당신의 도시(콘스탄티노플)는 승리의 공과 감사를 당신께 돌립니다. 당신은 누구도 넘보지 못할 능력으로 온갖 위험으로부터 나를 구해주실 줄로 믿기에 나는 이렇게 외칩니다. '혼인하신 처녀 그리고 동정녀, 만세.'" '아카지스토스 찬송가'의 서두, 콘스탄티노플이 아바르족과 페르시아인들에게 포위되었던 해(626년) 이후에 쓴 것으로 추정됨.

뿐만 아니라 그들의 의복, 소유물, 기름처럼 그들의 무덤에서 흘러
내린 물질 등도 포함되었다. 물론 그리스도와 그의 모친의 유골은
남아 있을 수가 없었다. 왜냐하면 죽은 후에 모두 승천했다고 믿어
졌기 때문이다. 그러나 일찍이 5세기에 성모의 겉옷과 허리끈 등의
유물이 발굴되었고 거창한 의식을 통해 콘스탄티노플로 들여왔다.

제법 오래된 듯 보이나 인간의 손으로 만든 것이라기보다는 유
물로 분류되는 일군의 성상들을 가리켜 '손 없이 만든'이란 뜻의
'아케이로포이에타이(acheiropoietai)'라고 부른다. 이 가운데 가장
유명한 것은 시리아 동부의 도시 에데사에서 발견된 그리스도의 성
상이었다. 6세기 후반에 처음 나타난 전설에 따르면 그리스도와 동

● 신성한 영역을 향한 창

'아이콘(icon, 그리스어로 eikon)'이라는 말은 단순하게 '상(image)'을 뜻한다. 다시 말해 예술가가 실재(현세
에 대비되는 영원의 세계)에 관하여 갖고 있는 환상을, 구체적이든 상상이든, 어떤 재료를 사용하여 표현한 것
이다. 그러나 좀더 엄격한 의미에서 아이콘은 종교적 상을 의미하기에 이르렀다. 이 종교적 상은 정교회의 예
배와 교리에서 중요하고 독특한 역할을 한다. 정교회의 성당에 들어가 보면 누구나 성상들을 볼 것이다. 그것
은 대개 목판에 그려진 성스러운 사람들과 장면들의 그림으로 신자석(信者席)의 중앙에 있는 두 개의 받침대
위에, 그리고 지성소 앞의 휘장 위에 돋보이게 자리를 잡고 있다. 엄격한 신학적 입장에서 볼 때 성상은 그 자
체로서 헌신의 대상이 아니라 신성한 영역으로 가는 창이다. 예배의 시작과 중간의 여러 단계에서 신자들은
성상에 입 맞추고 존경을 표시한다. 그러나 한 교회 안에서 성스러운 물체들의 위계 중에서 성상이 하나의 특
정한 자리를 차지하고 있음을 아는 것은 중요하다. 예를 들어 성찬식에서 빵과 포도주를 나르고 축성하는 중
에 성상에게 공경의 표시를 올리는 것은 옳지 않다. 그러나 고해성사, 병자성사 같은 성사를 거행하는 경우에
성상은 전례행위의 중심을 차지할 수 있다. 사람들은 최초의 성상들이 그리스도의 시대에 그려졌다고 믿었다.
그 가운데 가장 유명한 예는 복음서 기자 루가가 그린 신의 어머니, 마리아의 그림이다. 후에 예술가들은 성상
을 그리는 작업을 영적인 행위로 여겼다. 그들은 먼저 오랜 기간 기술을 익혔고 성상을 그리는 데 임해서 금식
과 기도하며 재계(齋戒)했다.
휴대용 성상들은 대체로 목판 위에 그려졌다. 그러나 상아, 모자이크, 에나멜 등으로도 제작되었다. 그림물감
을 통상 편백나무로 만든 목판에 칠했다. 보통 옷감과 석고를 이용해 목판을 강화시켜서 금이 가거나 갈라지
는 것을 방지했다. 시나이 성 카타리나 수도원에 남아 있는 최초의 성상들은 왁스를 달구어 붙이는 납화방식
을 사용하여 제작되었다. 이 방법은 이집트의 파이윰에서 발굴된 후기 로마인들의 초상화를 만들 때에도 사용
되었다. 후대에는 달걀 템페라와 혼합한 도료들을 더 자주 사용했다. 금분을 뒷면에 충분하게 발랐으며 완성된
그림을 니스로 덧칠하여 보호했다.

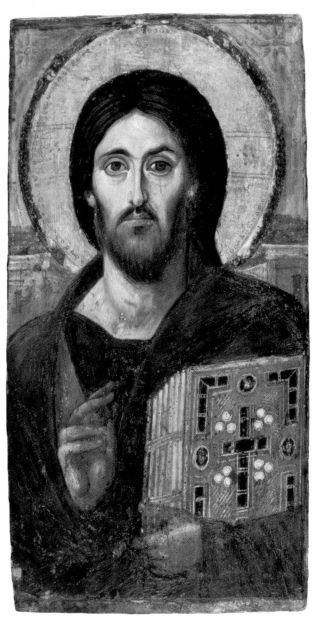

6세기의 성상에 들어 있는
그리스도의 매우 사실적인
모습, 시나이 성 카타리나
수도원 소장.

시대인이었던 이 도시의 왕 아브가르는 병이 들자 구세주에게 병을
고치러 와달라는 메시지를 보냈다. 그리스도는 그곳에 가는 대신
수건을 얼굴에 대고 눌러 자신의 모습을 새긴 것, 즉 '만딜리온
(mandylion)'을 왕의 사신에게 주었다. 왕은 이 기적적인 상(像) 덕
에 병을 고쳤다. 그 후 이 도시 사람들은 이것을 보존하고 위기가
닥치면 신의 가호를 비는 대상, 즉 '팔라디온(palladium)'으로 사
용했다.

부활 장면이 묘사되어 있는
순례자의 물병, 11-13세기
십자군 원정시대.

'손 없이 만든' 성상들은 좀더 평범한 성상들에 대한 숭배를 정
당화시켰다. 이런 풍조는 7세기에 들어 두드러지기 시작했다. 당대
의 문헌자료들은 무성한 성상숭배가 비난의 대상이 되었음을 시사
한다. 이는 주로 형상의 사용에 엄격한 타종교인들이 퍼부은 비난
으로 특히 이슬람교도들과 유대교도들의 비난이 심했다. 성상옹호
자들은 이적을 일으키는 그리스도의 성상인 '아케이로포이에타이'
를 예로 들면서 하느님 자신이 성상을 승인했다고 주장했다. 그들
은 또한 출애굽기와 구약성서의 여기저기서 구절들을 인용해 모세

의 시대에도 신의 제2계명의 예외들이 허용되었음을 증명하였다. 유대인들은 증거궤를 순금의 케루빔(cherubim, 지품천사) 상들로 장식하고 천사들의 날개로 속죄소를 덮으라는 명을 받았다(출애굽기 25:18–22). 이런 주장들은 모두 8세기와 9세기의 성상파괴논쟁에서 성상옹호자들이 내세운 것들이다.

 문헌자료 외에도 공예품들은 7세기에 성상이 널리 보급되어 사용되었음을 증명한다. 초기의 성상들은 성상파괴운동 기간 중에 파괴되었다. 그러나 몇몇 훌륭한 성상들은 외따로 떨어져 있는 시나이 사막의 성 카테리나 수도원에서 보존되었다. 아라비아인들이 통치하던 기간 내내 정교회 수도사들은 성상파괴운동을 이끈 황제들의 관할지역을 벗어난 이 영적 중심지에 머물렀다. 또 다른 소수의 초기 성상들이 로마와 서유럽에 전해오는데, 이것들은 모두 콘스탄티노플의 예술가들이나 그들의 제자들이 만들었을 가능성이 많다.

 평범한 그리스도교인들의 삶 속에 개재하여 기적을 일으킨 이야기들이 7세기에 널리 퍼지기 시작했다. 이 이야기들은 성인들의 전기, 기적에 관한 이야기, 종교적 연대기 등의 근간을 이루곤 하는데, 비잔틴 사람들이 성상을 위기 혹은 난관에 처했을 때 의지하는 신적 권능의 통로라고 여겼음을 시사한다. 예를 들어 요한 모스코스라는 수도사가 편찬한 이야기모음집에는 이런 이야기가 들어 있다. 한 은둔자가 있었는데 그는 여행을 떠나기 전에 등불을 켜고 자신이 기거하는 동굴에 세워놓은 성모 마리아와 아기 예수의 성상에게 기도하는 버릇이 있었다. 그는 성모 마리아에게 여행길에서 안전하게 지켜줄 뿐만 아니라 멀리 나가 있는 동안 등불을 돌봐달라고 청했다. 6개월이나 걸렸던 여행을 마치고 돌아온 은둔자는 변함없이 등불이 잘 간수되어 그때까지도 불타는 것을 보았다. 같은 이야기 모음집에는 한 여자가 자신의 땅에서 우물을 팠으나 물을 찾을 수 없어 애태우던 이야기도 들어 있다. 마침내 여자는 그 고장출

신의 성인의 성상을 우물 속으로 내려놓으라는 신비로운 소리를 들었다. 지시대로 하자마자 물이 나오기 시작하여 우물 웅덩이를 절반이나 채웠다. 이외에도 성상이 개입되어 일어난 기적에 관한 많은 이야기들은 성상파괴운동이 일어나기 전 몇 세기 동안 성상숭배의 인기가 높아졌다는 것을 보여준다.

성상파괴운동이 끝난 뒤 정교회는 성상과 성 유물의 정당성을 공식적으로 인정했다. 9세기 후반부터 성상과 성 유물은 예배의 중심 역할을 했다. 그 결과 특정한 표준 형태의 성상들이 나타나기 시작했다. 예를 들어 신의 어머니인 성모 마리아는 자비와 모성애 같은 품성을 나타내는 자세로 묘사되었다. 콘스탄티노플에 있는 몇몇 교회들은 특별한 경우에 올리는 전례의식의 중심이 되는 성상들을 소유했다. 예를 들어 호데곤 수도원에 소장된 호데게트리아 (Hodegetria, '수호신')라는 성상은 성모가 아기 그리스도를 왼쪽 팔에 안고서 오른손으로 그를 가리키는 모습이었다. 비잔틴 사람들은 이 성상을 복음서 기자인 요한이 몸소 그렸다고 믿었다. 또한 정기적으로 이 성상을 들고 콘스탄티노플 전역을 도는 행진을 거행했다. 1187년 도시가 포위되었을 때 이 성상을 도시의 성벽 위에 갖다놓기도 했다. 15세기에 콘스탄티노플을 방문했던 두 명의 스페인 외교사절에 따르면, 호데곤 수도원에서는 매주 화요일마다 특별한 행사가 열렸다. 붉은 옷을 입은 평수사로 짐작되는 특별한 운반자들이 크고 무거우며 값비싼 보석으로 뒤덮인 이 성상을 들고 운집한 군중 속으로 나아갔다고 한다.

1204년 라틴인들이 콘스탄티노플을 습격했을 때 많은 성상들과 값진 공예품들을 약탈해 서유럽의 박물관과 보물창고로 가져갔다. 1453년 투르크인들이 콘스탄티노플을 함락했을 때 다시 한번 파괴와 약탈이 자행되었다. 특히 이들은 정교회의 종교적 예술을 인정하지 않는 침략자들이었기에 약탈의 정도가 한층 더 심했다.

"성상은 단지 단순한 상이나 장식 또는 성서의 도해에 머무는 것이 아니다. 그것은 그보다 더 큰 어떤 것이다. 그것은 예배의 대상이자 전례의 필수적인 부분이다."
레오니드 오우스펜스키,
《성상의 신학》, 1992.

그럼에도 불구하고 상당한 분량의 공예품과 기록들이 남아서 비잔
틴 제국의 통치 기간 내내 개인과 공공의 예배에서 성상이 차지하
던 중요성과 역할을 입증한다. 1세기 남짓 지속되었던 성상파괴운
동 기간을 제외하고, 성상은 비잔틴 사회에서 천상 세계와 창조된
세계 사이에서 대화의 통로 혹은 중개자로서 중요한 역할을 담당
했다.

변화한 세계

'성상신학'이라는 공식적 성상옹호론은 일면 물질적 창조물의 신
성함을 강조한다. 비잔틴 신학자들은 하느님이 세계를 창조했기 때
문에 세계는 선하다고 주장한다. 또한 하느님은 성육신을 선택했
다. 성육신은 인간의 조상 아담과 이브의 '고의적' 선택으로 말미
암아 타락한 창조된 세계를 구원하기 위하여 하느님이 인간의 몸을
입고 창조된 세계로 다시 들어가는 행위를 이른다. 성상옹호를 지
지하는 신학자들은 성상파괴자들의 입장에 내재된 이원론을 지적
했다. 성상파괴자들은 인간이 만들었거나 물질적인 사물들은 거룩
하게 될 수 없다고 주장했다. 이들과는 달리 성상옹호를 지지하는
신학자들은 성상뿐만 아니라 성 유물과 기타의 물질적 사물들이 성
화될 수 있다는 입장을 주창했다. 이들이 근거로 삼은 것은 창조물
은 본질적으로 선하다는 성서적인 사상도 있지만, 그 밖에도 물질
세계는 초월적이고 차원이 높은 실재세계의 그림자라는 신플라톤
주의도 있었다. 그러므로 성상들과 유물들은 일차적으로 그림이나
조각상, 또는 그것들이 나타내는 인물을 상기시키는 물체이긴 하지
만 그래도 그 안에 신적인 능력이 스며들을 수 있다는 것이다. 다시
말해 성상은 그것이 표상하는 성인이나 순교자와 마찬가지로 성령
의 존재함으로 인하여 성화되는 것이고 이승과 하늘나라 사이의 연
결 통로로서 기능을 발휘하는 것이다.

"하늘과 땅과 바다를
통하여, 나무와 돌을
통하여, 유물과
교회당과 십자가를
통하여, 천사들과
인간들을 통하여,
보이거나 보이지 않는
모든 창조물들을 통하여
나는 창조주에게,
그리고 주에게, 그리고
조물주에게, 오직 그
한분에게 존경과 경의를
바친다."
7세기 성상옹호자인
네아폴리스의 레온티오스.

<div align="center">

†

지상에 세운 하느님의 왕국

</div>

오른쪽 사진: 11세기 초의 고전적인 비잔틴 교회의 내부 앱스 정면. 그리스 중부에 있는 호시오스 루카스의 수도원 교회(수도원과 교회의 기능을 겸하는 곳).

성사, 일일예배, 주간예배 등 체계화된 종교 예배는 비잔틴 세계에 살았던 보통사람들의 삶에 큰 영향을 미쳤다. 황제를 포함해 사회의 모든 계층의 사람들이 이런 저런 방식으로 전례주년을 따르는 공적인 생활을 함께했다. 주 단위의 교회의식, 그리스도와 성인들의 생애에 일어났던 사건들을 기념하는 축제, 성사의 거행 등을 아우르는 모든 전례의식들이 일상생활에 큰 틀과 의미를 부여했다.

전례행사는 공적인 것과 사적인 것이 있었다. 이 중 공적인 전례의식에는 교회 안에서 거행하는 예배뿐만 아니라 제국 전역의 주요 도시와 마을의 거리에서 치르는 많은 행진도 있었다. 총 1100년에 걸친 비잔틴 제국의 역사에서 이러한 전례행사의 중요성은 상상을 초월한다. 연 단위, 주 단위, 하루 단위 등 상이한 주기에 따르는 종교절기들이 무심히 흐르는 세월에 깊은 의미를 새겨 넣었다. 성탄절, 예수 공현절(公顯節, 그리스도의 세례), 부활절, 현성용축일(顯聖容祝日, Transfiguration) 등과 같은 그리스도교 축제들은 수많은 중요한 절기들 가운데 극히 일부일 따름이며 신약성서의 사건들을 전례를 통해 다시 체험하는 것이었다. 이 축제들을 치름으로써 정교회 그리스도교인들은 새 사람으로 다시 태어나고 교회의 생활에 적극적으로 참여한다는 뿌듯함을 느꼈다. 넓은 의미에서 보면 전례의식들은 그리스도교 신자들의 개인적인 삶에서 중요한 전환점을 기념하는 것이었다. 세례성사, 고해성사, 혼인성사, 병자성사, 장례의식 등은 그리스도교 신자의 생애 전환기에 치러지는 의식이

었다. 또한 도시가 포위되거나 전쟁 또는 지진이 일어났을 때에는
특별히 안전을 탄원하는 예배를 올렸고, 위험들이 사라졌을 때에는
감사예배를 거행했다. 이를 통해 비잔틴 사람들은 하느님이 그리스

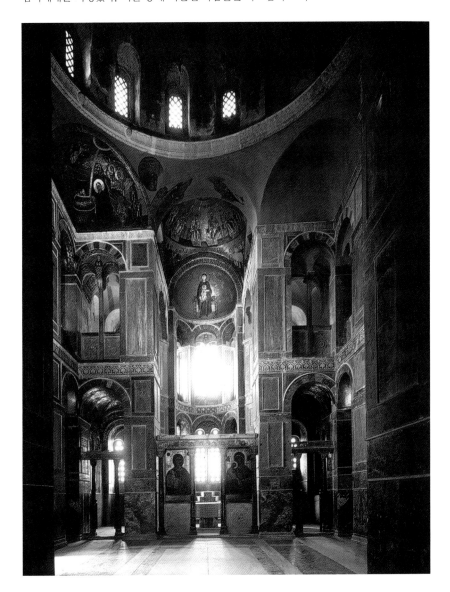

도교인들을 보호하고 그들 안에 내재한다는 신념을 굳혔다.

전례의 역사적 발전

비잔틴 전례의 유래는 안타깝게도 명확하게 알려져 있지 않다. 콘스탄티누스가 그리스도교를 공식적 국교로 받아들인 이후도 마찬가지이다. 그 까닭은 전례의 전거, 즉 종교의식의 순서와 말씀들을 정해놓은 초기의 문헌이 남아 있지 않기 때문이다. 남아 있는 가장 오래된 전례 문헌은 8세기 중엽의 것이다. 그럼에도 불구하고 여러 자료들을 통하여 전례의 역사가 어떠했는지를 추정할 수 있다. 자료들 중에는 설교, 다른 지역에 남아 있는 전례 문헌, 순례자들의 기행문과 교회의 건축물 등도 포함된다. 이 자료들로부터 3세기에 걸치는 초기 그리스도교 시대에 다양한 전례의 관행들이 로마 세계

● 교회 건물의 상징

7세기의 신학자 참회자 막시무스는 미사에 대한 해설에서 고금의 정교회 신자들이 생각하는 교회 건물의 의미들을 요약한다. "하느님의 성스러운 교회는 우리 눈에 보이는 세계의 구체적 상징이다. 교회가 하늘이라는 지성소와 지상이라는 아름다운 회중석을 소유하고 있기 때문이다. 그런 이유로 세계는 또한 교회이다. 세계가 지성소에 해당하는 하늘과 회중석에 해당하는 아름다운 땅을 가졌기 때문이다." 교회 안으로 걸어가는 것은 하늘나라를 포함하는 전 우주 속으로 들어가는 것을 상징한다. 모든 피조물은 영원히 삼위일체의 신을 숭배한다. 교회 안에 들어선 비잔틴 신자들은 그들이 케루빔(지품천사), 세라핌(치품천사), 그리고 여타의 모든 품계의 천사들과 함께 하늘의 예배의식에 참여하고 있다고 느낄 수 있었다. 우주는 위계구조를 가졌는데 그 구조는 교회 건물의 구조와 상응하며 나아가 신의 전례에 참여하는 하늘과 땅의 존재들의 위계와 상응한다. 비잔틴 교회에는 흔히 프레스코나 모자이크로 묘사한 만물의 지배자 그리스도의 그림이 돔 중앙에 자리 잡고 있다. 이 그림이 내려다보고 있는 가운데 주교들, 사제들, 집사들이 지성소에서 예배의식 중 가장 비밀스럽고 성스러운 순서를 집행한다. 막시무스에 따르자면 창조된 세계를 뜻하는 회중석을 꽉 채운 남자들, 여자들, 아이들은 시각, 청각, 후각, 촉각, 미각의 오감을 통해 전례의식을 체험한다.

의 각 지역에서 생겨났으며 이후 콘스탄티누스와 후계자들의 치세 때에 예배를 표준화하기 위한 운동이 일어났음을 알 수 있다. 콘스탄티노플의 전례의식은 대체로 시리아의 전례를 바탕으로 삼았다. 원래 비잔틴 북부 지역 대부분은 안티오크 교구와 밀접한 연관이 있었기 때문이다. 성제(聖祭)라고도 하는 미사의 중요 문헌 2개가 후대의 필사본으로 남아서 오늘날까지 정교회에서 사용되고 있다. 이것은 아나톨리아 중부와 동북부 지방을 중심으로 활동했던 카이사레아의 바실리우스와 안티오크 출신 요한 키소스톰이 지은 것으로 추정된다.

　황제들이 로마제국을 그리스도교 국가로 만드는 데 열중했던 4세기와 유스티니아누스 치세(527-565) 사이에 비잔틴의 전례는 서서히 황제가 중심적인 자리를 차지하는 양상으로 변하게 되었다. 종교의식은 날로 화려함과 장식을 더하는 콘스탄티노플의 교회 내부에서 거행되었는데, 성직자뿐만 아니라 황제들도 이 전례의식에서 중요한 역할을 맡았다. '십자가의 길 전례'라고 하여 한 성지에서 다른 성지까지 행진하며 도중에 예배도 드리는 전통이 일찍이

가뭄으로부터 벗어나게 해달라고 기원하는 콘스탄티노플 사람들의 행진, 필사본의 도해, 《스킬리체스 연대기》, 12세기 중엽.

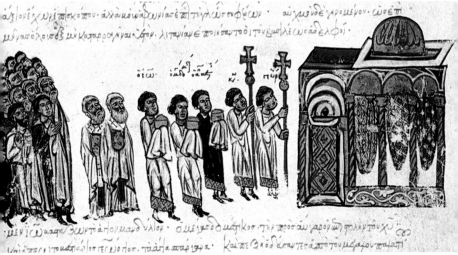

예루살렘에서 생겨났다. 로마제국이 그리스도교를 받아들인 뒤 콘
스탄티노플과 로마가 앞 다투어 교회를 짓고 그 안에 성스러운 유
물들을 안치하고 있던 때에 이 전통적인 관습도 함께 퍼졌다. 콘스
탄티노플에서 이 행사를 벌일 때에는 총대주교, 황제와 성직자들이
천천히 도시 주위를 돌아 소피아 대성당까지 행진했다. 이 광경을
본 주민들은 틀림없이 그 장엄한 의식에 매혹되었을 것이다.

화려하고 극적인 행진의 전례가 판을 치던 초기 비잔틴 시대가
지나고 8세기에 들어서는 종교의식을 실내에서 거행하기 시작했던
듯하다. 역사가들은 이렇게 변한 이유를 확실히 알지 못한다. 그러
나 이것은 비잔틴 역사의 중기에 이르러 내우외환으로 지속적인 괴
로움을 당하던 제국의 어려운 사정을 어느 정도 반영하는 것이다.
주목해야 할 사항은 6세기 말을 지나면서 전례의식보다는 교회의
건축에 더 열중하는 움직임이 일어났다는 사실이다. 비잔틴인들은
교회를 그리스도교 예배의 중심으로 또한 (위에서 본 바와 같이) 천
상세계와 지상세계의 상징으로 생각했다. 처음에는 전례의례를 콘
스탄티노플 도시 전역에서 거행했지만 이제는 교회 건물 안에서 치
르기 시작했다. 그리하여 미사에서 말씀전례와 성찬전례 앞서 있었
던 행진의식은, 교회의 주요 입구들을 통해 입장하는 방식 대신 지
성소와 회중석 사이를 이동하는 방식으로 대체되었다.

대성당의 의식과 수도원의 의식

6세기와 9세기 사이에 일어난 것으로 보이는 또 한 가지의 변화는
두 가지의 상이한 예배의식의 도입이었다. 하나는 대성당용이고 다
른 것은 수도원용이었다. 대성당의 의식은 매우 화려한 행사였다.
상당히 정교한 형식의 교송(交誦: 응답송가)이 울려 퍼지는 하기아
소피아 대성당의 드넓은 내부공간을 상상하면 그 화려함을 짐작할
수 있을 것이다. 수도원의 의식은 특히 콘스탄티노플에서 중요한

자리를 차지했던 스투디오스의 수도원에서 발전했으며 팔레스타인
지방의 수도원들로부터 영향을 받아 예배시간이 길고 순서가 많이
반복되는 경향을 띠었다. 이 예배의식들은 밤낮으로 상당 시간 동
안 거행되었고 특히 규율이 엄격한 수도원에서는 성무일과(聖務日
課)를 완전히 채우기 위하여 찬송과 낭독의 순서를 더 많이 늘리고
자 했다. 9세기 중에 스투디오스의 수도원 및 여타 콘스탄티노플의
수도원들의 수도사들은 연중 매일 성인들과 성스러운 인물들을 기
리는 찬송가를 만들어냈다.

　　수도원과 대성당의 예배의식은 1204년까지 계속되었다. 그 해
에 라틴인들이 제4차 십자군원정 중에 콘스탄티노플을 약탈했다.
이후 교구 사제들은 하기아 소피아 대성당의 복잡한 전례의식을 유
지할 수 없다고 깨달은 듯하다. 9세기와 11세기 사이에 수도원 세
력이 부쩍 커진 것도 수도원의 전례의식이 대성당의 전례의식을 점
차 대체하는 데 한몫을 했다. 음악과 전례를 중시하는 수도원 전통
의 장점은, 많은 사람들은 물론 소수의 사람들도 전례를 거행할 수
있다는 점이었다. 1261년 비잔틴인들은 라틴인들로부터 콘스탄티
노플의 통치권을 되찾았다. 그 후 몇 세기 동안 투르크인들은 소아
시아와 그리스 본토에 대한 지배권을 서서히 확장했으며 그 바람에
비잔틴 제국은 수도와 그 일원으로 국한되는 작은 나라로 줄어들었
다. 이런 정세 아래에서 수도원식의 전례가 실제로 실행할 수 있는
유일한 전례 방식이 되었다. 1453년 콘스탄티노플이 투르크인들에
게 함락된 후에도 사정은 변하지 않았다. 투르크인들의 통치 아래
에서도 계속 거행된 정교회 종교의식은 오래된 대성당의 잘 다듬어
진 예배형식이 아니라 수도원의 전통을 따르는 전례의식이었다.

전례절기

정교회 그리스도교인들의 일상생활은 대부분 전례절기에 따라 운

영되었다. 전례절기는 맞물려 돌아가는 시계의 톱니바퀴 같이 다양

한 주기에 연결되어 있었다. 그 주기들 중에서 가장 작은 하루 단위

의 주기는 수도원의 일과표에서 알 수 있듯 하루의 대부분을 차지

하는 일련의 성무일과로 이루어져 있다. 고대의 유대-그리스도교

식 시간계산법에 따르면 수도원의 하루는 저녁에 시작되었다. 그리

하여 하루 중 첫 번째 성무일과는 만과(晚課)이며 다음에 종과(終

課), 조과(朝課), 1시과(一時課), 3시과, 6시과, 9시과 등으로 이어

진다. 수도원의 일과표가 비잔틴 평신도 그리스도교인들에게 얼마

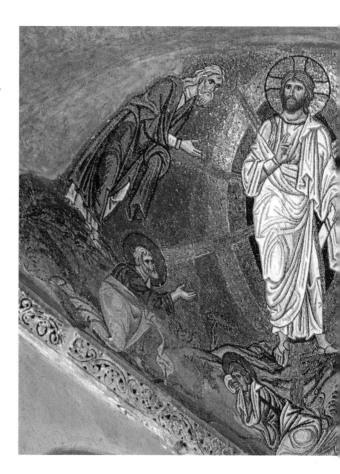

그리스도의 변용(정교회가
기념하는 12가지 주요 축제일
가운데 하나)을 보여주는
모자이크 패널. 아테네 근처의
다프니에 있는 수도원 겸 교회,
12세기.

나 영향을 미쳤는지는 알 수 없다. 그러나 자료에 따르면 꽤 많은 수의 신앙심 깊은 평신도들이 규칙적으로 아침과 저녁 예배에 참석했다. 특히 사순절 기간 동안에는 참석 열기가 더 뜨거웠다. 8세기의 성인인 소(小) 스테판의 어머니 같은 사람은 철야기도모임에도 참석했다. 이것은 중요한 축제일 전날 밤이나 (그녀의 경우에는) 성모 마리아를 기념하는 매 금요일 저녁에 일부 교회에서 열렸다. 8세기 후부터 철야기도회 중에 설교하는 일들이 많았으며 청중들은 각계각층의 남녀노소들이었다.

● 그리스도교 주요 축제일의 성상

10세기경에 비잔틴의 종교 예술은 그리스도와 성모 마리아의 주요 축제를 묘사하는 표준이 되는 방식을 만들어냈다. 통상적으로 다음의 12가지 장면을 선택하여 교회와 성상을 꾸몄다. 수태고지, 그리스도의 탄생, 그리스도의 성전 봉헌, 그리스도의 세례, 현성용(顯聖容), 나사로를 살림, 예루살렘 입성, 십자가형, 부활(저승으로 내려갔다가 되살아남), 승천, 강림, 성모의 죽음(다른 말로 코이메시스) 등. 그러나 작품의 제작을 의뢰한 사람들의 기호에 따라 선택되는 장면들은 다를 수 있었다. 각 장면들은 그리스도의 중요한 축제일을 나타냈다. 축제일에는 철야기도, 미사성제, 즐거운 식사 등을 했다.

"신비로이 케루빔을 떠올리며 생명을 주시는 성 삼위일체께 진실로 복된 찬양을 드립니다. 우리로 하여금 속세의 근심거리를 떨쳐 버리고 보이지 않는 천사 군단의 보호를 받으시는 만물의 왕이신 그리스도를 받들게 하소서! 알렐루야!'
미사 때 부르는
'케루빔 송'

　　정교회 그리스도교인들은 하루 단위의 일과 다음에는 주 단위
의 예배들을 생각했다. 이 예배의 절정은 일요일 아침에 올리는 미
사였다. 비잔틴 역사를 통틀어 이 거룩한 제사를 위한 준비는 정말
대단했다. 성찬을 받으려는 신도들은 일주일 전부터 내내 '맛없는
음식(dry food)', 다른 말로 절대채식 외에는 금식하고 토요일 저녁
에 열리는 철야기도모임에 참석했으며 고해도 했을 것이다. 비잔틴
그리스도교인들이 얼마나 자주 성찬식을 받았는지는 알 수 없으나
성찬식은 그들의 삶에서 매우 거룩한 '신비'였다. 신학적으로 성찬
식은 모든 그리스도교도들의 합일, 그리고 그리스도의 생명인 몸과
피에 참여하는 행위를 의미한다. 7세기의 한 자료는 평신도들과 영
적 지도자 사이의 진솔한 문답을 담고 있다. 여기에는 성찬식과 관
련된 통상적인 질문들이 들어 있다. 가령 '성찬식 당일 아침에 무심
코 물 한 컵을 마셨는데 성찬을 받아야 하나?' 그리고 '전날 밤에
부부관계를 가졌는데 성찬을 받아야 하나?' 같은 질문이 그러하다.
7세기 또는 8세기 후 문학적, 고고학적 증거가 시사하는 바에 따르
면 미사는 점점 더 신성한 신비로 여겨졌으며 성소 휘장 뒤에서 (후
대에는 성상 장막 뒤에서) 봉헌하였고 오직 준비된 사람들에게만
시행했다.

　　연 단위의 전례주기는 9월 1일에 시작하여 8월 말에 끝났다.
축제일들의 '고정된' 진행은 태양력을 따르며 그리스도와 성모 마
리아 혹은 '신의 어머니'의 생애에 일어난 주요 사건들을 기념한
다. 많은 축제일들, 그중에서도 특히 성모 마리아를 기리는 축일들
은 점진적으로 교회 달력에 포함되었다. 교회의 담당자들이 그리스
도교 신학에 있어 성모의 중요성을 인정하고 그녀의 생애에 일어난
중요한 사건들을 기념해야 한다고 결정을 내리기까지 시간이 걸렸
기 때문이다. 그리하여 '동정녀 마리아 탄신축일'(9월 8일)은 6세
기 말에 교회력에 등재되었으며 교회력에서 제일 먼저 오는 주요한

축제일이 되었다. 그 다음에 이어지는 축일은 '십자가 현양(顯揚)
축일' (9월 14일), '성모 자현(自現) 축일' (11월 21일), '크리스마스'
(12월 25일) 등이 있다.

교회의 주요한 축일들은 평범한 그리스도교인들이 영위하는
삶의 골격을 형성했다. 일찍부터 그리스도의 탄생축제를 동지와 근
접한 절기인 12월 25일에 기념한 것은 우연의 일치였다. 274년 아
우렐리우스 황제도 이날을 이교도 신인 태양신의 탄신축일로 택했
다. (학자들은 아직도 12월 25일을 축제일로 먼저 채택한 자들이
그리스도교인들이었는지 아니면 이교도였는지 의견이 엇갈린다.)
어쨌든 그리스도교인들은 이교도적 축제의 상징을 상당수 채택했
다. 당시 그리스도교인들은 그리스도를 어둠을 이긴 빛을 뜻하는
정의의 태양으로 숭배했다. 모든 그리스도교인들이 기념하는 가장
중요한 축제일인 부활절에는 이 시기에 어울리는 이미지를 사용했
다. 그리스도의 부활과 재생을 기념하는 이 축제일은 자연에서도
회생의 시절인 초봄에 해당되어 더욱 의미가 깊다.

두 번째의 연간 주기는 때때로 '가변적' 전례주년이라고도 하
며 제일 중요한 그리스도교 축제일인 부활절을 중심으로 전개된다.
통상 2월에 해당하는 한겨울의 어느 토요일로 '세리와 바리새인들
의 일요일' 이라고도 불리는 날에 시작되는 부활주간은 부활절을 지
나 오순절까지 계속된다. 이 기간을 고정된 연 주기와 대조하여 '가
변적' 이라고 부르는 이유는 음력에 따라 정해져서 매년 날짜가 달
라지기 때문이다. 부활절은 원래 유대인들의 유월절 다음에 지냈
다. 왜냐하면 복음서가 얘기하는 바와 같이 이때 예수가 예루살렘
에 입성하여 끝내 십자가형을 받게 되었기 때문이다. 그러나 초대
교회시대에 동방과 서방교회의 그리스도교인들은 부활절과 유월절
사이를 어느 정도로 가깝게 둘 것인지를 놓고 의견이 엇갈렸으며
따라서 날짜를 어떻게 계산하는지도 합의하지 못했다.

성사

오늘날 교리를 열성적으로 실행하는 그리스도교인들과 마찬가지로, 비잔틴 정교회 그리스도교인이 통과하는 일생의 주기는 일련의 성사들, 달리 말해 '신비'들로 확연하게 구획되었다. 성사 덕분에 비잔틴 사람들은 그리스도의 몸인 교회의 지체로서(로마서 12:4) 교회의 삶에 완전히 참여할 수 있었다. 흥미롭게도 서방 가톨릭 교회와 달리 비잔틴인들은 성사의 횟수나 의미를 엄격하게 규정하는 일에는 결코 공식적인 관심을 보이지 않았다. 9세기에 스투디오스의 테오도로스는 여섯 가지 성사 목록(세례, 성체, 견진, 성품, 수도사의 삭발, 장례)을 기록했던 반면, 14세기에 성사에 대한 주석을 썼던 니콜라스 카바실라스는 단지 세례, 견진, 성체의 3가지 성사만을 열거했다. 후대의 다른 전례서 저자들은 교회 내의 10가지나 되는 성사를 나열했다. 이런 불일치가 말해 주는 것은 성사는 신학적 구조물이라기보다는 비잔틴 교회의 일상적 필요로부터 생겨났다는 사실이다.

비잔틴 제국의 황제 레오 6세의 아들(콘스탄티누스 7세)에게 총대주교가 세례를 주고 있다. 12세기 비잔틴 시대의 필사본.

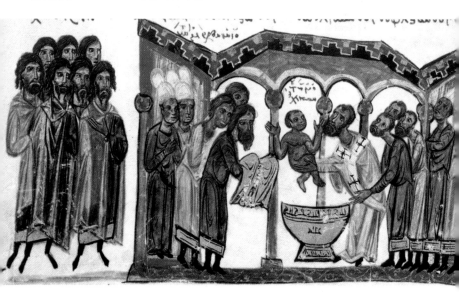

어느 시대이든 세례는 그리스도교인이 되기를 택한 사람의 삶에서 진실로 의미심장한 사건이었다. 세례를 받기 전에는 먼저 3년 동안 강도 높은 훈련을 받아야 했다. 훈련에는 성사와 그리스도의 가르침에 대한 교리문답의 학습뿐만 아니라 엄격한 금식과 기도도 들어 있었다. 훈련을 마친 새 신도는 부활절 밤에 세례를 받음으로써 자신의 전(全) 존재 속에서 그리스도의 영광스러운 부활이 갖는 진정한 의미를 경험했다. 6-7세기에 들어 유아세례의 풍조가 성행하면서 어른의 입교를 대체하기 시작했으며 이로 말미암아 교회의 가장 중요한 성사인 세례의 영적 의미가 어느 정도 퇴색되었다. 다른 한편으로 정교회의 유아들과 어린이들은 세례를 받을 때 견진성사를 동시에 받았다. 그러므로 교회는 이들이 세례를 받는 순간부터 교회의 정식 신도로 간주했다. 오늘날에도 정교회에서는 유아와 어린이들이 세례를 받기 위해 기다리는 줄의 맨 앞에 서 있다. 그들이 과연 성찬식의 의미를 충분히 이해하는지를 묻는다면 정교회의 신자는 이렇게 말할 것이다. "아이들에게 물질적인 영양분은 주면서 영적인 양식은 주지 말라는 말인가?"

비잔틴 교회에서 처음의 세 가지 성사를 나타내는 세례, 견진, 성찬에 비하여 고해성사가 맡는 역할은 분명치가 않았다. 초대 교회 때에 많이 볼 수 있었던 공개적 참회의 관행은 점차 사적인 고해와 그 다음에 곧바로 이어지는 사제의 사죄기도라는 형식으로 변했다. 서방교회와 달리 동방정교회는 죄와 구원을 율법적인 방식으로 이해하지 않았다. 정교회는 죄를 율법상의 범죄라기보다는 질병이라고 보았으며, 사죄(赦罪)는 영적인 치유라고 생각했다. 비잔틴 시대에는 고해성사와 관련해서 격식을 차리지 않는 풍조가 있었던 것으로 보인다. 신자 개인들은 자신들의 영적 지도자와 고해자를 마음대로 선택할 수 있었다. '영적 아버지와 어머니'는 교구사제나 주교보다 수도원의 평신도인 경우가 많았다.

혼인

두 그리스도교인 사이의 혼인은 신성한 계약이라는 사상은 이미 사도 바울로의 서신에 나온다. "성서에 그러므로 사람이 부모를 떠나 자기 아내와 결합하여 둘이 한 몸을 이룬다는 말씀이 있습니다. 참으로 심오한 진리가 담겨져 있는 말씀입니다. 나는 이 말씀이 그리스도와 교회의 관계를 말해 준다고 봅니다(에페소서 5:31-32)." 이 구절은 결혼에 관한 두 가지 별개의 생각을 나타낸다. 첫째, 바울로는 결혼을 서로 동의하는 두 개인들 간의 법적 계약이라고 이해하는 로마인들의 생각을 인정한다. 상호 합의의 결과 함께 새로운 가정을 만들고 둘이 한 몸인 것처럼 모든 것을 같이 나눈다. 둘째, 바울로는 여기서 처음으로 결혼에 관한 그리스도교의 견해를 제의한다. 남자와 여자 간의 신성한 계약은 그리스도와 교회 사이의 결합을 상징한다. 하느님의 영원한 나라를 모상(模相)으로 하는 결혼은 영원한 결속을 뜻하며 죽음으로도 깨어지지 않을 것이다.

로마제국이 그리스도교화된 후에도 혼인을 승인하고 축복하는 일에 본격적으로 교회가 개입하는 일은 상대적으로 늦게 일어났다. 10세기 초에 와서야 레오 6세가 교회에 '모든' 혼인을 승인하는 공식적인 의무를 부과하는 법령을 공표했다. 정교회 그리스도교인들이 결혼에 의한 남녀의 결합이 본질적으로 영원하다고 믿었음에도 불구하고 많은 사람들이 이 이상을 구현하는 데에 이르지 못했다. 이혼이나 사별 뒤에 재혼을 공식적으로는 인정하지 않았으나 교회는 이혼이나 재혼이 필요하다는 것을 자주 시인했다. 재혼이나 세 번째 혼인하는 사람들의 결혼식은 성격상 고해의식이었으며 성찬식은 거행하지 않았다.

최후의 의식

그리스도교인의 임종을 앞두고 시행되는 '병자성사'는 병자의 침

상에서 치르는 '도유예식(塗油禮式)'이라고 하는 좀더 일반적인 성사에서 유래했다. 두 예배 모두 성서낭독과 치유를 기원하는 기도로 이루어졌으며 한 명 또는 여러 명의 사제가 진행했다. 병자나 죽어 가는 사람에게 성유(聖油)를 발랐는데, 이는 신의 자비와 온갖 고통으로부터의 해방을 상징했다. 비잔틴의 전례서 저자들이 하나의 성사로 간주한 장례예배와 더불어 병자성사 또한 교회의 삶에 개인이 계속하여 참여하고 있음을 나타냈다. 병중이거나 죽은 뒤에도 그리스도교인들은 그리스도의 죽었다가 다시 살아난 몸의 일부였다. 그들은 세례와 성체 성사를 통해 그리스도의 몸속에 들어간 것이었다.

이 장에서 보았듯이 여러 가지의 전례주기들이 비잔틴 정교회 그리스도교인들의 삶을 규제했으며 그들의 일상생활을 규정지었다. 그들은 살아 있는 동안 다양한 신앙 활동을 실행했다. 평신도들은 날마다 가정에 있는 성상 앞에서 전례기도를 시행했고, 십자가의 길 전례라고도 말하는 행진에 참여했고, 교회에 참석했고, 끝으로 좀더 개인적인 입장에서 생애의 주요 성사에 참석했다. 이 모든 활동들을 통해 정교회 그리스도교인들은 자신의 삶이 상징적으로 또 문자 그대로 하늘나라를 지상에 구현한다고 생각했다.

"교회는 지상 위에 있는 하늘이다. 그곳에 하늘의 신이 거주하고 활동한다. ……
총대주교가 미리 그 형상을 보이고, 사도들이 그 바탕을 이루며, 성직의 품계들이 장식하고, 순교자들이 완전하게 한다."
콘스탄티노플의 성 게르마노스(634~732년 경), 〈성찬식에 대하여 논함 On the Divine Liturgy〉.

✝
교리와 7차례의
일반 공의회

> "거스름돈을 달라고
> 하면 가게 주인은 낳은
> 것과 낳지 않은 것에
> 대하여 조잡한 이론을
> 풀어놓는다. 빵 한
> 덩어리 값을 물으면
> '성부는 우월하고
> 성자는 그보다
> 못났다'라고 대답한다.
> '목욕할 준비가
> 됐냐?'고 물으면 하인은
> 성자는 아무것도
> 아니라고 대답한다."
> 니사의 성 그레고리우스,
> 4세기.

그리스도교는 유대교처럼 경전에 근거한 종교이다. 초대 교회는 그리스도의 성육신을 곳곳에서 예언한 구약성서를 그들의 경전으로 삼았다. 2세기 중에 바울로 서신, 사도행전, 4복음서 등이 하느님의 영감으로 쓰인 글의 반열에 들게 되었다. 짐작컨대 복음서 기자들은 구전에 의거하여 후세들을 위하여 예수가 실제로 한 말이나 가르친 교훈들을 기록했다. 그런데 구세주가 자신에 대하여 말한 것들이 과연 무엇을 의미하는 것일까? 예수는 제자들에게 묻는다. "사람의 아들을 누구라고 하더냐?", 베드로가 대답한다, "선생님은 살아 계신 하느님의 아들 그리스도이십니다"(마태오 16:13-16). 예수와 제자들이 어떻게 알아들었든 후대의 그리스도교인들은 이 말을 여러 가지 의미로 이해했다.

또한 신약성서의 많은 구절이 예수에 관하여 상이한 이야기를 하는 듯하다. "아버지와 나는 하나이다"(요한 10:30)와 "그러나 그 날과 그 시간은 아무도 모른다. 하늘에 있는 천사들도 모르고 아들도 모르고 오직 아버지만이 아신다"(마르코 13:32)는 서로 어긋나는 듯하다. 오늘날 학자들은 예수가 자신에 관하여 스스로 한 말들이 상충하는 것은 그의 말씀을 기록한 복음서 기자들의 개인적 의도와 배경이 각각 달랐음을 나타내는 것이라고 설명한다. 그러나 초대 교회의 신자들은 이 말들을 액면 그대로 받아들였고, 말씀의 차이는 단지 그리스도교 교리의 역설적인 측면을 보여주는 것일 뿐

이라고 생각했다. 성서 본문을 좀더 세밀하게 연구한 주석가들도 성서를 비유적 의미로 해석했으며 문자적 의미는 보다 더 깊은 상징적 의미를 숨기고 있다고 주장했다.

알 수 없는 신에 대한 정의

이 장에서 살펴보는 바와 같이, 성부 하느님에 대한 성자 그리스도의 관계, 성부이자 성자에 대한 성령의 관계, 그리스도의 인성과 신성에 대한 서로 다른 견해로 인하여 초대 교회는 처음 5세기 동안 비극적인 분열을 맞이했다. 그러나 이러한 교리논쟁이 삼위일체와 그리스도의 성육신에 대한 지적 고찰만으로 빚어진 것이 아님을 명심할 필요가 있다. 초기의 그리스 교부들이 이런 문제들을 다룬 글에서 자주 밝혔듯이 그리스도교 교리는 인간의 구원과 직접적인 관련이 있었다. 그리하여 쟁점들을 논의하던 초기의 그리스도교인들은 삼위일체와 그리스도론에 대한 올바른 이해가 자신들의 운명을 좌우할 수 있다고 생각했다.

● 소극 신학(Negative Theology)

신학의 한 분과로 4세기 이후부터 사용되었으며 신의 불가지성과 초월성을 강조하는 그리스 철학의 전통을 바탕으로 하는 신학. '형식적 부정법(apophatic)'이라고도 하며 때로 '소극 신학'이라고 번역된다. 인간이 만든 어떤 개념도 신을 적절하게 나타낼 수 없다고 주장한다. 소극 신학의 방법은 비잔틴 시대를 통틀어 동방교회의 전통에 깊이 뿌리를 내렸다. 이와는 반대로 인간의 지성은 신학상의 정의들을 체계화할 수 있다는 사상인 스콜라주의는 11세기 및 12세기에 서방교회에서 추종자들을 얻었다. 그런 반면에 비잔틴 정교회 신학자들은 소극 신학의 방법이야말로 신에 대한 인간의 이해를 최상으로 심오하게 표현하는 방법이라고 생각했다. 그러나 이런 그들도 지속적으로 교회에 이의를 제기하는 이단들에 대항하기 위하여 교리를 체계화하는 것이 필요했다. 따라서 정교회의 신학에는 신은 본질적으로 알 수 없다는 주장과 성 삼위일체의 모든 위격들의 본성들을 정확하게 정의하는 교리들을 체계화할 필요성 사이에 갈등이 존재했다.

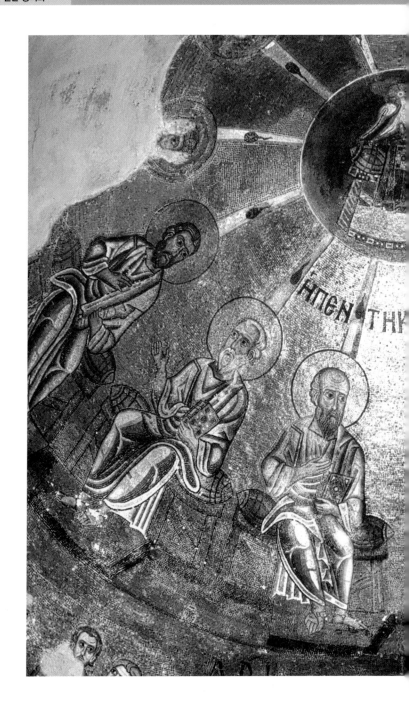

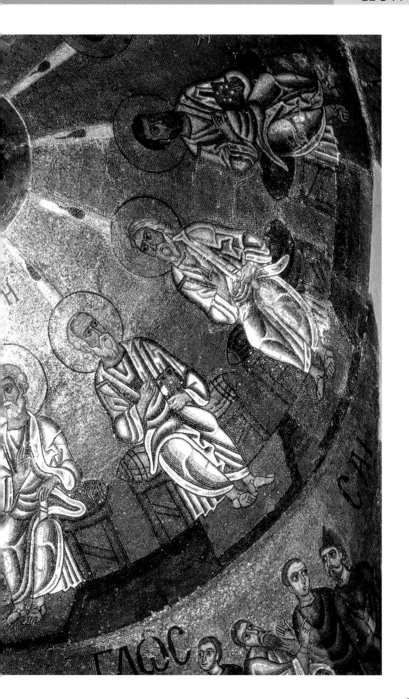

이전 그림: 오순절 성령의
강림을 표현한 모자이크 패널.
11세기 그리스 중부의 호시오스
루카스의 수도원 교회.

아담과 이브의 타락 이래 인간들은 자신들의 생존을 어렵게 만든 조상들의 죄에 연루됨으로써 신으로부터 멀리 떨어졌다. 그러나 신은 아들을 보내어 그로 하여금 우리 인간들 중의 하나가 되게 하고 그의 죽음과 부활을 통하여 우리를 구원하도록 했다. 신성과 인성 사이의 틈새를 메우기 위해서 필연적으로 그리스도는 이 두 가지 존재의 양태(신성과 인성)를 온전하게 지녀야만 한다. 신이 아니고서는 누구도 인간을 구원할 수 없다. 그러므로 구세주 그리스도는 신이어야 한다. 동시에 그가 진정한 인간으로서 지상에서 활동할 때 비로소 사람들은 그리스도의 죽음과 부활이 마련한 구원에 참여할 수 있다. 인간의 몸을 입은 그리스도가 인성과 신성을 완전히 구비해야만 신과 인간을 결합시킬 수 있다. 초기 그리스 교부들은 한 걸음 더 나아가 그리스도가 인간의 모습을 가진 결과, 인간의 '신격화(deification)'가 가능하다고 말했다. 4세기 초에 알렉산드리아의 주교 아타나시우스는 "신이 인간이 되었다. 그러므로 인간은 신이 될 수 있다"고 말했다.

권위의 근거

삼위일체의 본질 또는 그리스도의 인성과 신성 등에 관한 논쟁의 해결에 가담했던 주교들은 그들의 결정을 뒷받침하기 위해 권위 있는 여러 자료들에 의존했다. 첫째, 그리스도교 성전, 다시 말해 2세기 말에 정경으로 인정받은 신약성서 안의 책들은 신과 그리스도의 이해를 위한 가장 단단한 기반을 마련해 주었다. 그러나 위에서 본 바와 같이 상당히 많은 신약성서 구절들이 서로 어긋나는 듯 보이기 때문에 예수 그리스도에 대한 복음서 기자들의 설명을 이해하려면 영적 지식과 분별력이 필요했다.

둘째, 2세기부터 교회 내적으로 주교들과 교회의 교사들은 기록되었거나 기록되지 않은 전승들을 모두 권위 있는 것으로 여겼

다. 가장 초기의 그리스도교 신경들은 각 지방에서 개종자의 교육
과 세례를 통한 입회식에 사용되었던 '신앙의 규범'을 바탕으로 삼
았다. 셋째, 그때나 지금이나 정교회 그리스도교인들은 성령을 통
해 영감을 주는 방식으로 하느님이 계속 인간에게 모습을 드러낸다
고 믿었다. 일반 공의회는 325년에서 787년에 걸쳐 7차례 열렸다.
이 회의에서 발표된 견해들 중 어떤 것은 그리스도교 교리의 체계
화에 있어서 성서적 근거를 찾아보기 어려운 것도 있었다. 하지만
이것은 하느님이 성서 시대 이후에도 인간의 역사와 계시의 과정에
지속적으로 개입함을 나타낸다. 4세기의 그레고리우스 나지안젠이
주장한 대로 성령의 신성과 같은 몇몇 교리들은 매우 서서히 나타
났다. 그 까닭은 그리스도의 사도들과 추종자들도 아직 교리의 의
미를 충분히 이해할 수 없었기 때문이다. 그레고리우스의 글은 이
렇게 주장한다. "당신들은 우리들을 서서히 깨우치는 계발(啓發)의
시기들과 우리가 보존해야 할 계시의 상태가 결코 단번에 나타나지
않는다는 것을 알 것이다. 그렇다고 해서 계시가 끝까지 숨어 있지
는 않을 것이다."

7차례의 일반 공의회

성부 하느님에 대한 성
자 그리스도의 명확한
관계를 쟁점으로 하는
논쟁이 4세기 초에 일어
났고 이로 말미암아 삼
위일체에 대한 논란이
장기간 벌어졌다. 당시
지중해 전역을 지배한
로마 전체를 시끄럽게

후기 비잔틴 시대에 삼위일체를
묘사하는 한 가지 방법은
아브라함을 방문한 세 천사들을
그리는 것이었다.

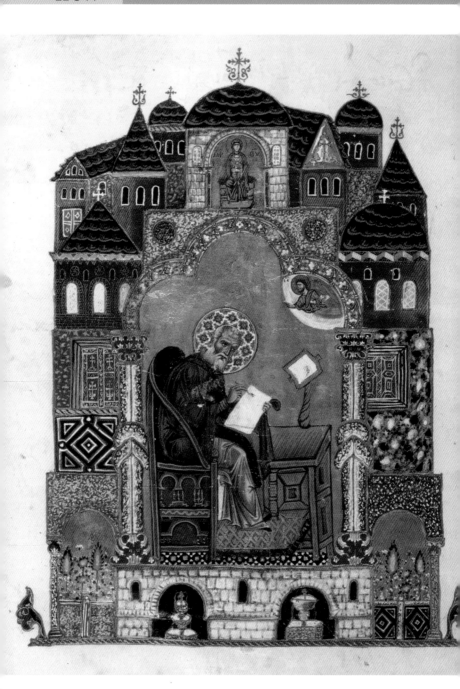

했던 이 논쟁과 이로 인한 반론이 제기된 시점은 결코 우연의 결과
가 아니다. 콘스탄티누스 대제가 그리스도교를 로마제국의 국교로
받아들이자 교리에 대한 일치된 정의와 통일이 제일 먼저 필요했
다. 전에도 교회 안에서 교리상의 이견들이 존재했지만 주교들의
개인적 판결이나 지방의 종교회의를 통해 해소되곤 했다. 이제 교
회는 황제 한 사람을 수장으로 인정하고 5대 주요 교구는 서열을
갖기에 이르렀다. 이런 맥락에서 온 교회에 구속력이 있는 결정을
내릴 수 있도록 전체 교회를 대표하는 회의를 열자는 요구가 높아
졌다.

왼쪽 그림: 3명의 카파도키아
교부들 중 하나인 그레고리우스
나지안젠이 책상에서 설교를
작성하고 있다. 시나이 성
카테리나 수도원의 필사본
표지. 1136년에서 1155년
사이에 콘스탄티노플의
판토크라토 수도원에서 제작된
것으로 보임.

이리하여 알렉산드리아의 사제인 아리우스의 교설에 대응하기
위하여 콘스탄티누스는 325년 니케아에서 첫 번째 일반 공의회를
열고 회의를 주재했다. 성서를 축자적(逐字的)으로 이해하려고 했
던 혹은 성부 하느님의 완전한 초월성을 지키고 싶어 했던, 아리우
스는 성자 그리스도가 성부 하느님보다 못하다고 가르쳤다. 현존하
는 서간에서 아리우스는 "성부에게서 낳았고 만세 전에 창조되었으
며 존재한 성자는 낳기 전에는 '있지' 않았다"라고 썼다. 다른 말로
비록 태초 이전에 성부에게서 창조되었지만 성자 그리스도는 신과
더불어 항상 공존하지는 않았다는 말이다. 즉 '그가 있지 않았던 때
가 있었다.' 알렉산드리아의 주교 알렉산더는 아리우스의 교설에
최초로 이의를 제기했던 성직자인 듯하다. 그는 요한복음의 구절을
사용하여 성부와 성자가 분리될 수 없는 한 존재임을 보여주었다.
그의 주장에 따르면 아리우스는 성부 하느님과 그리스도의 분리를
제기함으로써 그리스도가 단순한 하나의 피조물이라고 주장한다는
것이었다. 만약에 그렇다면 그리스도는 더 이상 인성과 신성의 결
합체일 수가 없다. 따라서 그리스도를 통하여 인류가 구원받을 수
있는 가능성도 없다.

니케아 일반 공의회에 참석한 주교들은 그리스도의 신성과 신

과의 하나됨을 표현하는 신앙형식을 제정했다. '본체에 있어서 하나'라고 번역될 수 있는 용어 '호모오우시오스(homoousios)'를 그리스 철학에서 빌려와 성부와 성자의 분리될 수 없는 결합관계를 표현했다. 니케아 신경은 말씀인 그리스도가 하느님과 항상 공존하고 하느님에게서 낳았음을 강조한다. "하느님께서 나신 하느님, 빛에서 나신 빛, 참 하느님에게서 나신 참 하느님으로서, 창조되지 않고 나시어 성부와 한 본체로서 ……." 니케아 일반 공의회 직후에 작성된 역사적, 신학적 설명에 따르면 일부 주교들은 비록 니케아 회의의 교령에 서명을 하기는 했어도 '호모오우시오스'라는 표현에 불만족했다. 이 용어는 여러 가지 의미를 가질 수 있었으며 더 걱정스러운 것은 이것이 그리스도에 대한 순전한 성서적 규정에서 이탈하는 변혁적 정의(定義)를 규정했다는 점이다. 니케아 회의의 반(反)아리우스적 결정과 이 용어를 둘러싸고 논쟁이 불거져 거의 1세기 동안, 특히 콘스탄티누스 1세의 아리우스파 후계자들의 치세 동안 소란이 일어났다. 이 논쟁은 마침내 콘스탄티노플에서 381년에 개최된 제2차 일반 공의회에서 해결되었다. 이 회의는 니케아 회의의 결정사항들을 재확인하고 '호모오우시오스'라는 용어를 인정했다.

4세기 동방교회의 교리발전에 혁혁한 공을 세운 신학자들은 아타나시우스와 3명의 카파도키아 교부들인 카이사레아의 바실리우스, 니사의 그레고리우스, 그레고리우스 나지안젠 등이었다. 아타나시우스는 오랫동안 알렉산드리아의 주교직을 역임했으며 아리우스파 황제들의 치세 때는 추방당하기도 했다. 그는 〈성육신론 On the Incarnation〉 등의 많은 논문을 통해 그리스도의 신성을 옹호했다. 삼위일체 교리를 세우는 데에 지대한 공헌을 한 카파도키아 교부들은 그 밖에 삼위일체에 있어서 성령이 성부와 성자와 동일한 지위를 갖는 것에 이의를 제기하는 새로운 이단에 대항하여 성령의

신성을 주장했다. 카이사레아의 바실리우스는 〈성령론 *On the Holy Spirit*〉을 저술했다. 그는 이 논문에서 성서와 전승의 권위를 사용하여 삼위일체의 3격인 성부, 성자, 성령의 동등함을 주장했다. 381년 콘스탄티노플 공의회에서 합의된 니케아 신경 수정판은 성령을 보다 긴 어구로 정의한다. "주님이시며 생명을 주시는 성령을 믿나이다. 성령께서는 성부와 성자에게서 발하시고 성부와 성자와 더불어 영광과 흠숭을 받으시며 ……."

또한 콘스탄티노플의 일반 공의회에서는 1차 일반 공의회의 결정사항을 근거로 하여 교회의 외곽 조직의 문제들을 다루었다. 그리하여 그리스도교의 5대 교회의 행정적, 영적 중심지들, 다시 말해 총대주교구들에 새로운 서열을 매겼다. 콘스탄티누스가 330년에 '제2의 로마'로 건립한 도시인 콘스탄티노플이 처음으로 로마 다음의 두 번째로 중요한 총대주교구로 선언되었다. 그 뒤를 차례로 이은 도시들이 좀더 오래된 교구들인 알렉산드리아, 안티오크, 예루살렘이었다. 콘스탄티노플, 안티오크, 예루살렘 총대교구들 사이에 계속된 권력투쟁으로 인하여 많은 사건들이 큰 종교논쟁으로 발전했고 이것은 5세기 비잔틴 역사에 큰 영향을 미쳤다. 논쟁의 쟁점은 그리스도의 두 가지 본성이었으며 싸움을 벌인 당사자들은 각기 안티오크와 알렉산드리아를 본거지로 삼은 신학학파들이었다.

논쟁의 발단은 428년에 콘스탄티노플의 주교로 임명된 안티오크의 수도사 네스토리우스가 성모 마리아에 대하여 '테오토코스(Theotokos, 신을 낳은 자)'라는 말을 사용하지 못하도록 한 데에 있었다. 그는 마리아가 육화(肉化)한 그리스도를 낳았지 신을 낳은 것은 아니라고 주장했다. 아마도 네스토리우스는 당시에 번성했던 동정녀 마리아 숭배를 반대하여 그렇게 주장했던 것 같다. 한편 그는 안티오크에서 흡수했던 그리스도론에 근거하여 자신의 주장을 폈다. 안티오크 학파 신학은 성서를 문자적 의미로 해석했고 예수

그리스도의 인성과 역사적 존재로서의 실체를 강조했다. 알렉산드리아의 주교 키릴로스는 네스토리우스의 의견을 듣자마자 네스토리우스 자신은 물론 콘스탄티노플의 중요한 인물들에게 서한을 보내기 시작했다. 그는 알렉산드리아 학파의 신학에 정통했다. 이 학파는 성서를 해석하는 데 있어 비유적 의미를 고려할 것을 강조했으며 전통적으로 신의 말씀, 즉 로고스로서의 그리스도의 신성을 내세웠다. 네스토리우스는 그리스도의 양성론(兩性論)의 다양성을 옹호함으로써 그리스도의 진정한 인성을 지키고 싶어 했다. 반면에 키릴로스는 예수 안에 두 가지 본성이 결합되어 있다는 입장에서 출발하여 신의 아들이 구유한 신성과 인성이 분리될 수 없다고 주장했다. 다음과 같은 성서 구절들은 성모 마리아, '테오토코스(신을 낳은 자)'가 실제로 신을 낳았다는 견해를 정당화시켰다. "말씀이 사람이 되셔서"(요한 1:14), "아버지와 나는 하나이다"(요한복음 10:30).

테오도시우스 2세는 이 문제를 해결하기 위하여 제3차 일반 공의회를 431년 에페소스에서 개최했다. 키릴로스와 알렉산드리아 학파가 이 회의의 주도권을 잡았으며 네스토리우스를 면직시키고 성모 마리아가 '테오토코스'라고 의결했다. 그러나 이 회의로 그리스도론 논쟁이 아주 끝난 것은 아니었다. 그 후에도 황제와 그를 지지하는 주교들은 안티오크 학파와 알렉산드리아 학파를 화해시키려고 많은 노력을 기울였다. 433년 회의가 끝난 지 얼마 안 되어 알렉산드리아의 키릴로스는 안티오크 학파의 신학자인 키루스의 테오도레가 작성한 '재통합의 신앙형식'에 마지못해 서명했다. 그리스도를 서술함에 있어 '두 가지 본성의 결합'이란 어구를 포함한 이 문서는 키릴로스의 추종자들이 보기에는 알렉산드리아 학파의 신학을 상당히 희생시킨 것이었다. 그로부터 몇 년 후에 알렉산드리아와 콘스탄티노플에 영향력을 가진 성직자들은 키릴로스의 알

렉산드리아 학파 신학을 더 밀고 나가서 마침내 그리스도는 오직 신성 하나만을 갖추었다고 주장했다. 449년 에페소스에서 '단성론파(Monophysites)'라고 하는 이들 강경파가 주도하는 종교회의가 열렸다. 그러나 당시 명성을 누리고 있던 교황 레오 1세는 단성론을 배격했으며 교서 '공한(Tome)'을 작성하여 그리스도가 두 가지 본성을 갖고 있다는 견해를 고수했다.

결국 그리스도교 제국 전체에서 교리를 통합, 일치시켜야 할 필요가 절박해짐에 따라 이 문제는 해결되었다. 테오도시우스 2세가 450년에 죽은 뒤 그의 후계자 마르키아누스 황제는 칼케돈에서 제4차 일반 공의회를 소집했다. 이 회의는 교회사에 있어서 전체적 화해를 이끌어 낸 대단한 성과를 달성했다. 그리스도론에 대한 칼케돈 회의의 결정은 안티오크, 알렉산드리아, 로마의 상이한 신학들을 모두 아우르는 데에 성공했다. 칼케돈 회의에서 결정된 교리

아기 그리스도가 혼자서 앉아 있는 모습을 그린 유일한 성상. 이것은 그리스도와 마리아 사이의 관계를 명백하게 언급하고 싶은 의지를 반영하고 있다. 이 모자이크 판이 제작되었을 당시 그 문제가 한창 논의 중이었다. 432–440, 로마, 산타 마리아 마조레 성당.

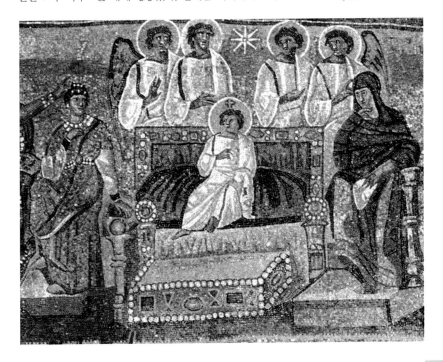

는 교황 레오의 앞서 말한 '공한'을 기초로 했다.

> 우리는 모두 한 목소리로 고백한다. 한 분이시며 동일하신
> 아들, 곧 우리 주 예수 그리스도, 그는 신성에 있어서도 완전
> 하시며 인성에 있어서도 완전하시다. 그는 참 하느님이시며
> 이성적 영혼과 육체를 가진 참 인간이시다. 그는 신성에 있
> 어서 하느님과 동일한 본질을 가지셨으며, 인성에 있어서도
> 우리와 동일한 본질을 가지고 있다. …… 동정녀 마리아 곧
> 하느님의 어머니에게 나셨고 …… 그는 서로 혼합될 수 없고
> 변화시킬 수 없고 나뉠 수 없고 분리시킬 수 없는 두 본성을
> 가지셨다. 두 본성의 구별은 그 둘의 결합으로 인하여 결코
> 없어지는 것이 아니고 오히려 각각 본성의 속성을 보존하며
> 한 위격과 한 실체 안에서 일치한다.
>
> – 칼케돈 회의의 신조, 451년

그러나 애석하게도 그리스도교 교회 안에서 불거진 초기의 주요 분열을 5세기에 열린 몇 차례의 일반 공의회로 막을 수는 없었다. 오늘날의 시리아, 이란, 이라크 등 중동을 본거지로 하는 상당히 큰 무리의 그리스도교인들이 교회의 주류로부터 갈라져 나갔다. 그들은 에페소스 공의회의 결정들이 네스토리우스와 그 밖의 안티오크 신학 학파들을 비난하고, 동정녀 마리아에 대하여 '테오토코스'라는 칭호를 허용했기 때문에 그것들을 받아들일 수 없었다. 때때로 '네스토리우스파'라고 잘못 불리기도 하는 이 교파(그들은 스스로 '동방의 아시리아 교회'라고 부른다)는 현재도 존속하며 칼케돈파 정교회와 종파를 달리한다. 칼케돈 회의 후에 두 번째 분열이 일어났다. 디오스코루스 지지자들과 알렉산드리아의 키릴로스를 추종하는 단성론파들이 이 회의가 도출한 교회법에 배신감을 느꼈

성모와 아기 예수, 콥트
교회의 벽화, 7세기로 추정됨.

기 때문이다. 오늘날에도 이집트, 시리아 서부, 아르메니아, 에티오피아 등지에서 다수파를 이루는 이른바 '단성론파 교회'도 칼케돈 교회법을 받아들인 서방 가톨릭 교회와 동방정교회와는 다른 독립

된 종파를 유지한다.

화해를 위한 노력

6세기와 7세기에 걸쳐 비잔틴 제국에서는 교리들이 발전했다. 그것
은 황제들과 주교들이 에페소스 회의(431)와 칼케돈 회의(451)로
유발된 분열들을 치유하기 위한 지속적인 노력들의 결과였다. 화해
를 이루기 위해서 여러 가지 노력이 동원되었다. 6세기에는 알렉산
드리아의 키릴로스의 교설들을 재심사했으며, 예수가 신으로서 십
자가에서 수난을 받았다는 '성수난론파(聖受難論派)'의 신앙형식
과 같은 새로운 교리를 도입하기도 했고, '본성(physis, nature)'과
'본질(hypostasis, substance)'과 같은 용어들을 재정의했다. 마침
내 유스티니아누스 황제는 553년 콘스탄티노플에서 제5차 일반 공
의회를 열어 신앙의 공식적인 규정, 다시 말해 교리상의 화해를 공
식적으로 논했다. 대체로 일반 공의회에서 자주 일어나는 일이 여
기에서도 일어났다. 즉 반대 당파들을 화해시키기 위하여 4세기 및
5세기의 안티오크 학파의 3대 신학자였던 테오도루스, 테오도레투
스, 이바스 등 한 쪽의 당파들을 집중적으로 공격하기 시작했다.

 연이은 일반 공의회들에서 황제와 성직자들은 교회의 분열을
치유하기 위해 반대파들을 화해시키려고 분투했지만 극히 제한적
인 효과만을 얻는 데에 그쳤다. 일부의 역사가들은 다양한 당파 사
이의 신학적 이견들은 언어적, 민족적, 정치적 분열과 뒤섞여 있었
다고 주장했다. 비(非)칼케돈파 교회들이 대부분 제국의 동부 지역
에 있었고 그리스어를 사용하지 않는 그 지역의 주민들로 구성되어
있었다는 것은 분명하다. 더불어 그 교회들의 구성원 대다수가 멀
리 떨어진 수도 콘스탄티노플을 본거지로 삼는 주교들에 대하여 소
외감을 느꼈다는 것도 확실하다. 그러나 한편으로는 이 시기를 살
던 그리스도교인이 품었던 '올바른 신앙', 곧 정통신앙의 중요성을

과소평가해서는 안 된다. 이미 앞에서 살펴보았듯이 그리스도의 인
성과 신성에 관한 교리는 개인적, 집단적인 차원에서 모두 인간의
구원과 직접적인 관련이 있었다. 뒤돌아보건대 단성론, 안티오크
학파의 그리스도론, 칼케돈 공의회가 천명한 그리스도론은 서로 크
게 어긋난다기보다는 단지 미묘하게 조금씩 다를 뿐이다. 하지만
각 교설의 추종자들이 교설의 옳고 그름에 생사를 걸었다는 사실을
잊어서는 안 된다. 교회의 분열은 6세기에 들어 더 깊어졌다. 반대
파의 인사들이 주교로 임명되고 그에 따라 교회의 구조가 서로 상
이하게 발전했기 때문이다.

그리스도의 부활. 이 도상은
비잔틴의 것이나 오리엔탈
양식이 분명히 나타나 있다.
시리아의 전례서에 들어 있는
도해, 13세기.

141

'하나의 의지', 단의론

7세기 전반, 특히 헤라클레이오스의 치세 때 단성론파와 칼케돈 교회를 화해시키려는 보다 집중적인 노력이 있었다. 610년에서 638년 사이에 총대주교직을 맡은 세르기오스는 기존의 교리에서 상당히 양보한 내용의 '단의론(單意論)'을 내놓고 단성론파들이 교회의 품으로 돌아오기를 바랐다. 638년 황제의 엑테시스(Ekthesis, 칙령)로 공표된 단의론에 따르면 그리스도의 본성은 두 개이지만 단 하나의 의지를 갖고 있다. 한동안 이 신앙형식이 효과를 발휘하는 듯해서 동방교회의 여러 당파에 속한 주교들이 제국의 주류 교회와 재통합하는 합의를 이루어 내기도 했다. 그러나 참회자 막시무스 수도사와 예루살렘의 총대주교 소프로니오스 등 비잔틴의 유명한 신학자들이 단의론을 이단이라고 규탄했다. 막시무스는 단의론을 반대하는 자신의 주장이 관철된 것을 보지 못하고 눈을 감았지만, 이 교리는 마침내 680년에서 681년 사이에 개최된 콘스탄티노플의 일반 공의회에서 폐기되었다.

단의론은 451년의 칼케돈 회의에서 초래된 동방교회의 큰 분열을 치유하려는 마지막 노력이었다. 630년대 이후 근동과 북아프리카의 대부분을 이슬람교도들에게 뺏기게 됨으로써 교회 전체의 통합을 회복하려는 제국의 목표는 요원한 일이 되었다. 이 지역들에서도 그리스도교는 칼케돈파 공동체와 비칼케돈파 공동체로 나뉘어서 살아남았다. 그러나 비잔틴 황제들은 그들을 콘스탄티노플 총대주교구의 영역으로 끌어들일 필요를 더 이상 느끼지 못했다. 따라서 삼위일체와 그리스도론 등의 신학은 7세기 말에 정점에 도달했으며 그 이후에는 화해를 위한 움직임이 더 이상 이루어지지 않았다. 그러나 아직 그리스도론과 관련된 한 가지 쟁점이 남아 있었다. 그것은 8세기에 성상파괴 정책을 시행하려는 황제와 이에 반대하는 성상옹호파 성직자들 사이의 논쟁이었다.

신학적 문제로서의 성상파괴운동

8세기에 레오 3세(717-741 재위)를 비롯하여 일련의 황제들이 교회가 우상숭배의 관행에 빠졌다는 이유를 내세워 '성상파괴' 정책을 시행했다. 레오와 그를 지지하는 성직자들은 휴대용 성상과 그리스도 및 여타 성스러운 인물들의 상으로 교회를 장식하는 일이 십계명의 제2계명을 범한다고 생각했다(출애굽기 20:4). 처음에는 성상을 반대하거나 옹호하는 주장의 초점이 우상숭배의 죄에 모아졌으나 후에는 그리스도론의 영역으로 이동했다. 남아 있는 우상파괴운동가들의 글에서 알 수 있는 바와 같이 그들은 성상옹호자들을 네스토리우스 교설과 단성론 등의 이단에 빠졌다고 비난했다. 그들은 그리스도의 상을 만들어 받드는 사람은 그리스도의 인성을 신성으로부터 분리시키거나(네스토리우스 교설) 아니면 인성과 신성을 혼합시키는 죄(단성론)를 저질렀다고 주장한다.

다행스럽게도 성상옹호자들 중에는 논문을 통해서 성상파괴운동가들의 비난을 깊이 탐구한 뛰어난 신학자들이 있었다. 8세기 초에 예루살렘 근방의 성 사바스 수도원의 수도사인 다마스쿠스의 요한은 이슬람교도들의 영토 안에서 신변의 위협 없이 성상론을 쓸 수 있었다. 요한은 교회의 전승, 칼케돈 그리스도론, 신플라톤 철학까지 포함된 다수의 근거를 기초로 삼아 성상을 옹호했다. 787년 니케아에서 열린 제7차이자 마지막인 일반 공의회에서 성상옹호자들은 성상을 옹호하는 구절들을 성서와 교부들의 저서로부터 뽑아 산처럼 모아놓았다. 그들은 성상숭배가 그리스도의 성육신과 그에 따른 하늘나라의 시작 등을 감안해 볼 때 우상숭배와 전혀 같을 수 없다고 주장했다. 레오 5세(813-820 재위)가 성상파괴운동을 재개했을 때 스투디오스의 테오도로스와 총대주교 니케포로스 등 걸출한 신학자들이 성상을 방어하는 그리스도론적, 철학적 이론을 전개했다.

성상파괴운동 기간 중에 벌어졌던 논쟁에서 논의된 교리는 정
통 신학의 역사에 있어서 무척이나 중요하다. 이는 지적, 영적인 발
전의 과정에서 동방교회가 서방교회와 사뭇 다른 방향으로 발전해
나간 일면이었다. 서방교회의 교황들은 성상파괴운동이라는 위기
에 임하여 분명한 태도를 취해달라는 요구를 받았으며 비잔틴에서
박해를 피해 온 성상옹호자들을 보호하고 7차 일반 공의회의 교령
에 서명을 했다. 그러나 교황들은 성상에 대하여 동방교회와 매우
다른 견해를 갖고 있었음이 분명하다. 서방교회에서도 성상들을 오
랜 세월 동안 교육적 목적으로 사용해 왔다. 니케아 공의회에 참석
한 프랑크의 신학자들의 행동은 동서방교회의 문화적 분열의 정도
를 극명히 드러내었다. 프랑크푸르트 종교회의(794년)에서 이 신학
자들은 성상숭배는 진정한 신앙의 문제가 아니며 일반 공의회에서
논의할 가치가 없다고 말했다.

그러나 비잔틴 사람들에게는 성상파괴운동에 대항하여 개발되
었던 '성상 신학'이야말로 7차례의 일반 공의회의 회의록에 요약된
삼위일체와 그리스도론 등의 교리를 규정하는 최종 단계를 뜻했다.
신에 관하여 명확한 정의를 내리는 것은 이치에 맞지 않다. 왜냐하
면 신은 초월적이고 언어나 형상 그 어느 것으로도 규정할 수 없기
때문이다. 그러나 다른 한편으로 비잔틴 정교회 주교들과 신학자들
은 일반 공의회에서 합의한 신앙형식 또는 교리들이 두 가지 중요
한 이유로 필요하다는 것을 인정했다. 첫째, 역사상 항상 신앙의 완
전성과 의미를 위협해 온 이단들에 대항하여 신앙을 규정해야 한
다. 둘째, 그리스도의 성육신은 신에 대한 인간의 관계를 근본적으
로 변화시켰다. 인간의 모습으로 오신 하느님의 아들, 그리스도는
스스로를 언어, 형상 등 모든 인간적 수단으로 정의할 수 있도록 허
용함으로써 하느님의 세계와 창조된 세계를 결합시켰다.

787년 이후 교리의 발전

7차례의 일반 공의회가 열렸던 시기는(325-787) 비잔틴 그리스도
교인들에게 있어서 정통 신학의 황금시대였다. 이 시대에 삼위일체
설과 그리스도론 등의 교리들이 완전히 체계화되었다. 그렇게 말한
다고 해서 더 이상의 교리문제들이 일어나지 않았다는 뜻은 아니
다. 하지만 그 후에 이룩된 교리상의 발전은 동방교회 내외로부터
의 도전에 대응하여 교리를 더욱 다듬는 쪽으로 나아갔다. 843년
이른바 '정통신앙의 승리'를 통하여 성상이 복구된 후 교리와 실행
등에 있어서 콘스탄티노플 관할의 총대주교구들과 로마의 교황 관
할교구 사이에 차이점들이 나타났다. 급기야 이것들 때문에 동서교
회는 완전한 분열로 나아갔으며 1054년 공식적인 대분열을 맞게

● 보고밀파

서부유럽의 카타르처럼 보고밀파는 이원론자들이다. 이원론은 두 개의 적대적
인 세력인 선과 악이 우주 안에서 영원히 싸움을 벌인다는 생각이다. 선은 보
이지 않는 영적인 하느님과 통하며 이 하느님은 우리 인간들이 사는 창조된 세
계와는 아무 관계가 없다. '선택을 받은 재(elect)'라는 소수의 개인들은 신성
의 '번뜩임'을 지님으로써 여타의 피조물들과 구별된다. 한편 물체와 물리적
신체들은 악의 세력들이 제어한다. 영의 세계와 물질의 세계는 정 반대의 자리
에 있다. 구원은 죽은 뒤에 인간 육체의 굴레를 피하는 데에 있다. 그러나 신령
스런 '번뜩임'을 지닌 신도들만 구원을 받도록 운명지어졌다. 이단을 논하는
비잔틴 사람들의 글에 따르면 보고밀파는 엄격한 금욕생활을 영위했으며 고기
와 술과 성관계를 삼갔다. 12세기 황실가문의 역사가 안나 콤네나는 그들을 이
렇게 묘사했다. "보고밀파는 근엄한 표정을 짓고, 목도리를 코까지 덮어쓰며 구
부정하게 걷고, 조용하게 혼자서 중얼거린다. 그러나 속은 탐욕스런 이리이다."
안나의 글은 이런 뜻을 내포한다. 여느 개혁적 종교운동과 마찬가지로 보고밀
파는 기존의 교회가 순수성과 사도의 본성을 상실했다고 생각하는 사람들 사이
에서 득세했다. 보고밀파와 정교회 사이의 심각한 차이는 신과 창조된 세계에
대한 이해에 있었다. 다른 이원론자들과 마찬가지로 보고밀파는 물질이 본질적
으로 악하다고 믿었다. 반면에 정통 신학은 창조된 모든 세계, 즉 물질은 선하
고 자비한 신이 친히 손으로 빚었다고 선언했다.

되었다. 서방의 일부 교회들은 '필리오케(filioque, '그리고 아들에
게서')'라는 짧은 어구를 니케아—콘스탄티노플 신경의 성령에 관
한 대목 '성부에게서 발하시고' 뒤에 끼어 넣는 관행이 있었다. 필
리오케 조목에 관한 상이한 입장이 9세기 중반부터 동서교회에서
굳어지기 시작하자 포티오스 총대주교를 포함한 비잔틴의 신학자
들은 이 문제의 교리적 의미를 깊이 탐구하는 논문들을 썼다. 비잔
틴인들은 두 가지 이유에서 필리오케 조목의 추가를 반대했다. 첫
째, 이 조목의 추가는 교회 전체에서 합의한 바 없는 신경의 수정이
었다. 둘째, 이 조목은 옳지 않다. 성령은 오직 성부에게서만 발현
하기 때문이다.

9세기 이후에 다른 이단들이 일어나 정통교회의 경계가 더욱
분명하게 가려졌다. 10세기 및 11세기에 보고밀파라고 부르는 이
원론 종파가 불가리아로부터 발칸 반도를 거쳐 소아시아와 마침내
콘스탄티노플까지 퍼져나갔다. 이 운동은 마니교 같은 고대의 이원
론과 12세기 및 13세기에 나타났던 이탈리아와 남부 프랑스의 카
타르 운동 사이의 연결점이 된다.

팔라마스주의와 창조되지 않은 신의 본질

앞서 제5장에서 살핀 바대로, 14세기에는 신의 본성과 인간이 기도
를 통하여 신비주의적으로 신을 이해할 수 있는 능력에 관하여 새
로운 논쟁이 일어났다. 그레고리우스 팔라마스와 그의 논적(論敵)
인 칼라브리아의 수도사 바를람 사이에 벌어진 이 논란은 신의 본
성에 관한 교리상의 문제도 다루었다. 그레고리우스는 비잔틴의 오
랜 신비주의적 문학전통에 기초하여 인간이 기도를 통하여 신적 환
영을 체험할 수 있다고 주장했다. 이에 대하여 바를람은 그것은 신
의 초월성과 불가지성이란 교리에 위배된다고 반박했다. 이를 접한
그레고리우스 팔라마스는 신의 불가지적 본질과 그의 현실태(現實

態, energies)를 구분해야 한다고 응수했다. 다볼 산에서 있었던 그리스도의 변모를 인용하며 팔라마스는 예수의 제자들이 그때 본 것은 창조되지 않은 신의 에너지(현실태)를 나타내는 창조되지 않은 빛의 환영이었다고 주장했다. 그에 따르면 그리스도교 신비주의자는 자신의 노력과 신의 은총으로 이런 환영을 경험하고 살아 있는 신을 직접 만날 수 있다. 이 체험을 일컫는 또 다른 용어가 '신격화(deification, theosis)'이다. 신격화가 가능한 유일한 이유는 오직 인간이 신의 형상대로 만들어졌기 때문이다. 비잔틴 교회는 결국 팔라마스의 교설을 수용하고 바를람의 견해를 비난했다. 이것은 정교회가 신비주의적 신학을 발전시키는 데 중요한 계기가 되었다. 성상논쟁의 경우와 같이 이렇게 진행된 팔라마스와 바를람의 논란은 논쟁 중인 교리의 문제를 더욱 명백히 밝히고 발전시켰다.

정통신앙 대 이단

비잔틴 교회에서 수세기에 걸쳐 교리를 결정하고 그것이 발단이 되어 논쟁이 일어난 예가 많다. 초대 교회의 초기 5세기 동안 일련의 일반 공의회를 통하여 주요 교리들이 결정되었고 비준을 받았다. 이렇게 결정된 교리들은 동서교회가 공유한 교리의 근거가 되었다. 이와 같이 공식적으로 교리를 결정하는 절차는 교회 내에서 일어난 지적 도전에 대항하는 필요 절차였다. 여기서 강조해야 할 중요한 사항은 주교들은 가능한 한 신의 본성에 관한 공식적 선언서를 만들기를 피하려 했다는 점이다. 그러다가 삼위일체의 본성 및 성자 그리스도와 성부 하느님 사이의 관계 등과 같은 문제들이 일어나자 그들은 생각을 바꾸었다. 정교회 주교들은 성서 및 교회의 생생한 체험에 근거하여 자신들이 옳다고 여긴 견해들을 적극 방어해야 한다고 생각했다.

† 신앙과 세계관

비잔틴 제국의 모든 사람이, 아니 중세의 모든 사람이 종교적이었다는 말이 있다. 먼저 이 말이 정확히 무엇을 뜻하는지 이해하는 것이 중요하다. 동일한 하나의 초월적인 신에 대한 믿음이, 성서의 기본적 이해, 삼위일체의 교리와 더불어 정교회 신자의 신앙적 기초를 형성했다는 것이다. 그리고 비잔틴 신앙에는 또한 완전한 형태의 세계관이 들어 있었다. 비잔틴 사람들은 우주의 형성, 역사의 전개, 인간의 마지막 운명 등을 모두 그리스도교적 관점에서 이해했다. 그리스도교적 시각은 오늘날의 대체로 세속적인 문화와는 여러 면에서 동떨어진 것처럼 보일지 모른다.

중세 문화의 여타의 측면들도 매우 놀라워서 면밀하게 검토할 만하다. 비잔틴 사람들은 제국이 존속하는 내내 초자연적인 힘이 일상생활 속에 들어와 활동한다고 느꼈다. 초자연적 힘에는 창조된 세계의 성스러운 사람들이나 사물들을 통해서 신 자신으로부터 오는 능력만 해당되는 것이 아니었다. 통상 악마의 형상을 한 사악한 능력도 한몫을 했다. 비잔틴 사람들은 외적들의 잦은 침입, 전염병, 자연재해 등으로부터 시달리는 이승에서 인간 생명의 연약함을 절실히 느꼈기 때문에 내세에 대한 믿음도 강했다. 마지막으로 비잔틴 문화의 지배적 종교였던 정통 그리스도교는 사람들에게 소속감과 정체감을 주었다. 비잔틴 문헌에 자주 나타나는 유대인, 이단주의자 등의 소수파들, 또는 이슬람인 등의 외적들에 대한 끊임없는 징벌은 비잔틴 사회가 내부 결집력이 강하고 외부의 모든 세계에

적대적이며 긴밀하게 조직되었고 경계가 분명한 그룹이었다는 느
낌을 준다.

우주

초대 교회의 그리스도교인들은 다수의 상이한 지적 전통을 물려받
았다. 그들은 이런 전통을 잘 융합하여 세계가 어떻게 창조되었으
며, 인간들이 어째서 그 속에 살게 되었고, 역사는 어떻게 끝날 것
인가 등의 물음을 그럴듯하게 설명하려고 애썼다. 2세기에서 4세기
에 걸쳐 그리스 교부들은 창세기 1장의 성서적 설명을 끌어다 쓰는
방식으로 유대의 전통에 기대어 우주를 설명했다. 그러나 이러한
설명에는 문자적 의미상으로 분명히 문제가 있었다. 예를 들면 넷
째 날에 가서 해와 달을 만든 신이 첫째 날 어떻게 어둠에서 빛을
나눌 수 있었을까? 2세기 안티오크의 테오필로스라는 주교는 이 구
절에 최초로 우주론적 설명을 가했다. 그에 따르면 우주는 상자 모
양으로 만들어졌다. 납작한 땅은 기초이고 하늘 내지 창공이 그 위
에 펼쳐 있다. 신이 첫째 날 만든 하늘은 눈앞에 보이는 하늘이 아
니었고 그것보다 더 높이 있고 창조된 세계에서 보이지 않는 하늘
이었다. 그 하늘은 성서에 기록된 바대로 지붕 또는 둥근 천장의 모
양이다. "그는 이 하늘을 엷은 포목인양 펴시고 사람 사는 천막인양
쳐놓으셨다."(이사야 40:22). 여기서 그는 보이는 세계는 신이 창조
한 우주의 작은 부분에 지나지 않는다고 주장한다. 그러므로 빛의
근원은 인간들이 볼 수 있는 천체에 한정되지 않는다.

　　2세기 후반과 3세기 초에 저술가로 활약했던 그리스도교인 오
리게네스는 〈제1원칙들에 대해서 *On First Principles*〉라는 논문에
서 우주론을 더 깊이 파고들었다. 그는 중기 플라톤주의에 영향을
받은 우주론으로 우주를 정교하게 설명했다. 안티오크의 테오필로
스와 후기의 그리스도교 신학자들과는 달리 오리게네스의 이론은

> "비잔틴 사람들에게,
> 실제로는 중세인들
> 모두에게, 초자연적
> 존재들은 매우
> 실제적이고 친근한 느낌
> 속에 존재했다. 저승이
> 단지 일상생활에
> 지속적으로 작용하는 데
> 지나는 것이 아니라 더
> 고차원의 무시간적인
> 리얼리티를 이루었다.
> 이것에 대하여 이승은
> 그저 짧은 서막일
> 뿐이었다. 비잔틴의
> '세계관'을 설명하려면
> 무엇이 되었든지
> 초자연적인
> 존재들로부터 시작해야
> 한다."
> 크릴 망고, 《비잔틴:
> 새로운 로마제국》, 1980.

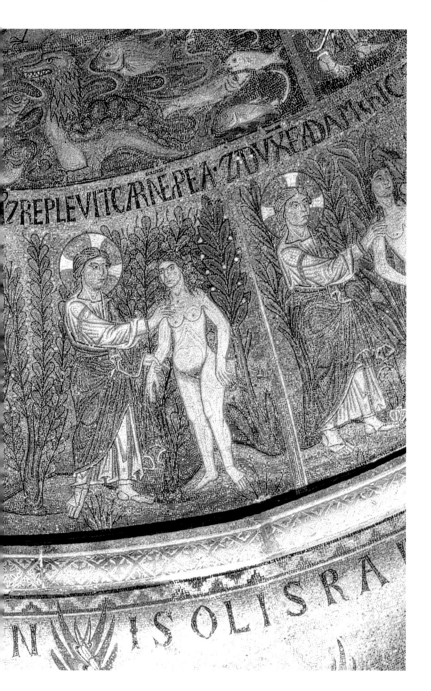

물리적 우주를 설명하려 들지 않는다. 상자 모양의 구조는 나타나지 않는다. 대신 위계로 짜인 구조가 나온다. 그 맨 위에는 말씀(로고스)을 낳는 초월적인 신이 있으며 그 밑으로는 모든 천사들과 피조물들이 순전히 관념적인 얼개 안에서 존재한다. 오리게네스의 글들은, 특히 〈제1원칙들에 대해서〉는 그의 사후 1세기가 지난 뒤 비정통적인 요소가 들어 있다고 하여 혹평을 받았다. 성자와 성부의 영원한 공존을 인정했지만 로고스를 신의 복종 아래 두었으며 마지막 심판의 날에 모든 것, 심지어 악마까지도 원상을 아포카타스타시스(apokatastasis, 회복)한다는 오리게네스의 주장은 후대에 형성된 그리스도교 교리와 일치하지 않는 것으로 여겨졌다.

아마도 우주에 대한 가장 훌륭한 성서적 견해는 코스마스 인디코플레우스테스라는 6세기의 알렉산드리아 상인이 저술한 《그리스도교 지형학 *Christian Topography*》에서 찾아볼 수 있을 것이다. 저자는 살아생전에 홍해까지 여행했으며 에티오피아를 비롯하여 여러 나라를 방문했다. 인도까지 항해하지는 않았으나 비잔틴의 동시대인들보다는 인간이 거주하던 세계를 훨씬 더 많이 보았다. 코스마스는 우주를 엄격하게 그리스도교적 관점에서 묘사한다. 그가 여행을 바탕으로 자세히 기술한 창조된 세계는 하늘나라로 둘러싸인 상자 모양의 구조물이다. 이것은 이미 안티오크의 테오필로스 같은 그리스도교 저술가들이 주장한 바 있었다. 테오필로스같이 코스마스는 성서, 특히 그중에서 창세기의 성서적 해석에 따라서 우주의 물리적 구조를 만들어냈다.

코스마스의 저서에 붙어 있는 도식에서 볼 수 있는 바대로 그의 우주는 삼차원 구조의 상자로 그 위에는 둥근 천장 모양의 뚜껑이 있다. 사각형 땅은 이런 그릇 모양의 우주의 바탕이며 그 사면을 미지의 해양이 두른다. 좁고 가느다란 땅이 이 해양을 둘러싸고 우주의 네 벽이 그 땅에 고정된다. 이 네 벽들이 지붕 모양의 하늘을

떠받친다. 하늘 위로 뻗은 벽들은 안으로 굽어 하늘나라가 들어선 둥근 천장을 이룬다. 전체 구조는 모세의 성소를 크게 확대하여 복제한 것으로 땅은 제사떡을 올리는 제상에 해당하고(출애굽기 25:30) 하늘은 휘장을 본떴다(출애굽기 26:31).

물론 비잔틴 그리스도교인들이 전 시대를 통하여 이와 같이 엄격하게 성서적으로 우주를 생각했는지는 알 수 없다. 그러나 코스마스의 《그리스도교 지형학》을 후대의 많은 비잔틴 사람들이 복사하여 읽었음은 확실하다. 9세기의 총대주교 포티오스 같은 지성인들은 그 책의 내용을 비난했지만 경건한 그리스도교인들 상당수가 이런 깔끔한 우주론을 마음에 들어 했다. 이와는 달리 우주의 구조에 대한 과학적인 이론들이 비잔틴의 전 시대에 걸쳐 통용되었다. 이 이론들은 중동과 그리스에서 성행한 점성술에 기초를 두었으며 비록 교회의 비난을 받았지만 좀더 교육을 받은 사람들에게 큰 가르침이 되었다. 고대 그리스 과학은 우주를 둥근 공으로 보았고, 딱딱한 고체인 지구가 그 한가운데에 자리 잡고 있다고 생각했다. 멀리 보이는 밤하늘은 지구 둘레를 도는 광대한 구의 안쪽 면이었다. 별들은 이 안쪽 면 위에 붙어서 구와 함께 돌며 별자리 형태로 특색 있는 무리를 형성했다. 한편 지구와 바깥 구 사이의 공간에는 태양을 포함한 행성들이 고유의 특정한 행로를 따라 회전했다. 그리스어 '플라네테스(planetes)'는 '방황하는'이란 뜻으로 독자적인 행로를 따르는 '별들'을 의미한다.

하늘의 궁전

비잔틴 제국 체제는 엄격한 위계의 구조를 갖춘 하늘과 땅의 영역들의 모상(模相)이었다. 비잔틴의 많은 문헌과 화상(畵像)들은 인간의 몸을 입은 하느님인 그리스도를 전능한 통치자로 묘사했다. 그는 고귀한 인물들로 구성된 궁정에 장엄하게 앉아 있다. 모친인 동

> "위계구조의 목적은 …… 존재들을 가급적 신과 닮게 하고 그와 하나가 되게 하려 함이다. 하나의 위계구조는 모든 지혜와 행동의 지도자로서 신을 구비한다. 그것은 신의 아름다움을 영원히 주시한다. 그것은 또한 자체 내에 신의 표시를 간직한다. 위계구조는 구성원들로 하여금 신의 이미지가 되게 하고 맑고 티 없는 거울이 되어 태초의 빛과 나아가 하느님의 영광을 비추도록 한다."
> 아레오파기테 유사 디오니시오스, 《천상의 위계구조》, 5세기.

정녀 마리아, 케루빔, 세라핌, 대천사, 천사, 순교자, 성인 등이 주위에 서 있다. 이런 모양의 매우 위계적인 구조는 지상에 있는 황제의 궁전과 똑같다. 다만 신은 지상의 우주만이 아니라 천상의 우주도 다스린다. 비잔틴의 문헌에 나타나는 신의 모습은 다양하다. 그는 통치자, 심판자, 자비한 아버지 등으로 나온다.

신을 섬기는 천사들의 수는 무수하나 엄격한 위계 속에 편성되어 있다. 어떤 천사들은 하늘나라에 남아 한없이 신을 찬미한다. 한편 다른 천사들은 창조된 세계로 사명을 띠고 파견되어 여러 가지 방법으로 사람들을 돕는다. 위험으로부터 수호하고, 메시지를 전달하거나, 내세로 가는 위험한 도상에 있는 영혼들을 돕는다. 초대 교

오른쪽 그림: 성 요한 클리마코스가 상상한 하늘의 사다리를 그린 12세기 말의 성상. 시나이의 성 카테리나 수도원. 수도사들이 하늘로 올라가는 사다리를 타고 오른다. 작고 검은 악마들이 그들을 끌어내리려고 힘쓴다.

● 악마들 이야기

7세기의 《시케온의 성 테오도로스의 전기》는 비잔틴의 악마들에 대한 정보를 주는 가장 좋은 자료 중 하나이다. 그는 금욕생활을 실천한 성자로 소아시아에 살았고 그 지방을 여행했다. 그의 전기에 따르면 그는 여러 번 그리스도교도 마을 사람들로부터 악마를 쫓아내어 달라는 초빙을 받았다. 엄격한 금욕생활을 실천하는 성직자로서 그는 악마를 쫓을 수 있는 특유의 능력을 지녔다. 한번은 작은 마을의 어떤 사람이 탈곡장을 넓히다가 여러 악마들이 모여 살던 흙더미를 헐물었다. 그러자 불결한 귀신들이 구멍으로부터 쏟아져 나와 마을의 동물들과 사람들 속으로 들어갔다. 마을의 장로들이 마침내 성 테오도로스를 부르러 사람을 보내어 마을을 재앙에서 구해 달라고 부탁했다. 그는 도착하자마자 사람들에게 악마들이 살았던 구멍을 넓히라고 지시했다. 다음날 그는 마을 둘레를 돌아 구멍이 있는 곳으로 와서 기도하고 악마들에게 거처로 다시 돌아올 것을 명했다. 그는 또한 악마가 들린 사람들로부터 악마를 쫓아냈다. 악마들이 구멍 속에 다시 들어가자 그는 구멍을 흙으로 막고 흙더미 위에 십자가를 세웠다. 《시케온의 성 테오도로스의 전기》에서 악마들은 지방주민들에게는 대단한 폐해와 위험이지만 성인은 손쉽게 악마들을 복종시켰다. 재미있게도 악마들은 자체적으로 동맹을 형성하는 듯하다. 어떤 대목에는 고르디아네 지방의 악마들이 갈라티아의 악마들보다 자신들이 더 강하다고 주장한다. 그들은 여러 가지 모습을 띠고 나타난다. 어떤 때는 파리로, 산토끼로, 다람쥐로 나타나기도 한다.

155

회는 특정한 천사의 숭배를 억제했다. 그러나 미카엘 대천사에게 헌납된 성당의 수로 미루어 보건대 천사숭배는 후대까지 굳게 지속되었던 것으로 보인다. 아레오파기테(Areopagite, 아테네 최고의 법정인 아레오파고스의 재판관—옮긴이) 유사 디오니시오스는 신플라톤주의의 영향을 받은 수수께끼의 저술가로서 천사신앙에 대하여 이론적이고 매우 신비주의적인 논문집을 작성했다. 비잔틴 사람들은 이 책을 사도 바울로의 제자가 썼다고 믿었으나 그럼에도 불구하고 내용이 어려워서 널리 읽히지는 않았던 것 같다. 대부분의 그리스도교인들은 위험한 때에 수호천사들이 그들을 보호한다고 생각했다. 직급이 높은 군인으로 그려진 미카엘 대천사는 보통 사람들에게 가장 인기가 있는 천사였다.

당시 사람들은 성인들도 신의 궁전에 거주한다고 믿었다. 하지만 그들이 죽은 뒤에 어떻게 하늘나라로 가는지에 대해서는 충분한 설명이 없었다. 성인들의 전기와 환상적인 이야기를 포함하여 종교적 문헌들은 이들 성스러운 사람들은 마지막 심판의 날을 기다리는 과정을 면제받아 죽은 뒤에 곧바로 하늘로 간다고 했다. 하늘로 간 그들은 하늘의 궁전에서 일을 보거나 아브라함의 품에 안겨 있는 모습으로 나타난다. 성인들은 이렇듯 특권을 누리고 있었기 때문에, 지상의 그리스도교인이 숭배하는 수호성인은 그 교인을 대신하여 신에게 탄원하는 역할을 맡을 수 있었다. 따라서 수호성인에게 드리는 기도와 제물들은 비잔틴 그리스도교인들의 일상생활에서 중요한 기능을 수행했다. 신도들은 성인들과 특별한 유대감을 느꼈다. 성인들은 창조된 세계로부터 신의 세계로 넘어가는 경계를 통과한 인간들이기 때문이다.

수많은 악마들이 인간과 여타의 피조물들과 함께 창조된 세계에 살았다. 비잔틴의 문헌들, 그중에서도 특히 초기의 문헌들은 이들 초자연적 존재들을 분명히 언급한다. 악마들은 두목인 사탄에게

복종한다. 그리고 상당수의 악마는 이교도의 무덤이나 사원에 숨어 산다. 수도사들의 글에 따르면 악마들은 통상 보이지 않으며 그리스도교인들을 유혹하여 죄를 짓게 하고 오감이나 마음을 통하여 들어온다. 일부는 특정한 악덕을 맡는다. 교만과 허영의 악마, 음행의 악마 등등. 악마들은 때때로 인간의 형상이나 뱀, 개, 다람쥐 등 동물의 모습으로 나타난다. 이런 모양으로 인간에게 나타나며 금욕생활을 실천하는 성인들에게 치명적인 공격을 가하고 그들을 탈선케 하고 유혹하며 놀라게 하려고 애쓴다. 또한 악마들은 사람들과 동물들의 영혼 속으로 들어가서 기생충처럼 기생하며 그들을 미치게 만들곤 한다. 복음서에 기술된 것과 유사한 귀신 쫓는 일이 초기 성인들의 전기에 자주 등장한다. 성인이 십자가 표시를 하거나 양손을 귀신이 든 자에게 올려놓음으로써 악마를 쫓아내면 악마는 통상 발악을 하며 그 사람의 몸에서 나온다.

죽음과 내세

비잔틴 사람들의 내세관은 사실 통일되지도 않았고 한결같지도 않았다. 여러 자료에 많은 이야기들이 들어 있다. 이 문제에 관한 교회의 공식적인 견해는 대중들의 생각과 항상 일치하지는 않았다. 장례식과 추도식에 사용되는 기도문, 찬송가, 설교 등은 죽은 뒤에 영혼이 육신을 떠난다는 그리스도교인의 일반적인 믿음을 전한다. 영혼이 허공에 떠서 기다리는 기간이 끝나면 최후의 심판의 날이 닥치고 모든 사람들이 그리스도의 심판을 받고 천국이나 지옥 등 마지막 목적지로 보내어진다. 그런데 죽음과 마지막 날 사이의 기간이 신학자들의 고민이었다. 육신과 분리된 후 영혼은 어딘가 한곳으로 가는가? 그렇다면 그곳은 어디인가? 앞서 보았듯이 성인들의 영혼은 낙원으로 곧바로 간다고들 믿었다. 그렇다면 죄인들은 어딘가 좋지 않은 곳에서 기다려야 하는 것인가? 비잔틴 사람들은

전 시대를 통하여 서방교회에서 (12세기경) 생긴 연옥에 대하여 어떤 공식적 교리도 만들지 않았다. 실제로 연옥은 1438년에서 1439년 사이에 열린 페라라/피렌체 종교회의의 쟁점 중 하나였다. 그럼에도 불구하고 초기의 비잔틴 문헌들은 하늘과 지옥 사이의 제3의

지옥에서 고문을 당하는 저주받은 자들의 그림. 최후의 심판의 장면. 11세기에 비잔틴 기법으로 제작된 모자이크. 베네치아 근처의 섬인 토르셀로의 성당.

장소, 즉 중간지역을 암시한다. 이곳은 일종의 대기 장소로서 회개
하여 좋지 않은 판결을 수정할 수 있는 장소였다. 지상에 살아 있는
사람들의 탄원하는 기도는 죽은 영혼의 최후의 운명에 효과를 미친
다고 당대의 사람들은 믿었다.

"어머니에게 영혼을
지켜주는 천사들을
내려주십시오. 귀신들,
허공의 동물들이
어머니의 영혼을
위협하고 있습니다.
이것들은 악하고
무자비한 것들로 만나는
모든 것들을 삼켜
먹으려고 안달합니다."
7세기 바보 성인인
에메사의 시메온이
어머니가 죽었을 때에
올린 기도.

대중문학, 다시 말해 보통 사람들을 위해 저술된 책들은 내세에 대하여 다소 상이하고 때로 재미난 이야기를 들려준다. 죄인들은 즉각적으로 죄에 대하여 벌을 받는다는 생각은 확실히 인기를 끌었다. 이런 징벌에 대한 대표적인 이야기가 7세기의 기적이야기 모음집에 나온다. 이 책은 이집트와 팔레스타인을 여행한 시리아의 수도사 요한 모스코스가 편집한 것이다. 요한의 이야기를 들어보자. 어떤 수도사가 스승이 부여한 계율을 수행하는 데 소홀했다. 얼마 후 수도사가 죽자 스승은 신에게 수도사의 영혼을 만날 수 있게 해달라고 기도했다. 그는 최면상태에서 다수의 사람들이 불의 강한가운데에 서 있는 것을 보았다. 수도사도 그 가운데에서 목까지 잠긴 채로 있었다. 스승은 수도사에게 이럴 줄 알고 천벌을 받을 것이라고 자주 주의를 주었다고 하며 책망했다. 이에 수도사는 이렇게 답했다. "스승님, 내 머리만큼은 구원을 받았으니 신에게 감사합니다. 스승님이 기도해 주시어 나는 한 주교의 머리를 밟고 서 있는 중입니다."

사후 영혼의 운명에 관한 좀더 특기할 만한 생각은 '요금 징수소'라는 개념이다. 교회는 결코 이것을 공식적으로 인정하지 않았지만 다수의 자료들에 나타나며 4세기의 총대주교 아타나시우스가 쓴 성 안토니우스의 매우 훌륭한 전기에도 암시되어 있다. 이들 문헌에 따르면 인간의 영혼은 죽는 순간 육체에서 떨어져 나온 뒤 허공 속을 여행하며 도중에 있는 여러 곳의 요금 징수소에 들러야 한다. 이들 도상(途上)의 징수소에서 영혼은 살아생전의 행위에 대하여 심문을 받는다. 영혼이 생전에 지은 죄에 대해서는 그가 살아생전에 행한 선행 등의 대가로 그 값을 치러야 한다. 10세기의 《성 바실리우스의 전기 Life of St Basil the Younger》에 따르면 모두 21개의 요금 징수소가 있었으며 각 징수소는 교만, 화, 탐욕, 욕정 등 하나의 악덕만을 정산한다. 악마들과 천사들은 인간이 죽으면 그

영혼의 위험한 여행길에 누가 동행할 것인지 그 권리를 두고 서로 싸웠다. 이런 까닭에 산 사람들의 기도는 그런 싸움의 순간에 결정적인 역할을 할 수 있었다.

　　최후의 심판에 관한 신념들은 계시의 책들, 특히 복음서 저자인 요한의 저작으로 추정되는 요한계시록에 기초한다. 그리스도는 성모 마리아와 세례자 성 요한을 양옆에 거느리고 옥좌에 앉는다. 모든 천사들과 예언자들과 사도들이 그를 둘러싼다. 7명의 천사들(수효는 그림의 묘사에 따라 다르다)이 나팔을 불면 죽은 자들이 모두 무덤에서 일어난다. 이 순간 죽은 영혼들은 육신과 재결합한다. 사도 바울로에 따르면 그 몸은 육체적인 몸이 아니라 '신령한 몸'(고린도전서 15:44)이다. 이들 개인의 운명은 죽는 날에 어느 정도 예정되어 있다. 그 운명의 장면이 하나의 이미지로 마련되어 있는데 그 이미지 속에서는 심판을 기다리는 그들의 모습이 그리스도의 오른쪽 혹은 왼쪽에 서 있는 게 보인다는 것이다. 각 영혼은 각자의 공덕을 저울질당한 뒤 그 결과에 따라 하늘나라 혹은 영원한 저주의 지옥으로 보내어진다. 비잔틴 역사의 여러 시점에서 비잔틴 사람들은 이 거대한 사건, 최후의 심판이 임박했다고 생각했다. 특히 콘스탄티노플의 함락은 예언자들이 적그리스도의 도래를 알리는 사건이라고 예언했던 바로 그 재앙이었다. 그러나 1453년 콘스탄티노플이 투르크인들에게 함락된 뒤에도 인간의 역사는 계속 이어졌고 그리스도교인들은 계속해서 최후의 날을 기다리고 있다.

질병과 치유

비잔틴 제국의 전통적인 의술은 상당히 진보했다. 비잔틴 의사들은 그리스-로마의 전통을 의술의 바탕으로 삼았다. 그들은 히포크라테스와 갈레노스의 저술을 포함한 다수의 의서들을 활용했다. 비잔틴 시대부터 이들 의학서의 많은 사본들이 존속했다. 그것은 의서

들이 널리 사용되었을 뿐만 아니라 의사들이 실제적 경험을 토대로 하여 의서들을 재분류하고 추가하기도 했다는 것을 시사한다. 여러 병원들이 콘스탄티노플뿐이 아니라 속주들에도 있었다. 약을 사용하는 방법이 정교했으며 흉부, 심장, 소화기 및 기타 장부에 발생한 질병들에 대하여 별도의 약품이 처방되었다. 외과의술도 상당히 발달했다. 수술도구의 목록을 보면 많은 종류의 수술을 여러 차례 실시했다는 것을 알 수 있다. 더불어 비잔틴 의사들이 인간의 몸에 대한 지식을 높이기 위하여 부검과 해부를 했다는 기록들도 있다.

　　그러나 다른 한편 비잔틴 시민들은 전통적인 의술로 병을 고치지 못할 경우 기적에 의지했다. 특정한 성인숭배와 관련된 기적적인 치유의 이야기들의 모음집이 많이 남아 있다. 어떤 성인은 특정

● 기적의 치유

치유하는 성인의 숭배를 보여주는 좋은 예는 성 아르테미오스의 숭배이다. 그는 그리스도교도 관리로 이교도 황제인 율리아누스 치세 때인 362년경에 순교했다. 아르테미오스의 유물이 안치된 콘스탄티노플의 세례자 성 요한 성당에서는 많은 기적의 치유가 발생했다. 이 일들을 전하는 이야기 모음집이 7세기 후반 경에 편집되었다. 성 아르테미오스는 소화기관과 생식기관, 특히 고환의 질병을 치료하는 데 특출한 능력을 발휘했다. 탈장, 종양, 여타의 질병을 지닌 사람들이 그 교회에 와서 자는 일이 많아졌다. 이 성인은 통상 환자들이 잠잘 때 환상으로 나타나 직접적으로 손을 보거나 조언을 해줌으로써 병을 고쳤다. 여러 해 동안 고환병을 앓고 있던 조지라는 사람이 고환을 잘라내려는 의사들의 말을 따르는 대신 이 교회에 와서 자고 꿈을 꾸었다. 꿈속에 아르테미오스는 푸줏간 주인 모습을 하고 나타나 칼로 그의 아랫배를 찔렀다. 그의 내장을 모두 들어내어 깨끗하게 한 다음 성인은 그것들을 다시 한 다발로 정성스레 묶어 조지의 몸속에 집어넣었다. 꿈을 깨었을 때 환자는 완전히 병이 난 것을 알았다. 또 다른 사람은 고환에 종기가 나서 의사들도 손을 쓸 수 없었다. 그가 성 요한 성당으로 왔을 때 성인은 환상 속에 나타나 외과용 메스로 종기를 절개했다. 즉시 종기가 터지고 환자는 나았다. 두 경우 모두 성 아르테미오스는 환자들을 고치기 위해 전통적인 의술을 사용했으며 동시에 초자연적인 능력을 끌어썼다는 점이 흥미롭다.

한 질병에 특출한 효험이 있어서 유사한 병을 앓는 환자들은 그 성
인의 사원으로 몰렸다. 이렇게 기적적으로 병을 고칠 수 있는 방법
은, 순교자나 성인의 무덤 등의 성지로 순례를 떠나거나, 무덤이나
성상에서 흐르는 성유를 바르거나, 성지와 관련이 있는 기름이나
물을 마시거나, 잠입하는 것 등 다양했다. 잠입은 성인의 무덤 속으
로 들어가 그 속에서 하룻밤 자는 것을 말하는데 이 방법은 이런 식
으로 환자들의 병을 고친 아스클레피오스의 이교도적 숭배와 관련
이 있다.

초자연적 치유와 여타의 기적들로 판단하건대 비잔틴 사람들
은 세상에 신의 능력과 악마의 능력이 존재한다는 것을 굳게 믿었
다. 신에 대한 믿음은 병의 치료에 큰 역할을 했다. 믿음이 모자라
서 신의 도움을 받지 못한 사람들의 이야기도 많았다. 하느님으로
부터 직접 오는 능력은, 비록 성인이나, 유물, 성상 등을 통한 것일
지라도 악마의 능력보다 훨씬 컸다. 성인들이 십자가 표시를 하고,
기도하며, 악마에 사로잡힌 사람들을 만지는 것만으로도 충분히 병
을 낫게 할 수 있었다. 비잔틴 문헌에 기술된 치유, 귀신 쫓음, 여타
기적들은 신의 심오한 계획을 따르는 자연의 질서를 회복하는 효과
를 냈다. 병과 죽음은 모두 이 질서로부터 이탈하는 것으로 하느님
만이 치유할 수 있었다.

'타자들'과 대립하는 정교회 그리스도교인들의 정체성

비잔틴 세계관의 또 다른 측면은 집단적인 정체성이다. 정교회 그
리스도교인들은 비잔틴 제국의 역사를 통틀어 모든 시기에 자신들
의 정체성을 무엇보다도 종교에서 찾았다. 확실히 그들은 '로마인
들'이었다. 그러나 그 말은 비록 급속히 축소되는 영토이긴 하지만
광대하고 다수의 민족들과 여러 가지 언어를 각자 구사하는 주민들
이 사는 정치적 영토에 대한 충성을 의미하는 말이었다. 동로마제

국의 시민이 되어 중앙집권적 제국정부에게 세금을 냄으로써 얻는
대가는 군사적 보호 외에 별다른 것이 없었다. 반면에 그리스도교
라는 종교는 이 장에서 살펴본 바와 같이 삶과 내세뿐만 아니라 지
상과 하늘을 아우르는 완전한 세계관을 안겨주었다. 성서를 읽거
나, 교회에 참석하거나, 성상 앞에서 기도하거나, 순교자와 성인의
사원을 방문하거나 함으로써 정교회 그리스도교인들은 집단적인
정체감과 동일한 목표를 나누는 공동체에 참여했다.

이러한 그리스도교적 정체성이 외부나 내부의 세력들로부터
위협을 받는다는 느낌은 크건 작건 매시대마다 비잔틴 사람들에게
일어났다. 이들은 자신들의 신앙과 삶의 방식이 적대적인 이데올로
기적 체제들로부터 위협을 받는다고 생각했다. 이러한 적대 세력들
과 싸우는 첫째 단계는 그들이 믿는 것을 교리형식으로 표현하는
것이었다. 이 교리들은 처음에는 일반 공의회에서 나왔고 후에는
정교회의 《시노디콘》 같은 문서에 담겨 선포되었다. 둘째 단계는
제국 안팎에서 자신들의 교리로부터 이탈한 자들을 응징하는 것이
었다.

불행한 일이지만 놀랍게도 많은 시기에 유대인들은 가장 비난
을 받은 집단이었다. 비잔틴 그리스도교들이 장기적으로 이런 편견
을 가졌던 이유는 많을 것이다. 유대인들은 일찍이 2세기부터 그리
스도교의 사상적인 적이라는 취급을 받았다. 초대 교회의 그리스도
교인들 중 다수는 유대교에서 개종한 자들로서 예전의 형제들로부
터 거리를 두고자 했다. 그들이 보기에 이 형제들은 그리스도가 선
포한 새로운 복음을 거부한 자들이었다. 한편 유대인 공동체들은
대부분 동로마제국의 주요 도시에 존속했으며 상당한 수준의 자치
를 누렸다. 이런 사실은 그들이 비잔틴 사회의 한복판에 있는 '이방
인(outsiders)' 이었음을 의미한다. 7세기 및 8세기 초 제국이 군사
적으로 그리고 경제적으로 압박을 받았던 때에는 특히 유대인들은

희생양이 되어 온갖 박해를 받았다. 비잔틴의 문헌과 그림들은 유대인들이 상징적으로 모든 이데올로기의 적으로 낙인 찍혔음을 확실하게 보여준다. 그리하여 아리우스파 또는 성상파괴자 등과 같은 이단들은 통상 '유대인들'이라는 비난을 받았다. 설교와 찬송가 중에서 특히 수난일과 부활절 이전에 행하는 예배와 관련된 것에는 그리스도를 십자가형에 처한 자는 유대인이라고 비난하는 내용이 들어 있다.

　　모든 사회에서 집단적인 정체성을 형성하는 요소는 첫째, 자신들이 누구인가라는 사회 구성원들의 느낌에 있고, 둘째, 자신들이 누군가가 아니라는 느낌에 있다. 자주 발생하는 정치적, 군사적 사태 때문에 아마도 비잔틴 사람들은 자신들을 한 집단으로 동일시할 필요가 더욱 컸을 것이다. 이 장에서 보았듯이 이 정체성의 바탕은 무엇보다도 우선적으로 정통 그리스도교였다. 이 종교는 합의된 교리들과 전례의식뿐만 아니라 우주의 생성, 역사의 목적, 이 세상에 가까이 있는 신의 능력 등에 관한 사상도 간직했다. 정체성이 분명한 그룹의 일원이라는 소속감은 세계관을 형성하는 데 큰 몫을 했다. 이것이 불행하게도 제국 내에 사는 종교적 소수파들을 압박하는 결과를 초래했지만 자주 멸망의 위기에 놓였던 비잔틴 사회에 자신감을 심어주기도 했다.

"유대인들을 비난함으로써 그리스도교인들의 입장을 강화하는 것은 확실히 효력이 있었다. 수세기에 걸쳐 그리스도교인들의 자기규정의 과정에는 항상 그리스도교를 유대교와 구별하는 일이 따랐다. 그리스도교인들은 때로 그들의 적을 유대인과 똑같다며 비난했다."
캐슬린 코리건, 《9세기 비잔틴 시편의 시각적 논박》, 1992.

† 신앙의 표현으로서의 예술

비잔틴 교회의 중요한 유산은 예술이다. 상당량의 예술품들이 아직도 옛 제국의 영토, 특히 터키, 그리스, 근동, 구 유고슬라비아 등지에 남아 있다. 서부 유럽인들은 자주 이 지역들을 방문하여 벽화, 모자이크, 교회 건물 등을 보고 감명을 받는다. 매우 값진 비잔틴 예술품들이 서부유럽의 박물관, 도서관, 보물창고에 많이 소장되어 있을 것이다. 이들 중에는 십자군들이 1204년 콘스탄티노플을 약탈한 뒤에 훔쳐온 것들도 있다. 다른 것들은 후대에 동방을 여행한 유럽인들이 구입하여 들여왔다. 이 장에서는 두 가지 이유에서 비잔틴의 예술과 건축의 역사를 탐구해 보겠다. 첫째, 예술과 건축을 일궈낸 전통은 비잔틴 정신성을 표현하는 중요한 요소들이다. 둘째, 여행자들과 학자들이 사라진 비잔틴 문명을 체험하는 데에 있

전형적인 중기 비잔틴의 '정방형 기초 위의 십자가 교회'의 외부. 11세기 그리스 중부의 호시오스 루카스의 수도원 교회.

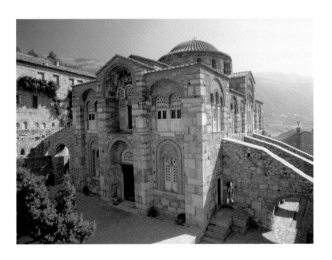

어서 이것만큼 좋은 통로가 없다.

초기 그리스도교 예술

비잔틴 예술의 출발점을 정하는 일은 비잔틴 제국이 시작된 날짜를
정하는 일만큼이나 어렵다. 4세기 초의 비잔틴 예술은 아직 요람기
에 머물러 있었다. 당시 콘스탄티누스 황제는 콘스탄티노플을 제국
의 수도로 건설하는 중이었다. 학자들은 초대 교회의 초기 2세기
동안 과연 우상숭배라는 이유로 모든 종류의 재현예술이
금지되었는지에 대해 아직까지 논쟁을 벌인다. 하지만
이 시기에 매우 극소수의 화상(畵像)들만 제작된 것은
분명하다. 최초로 장식을 갖추었던 교회 건물은 건립
연대가 256년 이전으로 거슬러 올라가며 오늘날의
시리아에 있는 두라 유로포스 지방의 한 세례당이다.
이곳에는 아담과 이브, 그리스도, 선한 목자, 부활 직
후 예수의 무덤을 방문하는 세 여인 등을 그린 그림들
이 남아 있다. 이 유적은 중요한 그리스도교 교훈들
을 상징하는 성서상의 장면들을 신중하게 가려서
묘사했던 전통이 이미 3세기 중반에 존재했음을 시
사한다. 더욱 놀라운 것은 같은 유적지에 있는 유대교회당
에도 구약성서의 이야기들을 그린 벽화들이 남아 있다는 사실이다.
이 시기에 이 지역에 살던 유대교인들과 그리스도교인들은 모두 우
상을 금하는 하느님의 명령(출애굽기 20:4)을 문자적으로만 해석하
지 않았음이 분명하다.

3세기 말 내지 4세기 초의
사분황제 조각상(반암),
베네치아의 산 마르코 성당.

　　초기 그리스도교 예술의 또 다른 중요한 예는 카타콤에서 찾을
수 있다. 카타콤은 로마의 성벽 밖에 있는 매장지로 초대 교회 시절
에 그리스도교인들과 이교도들이 함께 사용했다. 그리스도교도들
이 카타콤을 사용했던 시기는 3세기에서 5세기 사이로 추정된다.

지하의 방들을 장식하는 벽화들의 가장 놀라운 점은 그리스도교 신
앙의 단순하지만 심오한 메시지(구원과 부활의 가르침)를 놀랍고
상징적인 기법으로 전달하는 능력에 있다. 카타콤 벽화에 묘사된
성서의 장면으로는 이삭을 제물로 바치는 아브라함, 홍해를 건너는
모세, 불가마 속의 세 남자, 나사로의 소생 등이 있다. 이러한 장면
들은 모두 당시에 그리스도교의 주요 교리인 부활의 상징이 되었
다. 로마의 카타콤은 당시의 그리스도교인들이 그리스도교의 진리
를 단순하지만 효과적인 회화적 이미지를 사용하여 전달하는 능력
을 구비했음을 보여준다. 이 이미지들은 구약성서와 신약성서에 나
오는 사건들을 서술적으로 해석하지 않고 신학적으로 해석하여 표
현했다.

 3세기 및 4세기의 후기 로마시대에 고전적 사실주의를 멀리하
고 추상주의로 향하는 풍조가 일었다. 이런 현상은 그리스도교 예

천사들에 둘러싸인 채 천체
위에 앉은 그리스도. 6세기
라벤나 산 비탈레 성당의 앱스
부분에 있는 모자이크.

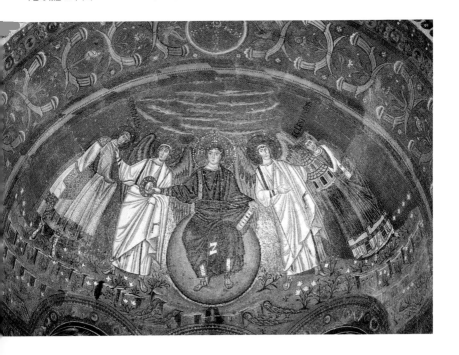

술의 발흥과도 관련이 있지만 더불어 미적 가치의 일반적인 변화를
반영하는 것이기도 하다. 학자들은 예술가들이 의도적으로 추상적
양식을 자주 사용하며 그것이 꼭 예술적 기법의 퇴보를 뜻하지는
않는다고 생각했다. 3세기 말에 로마를 다스렸던 사분황제(四分皇
帝, 제국의 영토를 넷으로 나누어 다스린 4명의 황제―옮긴이)를 새
긴 반암(班岩) 조각상이 베네치아의 산 마르코 성당 바깥에 서 있
다. 이와 같은 조각상은 순전히 사실적인 모습을 희생하는 대가로
심오하고 상징적인 메시지를 전달한다. 이 조각상의 추상적이고 원
시적이기까지 한 양식은 이들 4명의 통치자들의 특색인 강건함, 통
일, 군사력을 잘 보여준다.

　콘스탄티누스가 로마제국 내에서 그리스도교를 장려한 결과
교회는 공식적인 예배의 장소를 마련하고 장식할 수 있게 되었다.
곧바로 교회를 치장하는 일이 시작되었으며 성서상의 장면들과 성

6세기 라벤나의 산 비탈레
성당 모자이크(왼쪽 그림) 중
그리스도 머리의 세부.

스러운 인물들을 묘사하는 다양한 방법들이 발전했
다. 일찍이 5세기에 들어와 과거의 그리스도교적 사
건이나 인물들을 기념하는 교회들을 장식하는 데에
확연히 다른 두 가지 시스템이 사용되었다. 첫 번째
는 앞서 로마의 카타콤과 관련하여 말한 바 있는 신
학적 교리를 상징적으로 묘사하는 방법이었다. 이
러한 흐름을 나타내는 좋은 예는 둥근 천체 위에 앉
은 그리스도와 주위를 둘러싼 천사들의 그림으로 6
세기 라벤나의 산 비탈레 성당의 앱스(apse, 교회의
동쪽 끝에 있는 반원형 또는 다각형 공간―옮긴이)에
그려져 있다. 이 모자이크 그림은 만물의 지배자인 그리스도가 인
간을 구원하기 위하여 왔다는 메시지를 뚜렷하게 전달한다.

　두 번째 양식은 앞의 것과 같이 일찍이 개발된 것으로 보이며
좀더 서술적이고 자세한 장면들로 장식하는 방법이다. 이것이 노리

는 바는 성서 이야기를 그림을 통하여 들려주려는 데에 있다. 로마의 산타 마리아 마조레의 교회가 이런 식으로 장식을 했다. 이곳에는 구약성서와 신약성서의 세부 장면들이 그려져 있다. 교회가 종교적 이미지의 교육적 가치를 깨달았으며 그것을 바로 교회 장식의 가장 중요한 목표로 삼았다는 사실을 우리는 알고 있다. 초기의 여러 교부들은 종교적 이미지의 교육적 가치를 높이 평가했으며 그러한 이미지들이 문맹이거나 책들을 접하기 어려운 그리스도교 신자들에게 유용하다고 생각했다.

　5세기와 6세기에 제국 전역에서 교회의 벽과 천장을 모자이크로 장식하는 유행이 널리 번졌다. 예술적 기법이 발전함에 따라 좀 더 비싸고 깨지기 쉬운 물질들을 사용하여 테세라(tessera, 모자이크 세공용 네모난 조각. 유리, 대리석 등을 잘라 만들기도 함―옮긴이)를 만들었다. 모자이크 벽화를 그릴 때 어두운 부분은 보통 테라코타(terracotta, 이탈리아의 유약을 바르지 않은 붉은 색 질그릇―옮긴이) 조각을 썼다. 그러나 이제 반투명 유리나 준보석 같은 값비싼 재료의 테세라를 사용했다. 반투명 유리의 층 사이에 금과 은의 박막 등 값비싼 재료들을 끼워 넣음으로써 금 테세라와 은 테세라도 탄생되었다. 테세라는 여러 크기로 잘라 가장 작고 보기 좋은 것을 골라서 사람 얼굴과 중요한 세부의 묘사에 사용했다. 교회 건물의 높은 곳에 모자이크 이미지들을 그려 넣어야 했기 때문에 예술가들은 원근법과 명암의 문제를 조심스럽게 고려했다. 벽화는 밑에서 볼 때 사실적인 느낌을 나타내도록 설계했다. 그렇다 보니 벽화 속의 인물들의 모습이 축소되곤 했다. 6세기의 가장 훌륭한 비잔틴 모자이크 그림들은 성상파괴운동에 영향을 받지 않았던 지역에 아직 남아 있다. 시나이에는 성 카테리나 수도원의 본당 앱스에 그리스도 변용을 아름답게 묘사하는 그림이 그려져 있으며, 라벤나 지역에는 5세기 및 6세기에 이 지역을 다스렸던 유스티니아누스를 비

> "성소에 한 개의 십자가만 두어라 …… 성스러운 교회의 양쪽을 훌륭한 화가가 구약성서와 신약성서의 내용대로 그린 그림으로 채워라. 그리하면 성서를 읽지 못하는 문맹자들이 그림을 보고 진정으로 참 하느님을 섬긴 사람들의 용감한 행동을 명심하고 그 공덕을 본받으려고 분발할 것이다."
> 시나이의 성 네일로스(430년경에 죽음)

롯한 여러 군주들이 건립한 많은 교회들이 있다. 이는 호화로운 형태의 기념비적인 장식을 보여주는 좋은 예이다.

휴대용 성상

5세기와 8세기 사이 로마제국의 동반부에서는 공적인 예배와 사적인 예배를 거행할 때 또 다른 형태의 재현예술을 사용하는 관행이 점차 유행했다. 이것은 성상을 말하며 통상적으로 나무판에 그려서 만들었으나 상아나 에나멜 등으로도 만들 수 있었다. 그려진 성상 가운데 가장 오래된 것들도 제작연대가 6세기나 7세기 이전으로 올라가지 않는다. 오늘날까지 보존된 가장 많은 성상들을 소장하고 있는 곳은 지금의 이집트에 속하는 시나이 사막의 성 카테리나 수도원으로 27개의 성상들을 보존하고 있다.

이 중에서 제작 연대가 6세기나 7세기 초반으로 추정되는 가장 유명한 것은 아기 그리스도를 무릎에 안은 신의 어머니를 묘사한 성상이다. 성모의 좌우에는 성 게오르게와 성 테오도로스가 서 있다. 그들 뒤에는 두 천사들이 몸을 반쯤 비틀어 하늘을 바라보며 서 있다. 학자들은 이 성상에 확실하게 나타나는 색다른 예술양식에 주목했으며 그 속에 예술가들의 뚜렷한 의도가 들어 있다고 생각했다. 강인한 인간의 모습을 띠고 있는 성모의 시선은 관람자들의 시선을 약간 비켜나 있어 마치 자신이 신성과 연관되어 있음을 전하려는 듯하다. 인상주의 양식으로 그려진 두 천사들은 '육신이 없는' 존재답게 천상의 속성을 드러내 보인다. 한편 군인 성인들은 시선을 고정하고 관람자를 정면으로 뚫어져라 바라본다. 왜냐하면 이들은 하늘나라와 인간세계 사이를 잇는 가장 직접적인 연결점이기 때문이다. 엄숙하게 정면을 주시하는 자세와 추상적인 양식 등은 이들 성인들이 속세로부터 영적으로 격리되어 있다는 느낌을 전하기 위한 기법이다.

성상파괴운동 종료 후의 예술: '마케도니아 르네상스'

비잔틴 예술은 성상파괴운동 기간이 끝난 후 부흥했다. 그 동안 성
상들은 1세기 남짓 사용과 제작이 억제되었다. 사람들은 다시 교회
를 모자이크와 벽화로 장식했다. 성상들을 제작하고 필사본에는 채
색장식과 여타 장식을 사용한 삽화를 그려 넣었다. 이 시기에 성서
의 어떤 주제들을 묘사하는 표준적인 방법들, 이른바 도상(圖像)이
생겨나 체계화되고 채택되기 시작했다. 동시에 독창적이고 창조적
인 예술기법들이 온갖 표현매체들 속에 사용되었다. 여기에서는 이
가운데 두 가지에 대해서만 한정하여 논의할 것이다. 하나는 필사
본 삽화이고, 다른 하나는 사건이나 인물 등을 기념하기 위하여 특
히 모자이크를 사용하는 벽의 장식이다.

 9세기 초가 지난 뒤부터 필사본의 생산이 눈에 띄게 늘었다. 이
시기에 이른바 소문자체라고 알려진 새로운 필기체가 발명되었다.
성상파괴운동이 실패하고 비잔틴의 수도원의 중요성이 부상한 것
도 필사본 증가를 부채질했다. 남아있는 대부분의 그리스 필사본들
에는 채색장식이 들어 있지 않지만 부유한 후원자들이나 황제들이
의뢰한 필사본들은 금박(金箔)으로 장식한 그림들로 아름답게 꾸며
졌다. 도해가 들어 있는 필사본 중에서 가장 많은 것은 복음서와 성
서 문구들의 모음인 성구집이다. 이 필사본들에는 그리스도의 생애
의 장면들뿐만 아니라 책을 쓰는 복음서 저자들의 모습을 전면에
그린 그림들이 들어 있다. 그 밖에 도해를 많이 실었던 전례서는 예
배식용 《시편 Psalter》으로 여기에는 다윗이 지었다는 150편의 시
들이 들어 있다. 도해를 실은 최초의 《시편》의 제작연대는 9세기이
다. 시편 각 장의 도해는 필사본의 가장자리에 그려 넣었다. 재미있
게도 이러한 그림들은 시의 내용뿐만 아니라 성상파괴운동 같은 동
시대의 사건들도 묘사한다.

 9세기 및 10세기의 필사본들에 들어 있는 도해들은 그리스와

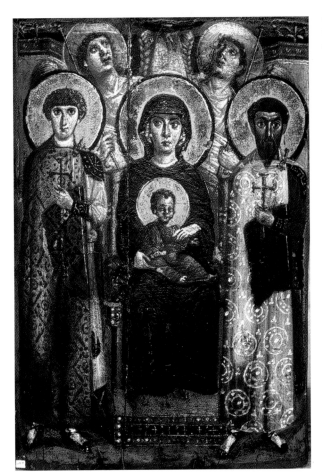

6세기의 신의 어머니 성모 마리아의 성상, 두 성인들이 좌우에 서 있다. 시나이의 성 카테리나 수도원.

고대 로마풍의 고전 양식으로의 회귀를 시사한다. 인물들에게 입체 감을 준다거나, 몇 겹으로 포개어진 주름을 묘사한다거나, 원근법 을 사용한다거나, 인물들을 이교도 모습으로 표현하는 것 등은 문 예부흥의 산물 같은 효과를 낸다. 여기서 '문예부흥'이란 용어는 다소 혼란을 줄 여지가 있다. 왜냐하면 비잔틴에는 언제나 이교도 적 요소가 깃들여 있어서 다시 부흥할 것이 사실상 없었기 때문이 다. 고전풍의 화상들과 문학적 문헌들을 비잔틴 문화의 특정한 분

시를 짓는 다윗, 《파리스 시편
Paris Psalter》, 950년경.

파라고 보는 것이 더 타당하다. 비잔틴 역사에서 문화는 언제나 중요한 역할을 했다. 비잔틴 사람들은 거리낌 없이 그리스도교 메시지를 이교도적인 수사법과 예술적 기법을 사용하여 표현했다. 이교도적인 기법들의 배경을 아는 독자나 관람자들에게 있어 그러한 기법의 사용은 예술품의 진가를 보여주는 증표이기도 했다.

중기 비잔틴 시기의 교회 장식

하기아 소피아 성당은 유스티니아누스의 치세(527–565) 초기에 설계되어 건축되었으며 이후 비잔틴 제국의 모든 교회 건축물의 이상적 모델이 되었다. 하기아 소피아 성당은 둥근 지붕이 달린 대형성당으로 방형 기초 위에 건립되었다. 교회 내부의 중앙에 넓은 공간은 보는 이의 시선을 일련의 아치를 따라 꼭대기 큰 돔까지 끌어올린다. 8세기의 총대주교 게르마노스는 교회를 '지상 위에 세운 하늘나라'라고 기술한 적이 있다. 그는 아마도 '대성당'의 웅장한 내부를 마음에 두고서 그렇게 적었을 것이다. 성상파괴운동이 끝난 뒤 비잔틴 제국 내에서 건립되는 성당들은 '정방형 기초 위의 십자가'라고 알려진 건축양식을 따라 설계되었다. 이 성당들은 소피아 성당처럼 중앙 집중식 구조를 가졌다. 꼭대기의 돔을 떠받치는 일련의 펜던티브(pendentive, 돔과 지주 사이의 아치형 부분–옮긴이)와 원형천장들이 정방형 기초를 향해 밑으로 뻗어 내려온다. 후기 비잔틴 교회 건물들은 하기아 소피아 성당에 비해 규모가 꽤 작아지는 경향이 있다. 작은 규모 때문에 이 건물들은 서유럽의 거대한 성당들보다 훨씬 더 친밀하고 아늑한 분위기를 띤다.

　　중기 비잔틴 교회의 장식은 건축구조에 독특하게 어울렸다. 벽화와 모자이크 그림은 우주의 위계구조를 가르쳤다. 돔의 맨 위에

는 만물의 지배자인 그리스도가 재판관 겸 구세주의 모습으로 나타
난다.

　　신비에 싸인 성육신을 상징하는 성모 마리아와 아기 예수의 상
은 통상 앱스에 그려진다. 이 장식이 묘사하는 그리스도의 성육신
은 정통 그리스도교의 중심적 가르침이다. 돔을 둘러싸는 상부 벽
과 스퀸치(squinch, 4각탑 위에 얹은 8각탑을 떠받치는 탑 안쪽의
받침대―옮긴이)에는 그리스도의 생애 중에 일어난 사건들을 그려
놓았다. 장면의 선정은 보통 해당 교회의 중요한 축일들을 기준으
로 삼는다. 수태고지, 성탄, 현성용(顯聖容), 종려주일과 부활절 등
은 항상 포함되었으나 장면의 선정과 배열에 있어서는 조정할 여지
를 두었다. 하부 벽에는 성인, 순교자, 그 밖에 다른 주요 인물들의
초상이 나타난다. 축일을 묘사하는 장면들처럼 성인의 선정은 개별
교회에 따라 천차만별이다. 교회의 장식은 기부자의 희망사항과 요
구사항을 크게 반영했다. 교회의 건물은 후원자, 건축가, 화가, 모
자이크 장인 등 교회 건물의 구조와 장식을 설계하고 시공하는 사
람들의 생각이 함께 결합되어 나름대로 독특한 성격을 띠었다.

후기 비잔틴 예술

비잔틴 제국은 1453년 끝내 멸망할 때까지 부침 속에서 많은 변천
을 겪었음에도 불구하고 역사의 후기에 예술과 건축은 번성했다.
비잔틴 사람들은 상당히 다양한 예술적 표현수단을 통해 종교적 주
제들을 이야기했다. 그것은 벽화, 모자이크, 성상뿐만 아니라 필사
본, 상아, 에나멜, 실크 태피스트리, 금속공예 등도 포함했다. 불행
하게도 이 장에서 그것들을 전부 자세히 다루기에는 지면이 모자란
다. 그래서 후기 비잔틴 예술의 몇몇 경향과 이슈들에 대하여 매우
개괄적으로 논하도록 하겠다.

　　다시 벽화와 성상으로 돌아가서, 11세기와 12세기에 좀더 새롭

고 사실적인 양식이 때때로 적용된 것은 매우 주목할 만하다. 이런
현상은 이전의 추상적인 양식과 큰 대조를 이룬다. 상이한 예술적
양식을 선택하는 데에는 나름대로 이유가 있다. 추상적으로 표현된
예술품은 종교예술에 어울리는 세상과의 격리감과 평안함 등의 느
낌을 준다. 이에 반해 후기의 성상 중 일부에서 보이는 사실적인 양
식은 표현된 대상인물의 행동이나 감정을 서술적으로 전달한다.

　　이런 경향은 12세기의 뛰어난 수태고지 성상에서 확실히 볼 수
있다. 이 성상은 시나이의 성 카테리나 수도원에 소장되어 있지만
콘스탄티노플에서 제작된 것으로 보인다. 신의 어머니에게 다가가

만물의 지배자 그리스도의 상.
아테네 근처의 다프니에 있는
12세기 수도원 교회 건물의
둥근 천장.

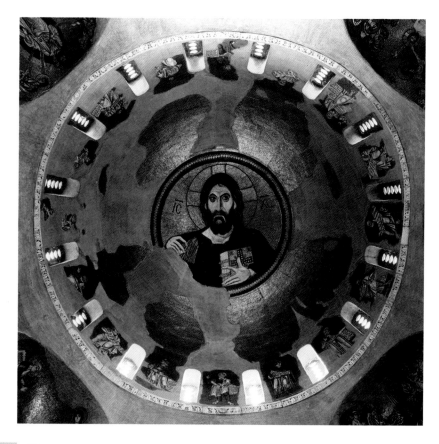

는 가브리엘 대천사의 굽이치는 옷 주름과 몸을 반쯤 튼 그의 자세
는 막중한 사명의 성공적인 수행에 대한 불안감을 표현한다. 이런
발상은 수태고지의 축일을 기념하는 여러 설교에도 나타난다. 야고
보의 원복음서에 들어 있는 설명에 따라 동정녀 마리아는 자주색
실을 잣는 겸손한 젊은 여자로 묘사된다.

이 밖에 이 시기의 예술품 중에서 사실주의와 솔직한 감정표현
을 보여주는 유명한 작품으로 오늘날 마케도니아의 스코프예 근처
의 네레치에 있는 성 판텔레이몬 수도원의 벽화를 들 수 있다. 명문
에 따른 이 수도원의 건립연대는 1164년이다. 수도원의 중앙에 자
리 잡은 교회는 수난절을 포함하는 약 20개 장면을
묘사한 다수의 벽화들을 소장하고 있다. 건립자는
비잔틴 사람인 알렉시오스 콤네노스로 요한 2세 황
제의 조카였으며 그는 이 지역에 사유지를 소유했던
듯하다. 그가 비잔틴 예술가들을 고용하여 이 수도
원의 본당교회를 장식한 것은 분명하다. 고도의 기
술을 갖춘 이 장인들은 그리스도의 수난이야기를 표
현하는 데 확실하고 섬세한 솜씨를 발휘했다. 비탄
의 장면에서 죽은 그리스도를 끌어안고 뺨을 비비는
신의 어머니의 슬픔이 놀랍도록 사실적으로 표현되
어 있다(180쪽의 그림 참조). 많은 학자들은 12세기
의 이와 같은 불후의 작품을 13세기 조토와 다른 화
가들이 그린 벽화의 선구자적 모델로 본다.

12세기 말의 수태고지 성상,
시나이 성 카테리나 수도원.

1261년 콘스탄티노플의 수복과 1453년 제국의 멸망 사이에 문
학과 예술을 통해서 문화가 꽃을 피웠다. 많은 성상이 양산되었는
데, 이는 신성한 능력의 휴대용 상징물에 대한 정교회 그리스도교
인들의 지속적인 헌신을 나타낸다. 미세한 테세라로 만든 정교한
모자이크 성상들은 이 시기의 혁신적인 기술을 보여준다. 굳건한

도상전통에 따라 그린 그림과 금박 등으로 장식된 도해 필사본들도 다수 남아 있다. 모자이크 또는 프레스코 벽화로 꾸며진 교회와 수도원을 콘스탄티노플에만 아니라 당시까지 비잔틴 지배를 받던 변방의·속주에도 건립했다.

부유한 후원자들은 때때로 종교 건물들을 복구하거나 건립하는 일을 맡았다. 제국의 최후의 시기에 콘스탄티노플에는 이런 사람들이 많이 있었다. 미카엘 글라바스라는 제국의 고위직 관리는 테오토코스 팜마카리스토스 수도원을 개수했다. 이 건물은 오늘날 페티에 카미라는 이름을 지니고 이스탄불의 모스크로 사용되고 있다. 짐작컨대 1290년대에 글라바스는 작은 예배당을 건립했다. 그 예배당의 중앙 상부에는 만물의 지배자 그리스도의 모자이크 상이

● 탄생장면, 호시오스 루카스 수도원 교회

중기 비잔틴 미술의 축제일 장면이 묘사하는 내용과 의미를 이해하기 위해서는 전형적인 예를 분석하는 것이 도움이 된다. 그리스 중부의 호시오스 루카스에 있는 10세기 말의 수도원 교회에는 그리스도가 탄생하는 장면을 묘사한 모자이크 그림이 있다. 이것을 잘 뜯어보면 비잔틴 전례예술에 관한 몇 개의 요점을 알 수 있다. 첫째, 화가가 이 장면을 구성한 구도(構圖)에 주의를 기울일 필요가 있다. 성모 마리아는 동굴 속에서 아기 그리스도 옆에 앉아 있다. 그녀의 오른쪽에는 그리스도를 찬양하는 목자들이 있으며 왼쪽에는 세 명의 동방박사가 자리 잡고 있다. 천사들은 위에서 이 광경을 내려다본다. 요셉은 불안한 듯 한가운데에 있는 마리아와 그리스도로부터 멀리 떨어져 있다. 구유 바로 오른쪽에서 마치 별도의 장면인 듯 두 명의 산파가 아기를 목욕시킨다. 이 장면을 보는 순간 이것이 단순히 성서 이야기를 나타내는 그림이 아니라는 것을 알게 된다. 그림의 모든 요소들마다 상징적인 의미를 지녔고 복음서와 더불어 다수의 문헌들로부터 그 요소들을 끌어내었다. 예를 들어 황소와 나귀는 언제나 탄생장면에 등장하는데, 동물의 세계뿐만 아니라 그리스도의 가르침을 최초로 받아들인 천박한 계급을 나타낸다. 황소와 나귀의 존재는 이사야의 예언이 이루어지는 것을 나타내기도 한다. "소도 제 임자를 알고 나귀도 주인이 만들어 준 구유를 아는데 이스라엘은 아무 것도 알지 못하고 내 백성은 철없이 구는구나"(이사야 1:3). 산파가 아기를 목욕시키는 이야기는 야고보의 원복음서라는 성서외경에서 따왔다. 이 장면은 그리스도의 인성과 그가 아기로서 실제로 탄생했음을 말하는 것이다. 이 그림의 다른 측면들은 구약성서의 예언이나 앞서와 같은 신학적인 고려에서 착상을 얻었다. 그러나 무엇보다도 이미지들을 사려 깊게 구성하고 사건들의 상징적 의미에 초점을 맞추려는 작가의 의도가 분명히 드러나 있다.

그려져 있었다. 후기 비잔틴의 중요한 교회 후원자로 학자이자 정
치가였던 테오도리오스 메토키테스를 꼽을 수 있다. 그는 콘스탄티
노플 외곽에 있던 코라라고 불리는 고대의 한 수도원을 복구하는
일을 후원했다(48쪽 그림 참조). 개수(改修)란 다음의 몇 가지 공사
를 수행하는 것이다. 예전 교회를 다시 짓고, 모자이크로 둥근 천장
을 장식하며, 교회 안팎의 나르텍스(narthex, 교회의 본당 회중석
바로 앞의 넓은 홀—옮긴이)와 '파레크클레시온(parekklesion)' 이
라고 부르는 부속 예배실을 건축하는 일 등이 그것이다. 위에 든 여
러 건물들을 장식하는 모자이크와 벽화들은 오늘날까지 살아남아
그것을 만든 예술가들의 비범한 능력을 웅변해 준다. 후기 예술은
이전의 비잔틴 도상에서 느낄 수 있었던 질서와 신학적 상징주의를

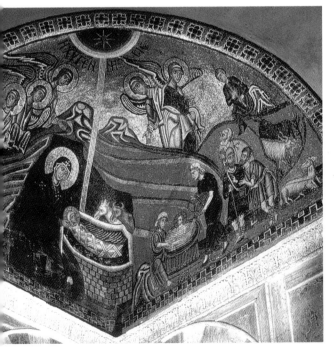

그리스도 탄생장면.
11세기 그리스 중부의 호시오스
루카스의 수도원 교회.

그대로 보존하고 거기에 인간의 신체와 감정과 움직임의 정교한 묘사를 더했다.

비잔틴 예술의 유산

비록 비잔틴 예술품들이 많이 유실되었지만 지중해 연안 지역에 상당한 분량이 남아 있다. 이 지역을 방문하는 오늘날의 여행자들은 동로마제국의 유산들이 그리스-로마의 고전 문명이 남긴 좀더 유명한 기념물 못지않게 아름답고 감동적임을 알게 된다. 그러나 서부유럽의 많은 여행자들이 정작 깨닫지 못하는 것은 비잔틴 예술과 장인들이 광범위한 영향을 미쳤다는 사실이다. 예를 들어 시칠리아의 팔레르모와 세팔루에 있는 12세기 때의 교회들은 여러 면에서 중기 비잔틴의 고전적 장식을 보여준다. 비록 1140년대에서 1180년대에 걸쳐 이 지역을 지배한 노르만 왕들의 의뢰가 있었다고 하지만 이 교회들을 건축하고 장식한 사람들은 비잔틴 장인들이었다. 돔에 있는 만물의 지배자 그리스도의 모습부터 회중석에 있는 성서의 장면들과 인물들에 이르기까지 교회의 모자이크의 양식과 배치는 그것이 풍기는 영감으로 보아 거의 전적으로 비잔틴의 것이다.

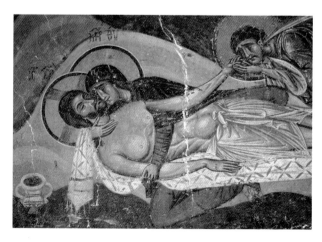

그리스도의 죽음을 비탄하는 장면의 벽화. 마케도니아 스코프예 근처의 네레치에 있는 성 판텔레이몬 수도원 교회의 북벽.

동시에 서방의 후원자들의 욕구와 관점을 반영한다는 점에서 비잔틴과 차이를 보인다. 예를 들어 팔레르모의 카펠라 팔라티나 수도원에는 두 번째 판토크라토(만물의 지배자) 상이 앱스에 자리 잡고 있으며 그 밑에는 성모가 앉아 있는 모습으로 그려져 있다. 이런 배열은 원래의 비잔틴 도상에서는 찾아보기 어려운 것이다. 장면들의 선정과 중앙 회중석을 두르는 벽 위에 배열하는 방법 등에서 비잔틴과 차이가 난다.

베네치아는 8세기에 북부 이탈리아가 롬바르드족에게 함락된 뒤에도 비잔틴 제국과 긴밀한 유대관계를 유지했던 도시이다. 이 도시의 산 마르코 대성당은 11세기 후반에 다시 건축되었으며 비잔틴의 건축가와 모자이크 장인들의 영향을 듬뿍 받았다. 아마도 그들이 직접 시공했을 것이다. 산 마르코 성당의 설계는 안타깝게도 현재는 남아 있지 않은 콘스탄티노플의 유명한 성 사도(使徒) 교회에 기초했다. 이 교회의 모자이크는 근처에 있는 토르셀로 섬에 있는 11세기의 작은 교회의 모자이크들과 비슷하며 양식상 완전히 비잔틴의 것이다.

비잔틴의 예술과 건축이 미친 영향은 비잔틴 제국의 지배를 받았던 지역뿐만 아니라 북쪽, 동쪽, 서쪽에 있는 이웃 나라들에도 뚜렷하게 남아 있다. 마케도니아, 세르비아, 불가리아, 루마니아, 러시아, 우크라이나 등지의 교회들 중 상당수가 비잔틴 건축가와 예술가들의 기술 덕을 많이 입었을 것이다. 나머지 교회들은 비잔틴 기술자로부터 가르침을 전수받은 현지의 건축가들이 지었다. 비잔틴의 영향은 또한 아르메니아와 그루지야 같은 동부 지역에서, 그리고 이 지역이 콘스탄티노플의 지배를 더 이상 받지 않게 된 이후에조차 지속되었다. 문화적, 종교적 영향을 받은 곳은 교회 건축 및 장식 등의 오랜 전통도 함께 받았다. 콘스탄티노플의 정치적 영향력이 시든 뒤에도 이 나라들은 비잔틴의 예술을 포기하지 않았다.

다음 사진: 1600년경에 비잔틴 양식으로 장식된 수도원 교회. 루마니아의 수케비타.

유산

비잔틴의 수도 콘스탄티노플은 1453년 5월 29일 마침내 오스만 투르크인들에게 함락되었다. 최후의 공격이 있기 전날 밤 그리스인들과 라틴인들을 포함한 그리스도교도 시민들은 하기아 소피아 성당에 모여 마지막 예배를 보았다. 콘스탄티노플에 대한 공격은 여명에 시작되었다. 결국 투르크족 병사들은 성벽을 허물고 수도로 밀려들어 왔다. 비잔틴 황제 콘스탄티누스 11세는 전투 중에 죽었고 그의 시신은 어디에서도 찾을 수 없었다. 3일 밤과 낮에 걸쳐 술탄 메메드 2세는 병사들에게 도시의 약탈을 허용했다. 이 기간 동안 성상, 필사본, 교회 보물 등을 포함한 정통 그리스도교의 값진 예술품들이 파괴되었다. 메메드 2세는 승리의 환호 속에 정복한 콘스탄티노플로 입성했으며 그곳을 오스만 제국의 수도로 삼았다.

이 비극적인 사건들이 비잔틴 제국의 종말을 의미했을까? 의심할 바 없이 콘스탄티노플의 함락은 동로마제국의 정치적, 군사적 지배의 종말이었다. 마지막까지 남아 있던 그리스의 영토들도 이어서 곧 적에게 넘어갔다. 오스만족들은 에게 해의 섬들을 탈취했고 남부 그리스의 비잔틴령 모레아(Morea, 펠로폰네소스 반도)도 1460년에 함락되었다. 끝으로 비잔틴의 대(大) 콤네노이 왕조가 다스렸던 흑해 북부 연안의 트레비존드 제국도 1461년에 투르크족에게 넘어갔다. 이리하여 1,000년 넘게 사방에서 위협하는 적들의 침입을 막아왔던 비잔틴 제국은 종말을 맞았다.

그러나 정교회 신자들과 교회는 1453년 후에도 존속했다. 콘스

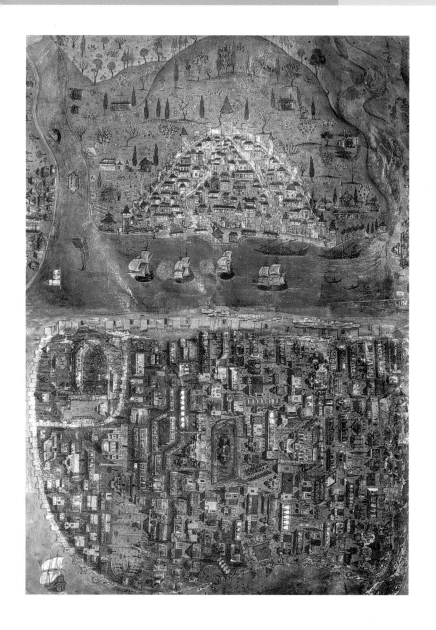

탄티노플의 투르크 술탄들은 그리스 신민들의 그리스도교 신앙에 대하여 통치 기간 내내 관대하게 대했다. 이슬람인들의 초기 전통

오스만 투르크의 지배를 받던 16세기 콘스탄티노플.

에 따라서 그들은 그리스도교인들을 자신들과 유대교인들과 함께
공통적인 구약성서의 유산을 공유하는 '경전의 사람들'이라고 생
각했다. 그들은 또한 예수 그리스도를 예언자로 존경했다. 그러나
예수가 메시아 겸 하느님의 아들과 같은 지위를 갖는다는 정통 그
리스도교인들의 믿음은 공유할 수 없었다. 콘스탄티노플 함락 후
메메드 2세는 학자풍의 그리스 수도사 겐나디오스를 콘스탄티노플
의 총대주교로 임명했다. 겐나디오스는 로마 교회의 완고한 반대자
였으며 1438년에서 1439년에 걸쳐 열렸던 페라라/피렌체 종교회의
의 합의사항들을 뒤엎었다. 그리스어를 사용하는 정통 교회는 그
이후 서부유럽의 교회들로부터 떨어져 독자적인 노선을 취했으며
콘스탄티노플 일반 총대주교의 지도를 받았다. 투르크인들은 피지
배자인 그리스도교인들에게 '밀레(millet)' 제도에 따라서 상당한
정도로 자치를 허용했다. 이슬람인들은 종교와 정치 사이에 공식적
인 구별을 두지 않았으므로 정교회 그리스도교인들은 군사를 제외
한 거의 모든 부문에서 스스로를 독립적으로 다스릴 수 있는 자유
를 허락받았다. 이 체제는 터키에서는 1923년까지 계속 유지되었
고 키프로스에서는 대주교 마카리오스 3세가 죽은 1977년까지 유
지되었다.

비잔틴 제국의 옛 영토에는 그리스어를 사용하는 그리스도교
인들이 존속했고, 9세기 이후에 그리스도교로 개종한 슬라브족 나
라들에서 정교회가 살아남았다. 세르비아, 불가리아, 러시아 같은
나라들은 후기 비잔틴 시대에 교회에 대한 자율과 자치권을 얻었
다. 예전에는 콘스탄티노플의 총대주교가 이 교회들의 주교를 임명
하고 교회의 일을 직접 지시했다. 그러나 이제 교회들은 독립해서
'자신들의' 총대주교를 갖게 되었다. 정교회 그리스도교는 이들 중
몇몇 나라가 19세기 중에 투르크인들로부터 독립함에 따라 이 나라
들의 국가적 정체감과 서로 얽히게 되었다. 하지만 이들 교회들은

그들의 뿌리와 전통이 비잔틴의 역사 위에 근거를 두고 있다는 느낌을 그대로 간직했다. 이미 앞에서 본 대로 그들의 예술, 종교문학, 수도원의 영성 등에는 모두 중세의 유산과의 끈끈한 유대관계가 드러나 있다.

독자 노선을 걷는 모든 정통 교회들은 오늘날까지 살아남았으며 1억 명의 추종자들을 두고 있다. 이 숫자는 소위 '오리엔탈' 정교회를 구성하는 비(非) 칼케돈파 그리스도교인 2천 7백만 명을 제외한 것이다. 동방정교회 그리스도교인들은 주로 콘스탄티노플과 그리스를 본거지로 삼고 있다. 이외에도 러시아, 불가리아, 루마니아, 세르비아와 같은 구 유고슬라비아, 우크라이나 일부 등을 망라하는 슬라브어를 사용하는 동부유럽의 교회들을 중심으로 신앙 활동을 한다. 정교회가 존속하는 데 있어서 가장 중요한 특징은 보수성이었다. 이것은 예전의 전례예배, 교리, 수도원의 영성 등을 보존하는 데에 크게 이바지했다. 서유럽에서 그리스도교 신앙이 급진적으로 개혁된 것과는 대조적으로, 정교회는 대부분 4세기와 5세기에 전체 교회를 위해 편집된 전례교본들을 보존하고 계속하여 사용했다. 개신교도들을 포함한 많은 그리스도교인들은 오늘날 정교회가 초기 그리스도교 전통을 보존하는 데에 기여한 공로를 인정한다.

이와 같은 분량의 책에 비잔틴의 예술, 혹은 이 사회의 신앙, 전례예배, 제도권의 교회 등을 자세하게 기술할 수는 없다. 그럼에도 불구하고 독자들이 비잔틴 정교회가 남긴 값진 유산을 널리 이해하고 이 분야에 대하여 지속적으로 독서하기를 바란다. 중세 서유럽의 경우와 같이 이 시대를 연구하는 최상의 자료들은 당대에 살았던 사람들이 남긴 자료이다. 문헌들뿐만 아니라 예술작품들도 비잔틴 그리스도교인들이 세계를 어떻게 보았나, 그들이 무엇을 믿었고 그런 믿음을 어떻게 표현했나에 대하여 많은 것을 말해 준다.

| 연대기 |

306-337 콘스탄티누스 1세(대제), 324년부터 단독 황제.

312 콘스탄티누스의 환상과 이탈리아 밀비우스 다리의 승전.

325 니케아 종교회의(1차 일반 공의회). 이 회의는 아리우스 교설을 공식적으로 부정하고 성자는 본질상 성부와 동일하다고 결의했다.

330 콘스탄티노플이 '새로운 로마'로 등장.

337 콘스탄티누스 1세의 세례와 죽음.

381 2차 일반 공의회: 콘스탄티노플 종교회의. 이 회의에서 아리우스 교설을 이단으로 다시 부정하고 성령의 신성을 확인했다. 콘스탄티노플이 로마 다음으로 중요한 교구로 선포됨.

431 3차 일반 공의회: 에페소스 종교회의. 성모 마리아에 대하여 테오토코스(신의 어머니)라는 칭호를 승인함.

450-451 4차 일반 공의회: 칼케돈 종교회의. 이 회의에서 그리스도의 '두 개의 본성'을 확인함. 일부 주교들, 특히 동부 지역의 총대주교구 출신의 주교들은 이 교리에 반대함. 이에 따라 교회 내의 큰 분열이 초래됨.

527-565 비잔틴 제국의 황제 유스티니아누스의 통치.

537 콘스탄티노플의 하기아 소피아 대성당의 헌당.

553 5차 일반 공의회가 콘스탄티노플에서 개최됨. 단성론파 교회들을 화해시키려고 노력함.

614 페르시아가 시리아, 팔레스타인, 이집트(구로마 영토)를 정복함. 성 십자가를 페르시아의 수도 크테시폰으로 가져감.

622 마호메트가 메카를 떠나 메디나로 감(이슬람인들은 이것을 히즈라라고 부름).

622-627 비잔틴의 헤라클레이오스 황제가 페르시아에 대하여 전쟁을 벌임.

626 페르시아와 아바르가 연합하여 콘스탄티노플을 포위하여 공격했으나 실패함. 비잔틴 사람들은 이 승리를 신의 어머니 성모 마리아 덕으로 신이 내려주었다고 생각했음.

626-628 비잔틴이 페르시아를 물리침.

630 성 십자가를 페르시아로부터 예루살렘으로 환호하는 가운데 회수해 옴.

634-646 이슬람인들이 시리아, 팔레스타인, 메소포타미아, 이집트 등을 정복함.

638 헤라클레이오스 황제와 세르기오 일반 총대주교가 단성론파와 칼케돈파를 화해시키기 위한 칙령 '엑테시스'를 공표함.

655 교황 마르티누스 1세와 비잔틴의 신학자 참회승 막시무스가 '단의론'(그리스도의 '단일 의지')을 반대한다는 이유로 반역의 죄를 쓰고 추방되었으며 얼마 후 둘 다 사망함.

680-681 콘스탄티노플에서 열린 6차 일반 공의회에서 단의론을 공식적으로 부정함.

717-718 이슬람인들이 콘스탄티노플을 포위함. 전 장군이었던 레오 3세가 권력을 장악함.

730 총대주교 게르마노스가 사임함. 이것은 이른바 '성상파괴운동'이라는 성상을 반대하는 정책을 황제가 시행했기 때문이었음.

741-775 성상파괴자인 콘스탄티누스 5세의 통치. 성상옹호자들에 대하여 좀더 적극적인 박해가 시작됨. 수도사들과 수도원들이 특히 박해를 받음.

754 성상파괴주의자들이 주축이 된 히에레이아(Hiereia) 종교회의에서 성상파괴운동을 공식적으로 포고함.

787 니케아에서 열린 7차 일반 공의회는 성상파괴운동을 종결시킴. 정교회의 예배에서 성상의 사용과 숭배가 허용됨.

800 교황이 샤를마뉴를 서방의 로마황제로 성 베드로 성당에서 대관함. 비잔틴 사람들은 그를 로마황제로 인정하지 않음.

811-813 불가리아, 발칸에서 비잔틴에 승리함. 니케포로스 황제가 패배하여 전사함.

815 레오 5세가 성상파괴운동을 재개함.

843 정통신앙의 승리. 성상파괴운동을 두 번째로 종결시킴. 성상들을 교회로 다시 들여옴. 정통 그리스도교의 교리들을 열거한 문서 '시노디콘'을 공식적으로 공표함.

860 루스인(바이킹족)들이 콘스탄티노플을 공격함.

863 비잔틴의 선교사 키릴로스와 메토디오스 형제가 모라비아인들을 정통 그리스도교로 개종시키는 일에 착수함. 그들은 복음서와 다른 종교서적들을 슬라브어로 번역하여 가지고 갔음.

864 혹은 865 불가리아의 칸(군주) 보리스가 세례를 받음.

900년대 초기 시메온 차르의 통치 아래 불가리아가 번창함.

922 불가리아와 평화조약을 체결.

954 혹은 955 키예프(루스) 공국의 여군주 올가가 세례를 받음.

963 이후 비잔틴이 동부 지역을 원정함. 아라비아인들로부터 영토를 수복함.

988 러시아의 군주 블라디미르가 정통 그리스도교로 개종함. 그는 러시아 전역에 새 종교를 들여옴.

990-1019 바실리우스 2세('불가리아인 학살자')가 불가리아의 위협을 물리침. 불가리아는 다시 비잔틴 제국으로 편입됨. 다뉴브 강을 새 경계로 삼음.

1015 러시아의 군주들 보리스와 글레브가 그들의 형인 스비아토폴크에게 죽음을 당함. 러시아 교회는 형의 공격에 대한 이들의 비폭력적인 대응을 높이 사서 '수난을 받은 자들'로 추앙함.

1054 교황이 지도하는 서방교회와 동방교회(콘스탄티노플, 알렉산드리아, 안티오크, 예루살렘 등의 총대주교들의 지도를 받음) 사이에 공식적으로 대분열이 일어남.

1071 중앙 아나톨리아를 셀주크 투르크인들이 지배하기 시작함. 노르만족이 남부 이탈리아로 이주함.

1081-1085 노르만족이 발칸 반도의 서부 지역 속주들을 침략함.

1095 1차 십자군 원정 시작.

1098-1099 예루살렘을 탈환함. 라틴 제후국들과 예루살렘 왕국이 팔레스타인과 시리아에 건립됨.

1146-1148 2차 십자군 원정.

1186 불가리아의 반역. 비잔틴 군대를 패배시킨 후 2차 불가리아 제국을 건립.

1187 3차 십자군 원정 종료. 아라비아인들이 살라딘의 통치 아래 예루살렘을 다시 빼앗음.

1203-1204 4차 십자군 원정. 라틴인들이 콘스탄티노플을 약탈함.

1204-1261 라틴 제국이 전 비잔틴의 영토 대부분을 지배함. 독립적인 그리스 국가들은 니케아, 에피로스, 트레비존드에 존속했음.

1261 라틴인들로부터 콘스탄티노플을 탈환함. 미카엘 8세가 황제가 되었지만 대립 황제의 지지자들로부터 반대를 받았음. 권력투쟁으로 말미암아 초래된 교회 내부의 분열은 전직 총대주교인 아르세니오스가 죽은 뒤에야 치유되었음.

1274 2차 리옹 종교회의. 동서교회의 재결합을 합의. 그러나 비잔틴 정교회 그리스도교인들은 이 합의를 반대함.

1280-1337 오스만 투르크인들이 소아시아에서 비잔틴의 영토로 남아 있던 지역을 점령.

1341 콘스탄티노플에서 열린 종교회의에서 전통주의자인 칼라브리아의 바를람 수도사가 헤시카슴주의자인 성 그레고리우스 팔라마스의 교설에 대한 이견을 검토함. 팔라마스의 교리가 지지를 받음.

1331-1355 세르비아 제국이 슈테판 두샨 황제의 통치 아래에서 절정기를 누림.

1347 흑사병이 콘스탄티노플에 번짐. 지방의 종교회의가 1341년의 종교회의 결정사항들을 재확인함.

1365 오스만 투르크인들이 아드리아노플을 점령하여 수도로 삼음.

1389 코소보 전투. 세르비아 제국의 종말과 오스만 투르크족의 발칸 반도 진출.

1393 불가리아 제국의 종말. 투르크인들이 발칸 반도 북부 지역으로 깊숙이 진출한 결과임.

1397-1402 오스만 술탄 바에지드 1세가 콘스탄티노플을 포위함. 투르크계 몽골의 지도자인 티무르가 앙카라 전투(1402)에서 투르크인들에게 승리하자 바에지드는 철수하지 않을 수 없었음.

1430 오스만 투르크가 데살로니카를 점령함.

1438-1439 비잔틴 황제 요한 8세가 참석한 페라라/피렌체 종교회의에서 투르크인들에 대항하기 위한 군사원조를 조건으로 하여 동서교회의 재결합을 다시 의결함.

1444 헝가리와 폴란드의 블라디슬라프가 지휘하는 헝가리와 서방의 십자군이 바르나 전투에서 패배함.

1451 메메드 2세가 오스만 투르크의 술탄이 됨.

1453 콘스탄티노플이 오스만 투르크의 메메드 2세에게 함락됨. 마지막 비잔틴의 황제 콘스탄티누스 11세는 전투에서 죽음. 오스만 투르크는 새로운 총대주교에 게나디오스 2세를 임명하고 그리스 정교회의 존속을 허용했음.

| 참고 문헌 |

비잔틴 제국의 신앙에 대해 더 많이 공부하기를 원한다면 그 시대에 살았던 사람들이 저술한 책을 읽어야 한다. '서구 정신의 고전(Classics of Western Spirituality)' 시리즈는 많은 동방의 저자들을 포함하고 있다.

'펭귄 고전(Penguin Classics)'과 성 블라디미르 신학 출판사(Crestwood, NY), 시토 수도회 출판사(Kalamazoo, MI), 성 십자가 정통신앙 출판사(Brookline, MA)에서 출판한 번역서들도 정통신앙 저자들과 접하게 해준다.

수도사와 평신도 독자 모두를 위한 영적인 논문을 보려면 '필로칼리아(Philokalia)'라고 알려진, 현재도 계속 출판되고 있는 번역서를 참조하라. '필로칼리아'는 4세기 이후의 엄선된 저자들을 포함하고 있다:

G.E.H. Palmer, Philip Sherrard and Kallistos Ware, The Philokalia, vols I-IV, London: Faber and Faber, 1979-95.

| 성인들의 전기 |

E. Dawes and N.H. Baynes, Three Byzantine Saints, Oxford: Mowbray, 1948, and many subsequent editions.

A.-M. Talbot (ed), Byzantine Defenders of Images: Eight Saints' Lives in English Translation, Washington DC: Dumbarton Oaks, 1998.

A.-M. Talbot (ed.), Holy Women of Byzantium: Ten Saints' Lives in English Translation, Washington DC: Dumbarton Oaks, 1996.

| 6세기의 가장 위대한 찬송가 학자인 작곡가 성 로마노스 찬송가 모음집 |

Archimandrite E. Lash (tr.), Kontakia on the Life of Christ by St Romanos the Melodist, San Francisco and London: HarperCollins, 1995.

| 비잔틴 교회와 정통신앙에 대한 소개서 |

J.M. Hussey, The Orthodox Church in the Byzantine Empire, Oxford: Clarendon Press, 1986.

J. Meyendorff, Byzantine Theology: Historical Trends and Doctrinal Themes, New York: Fordham University Press, 1974, and subsequent reissues.

T. Ware, The Orthodox Church: New Edition, Penguin Books, 1993.

보다 심층적 연구가 필요하다면 다음의 도서를 참조하라.

D. Constantelos, Byzantine Philanthropy and Social Welfare, New Brunswick, NJ: Rutgers University Press, 1966.

R. Cormack, Byzantine Art, Oxford: Oxford University Press, 2000.

R. Cormack, Writing in Gold: Byzantine Society and its Icons, London: George Philip, 1985.

K. Corrigan, Visual Polemics in the Ninth-Century Byzantine Psalters, Cambridge: Cambridge University Press, 1992.

F. Dvornik, Early Christian and Byzantine Political Philosophy, vols I-II, Washington, DC: Dumbarton Oaks, 1966.

J. Herrin, The Formation of Christendom, Oxford: Basil Blackwell, 1987.

J.N.D. Kelly, Early Christian Doctrines, 1977, fifth revised edition, London: A. and C. Black.

V. Lossky, The Mystical Theology of the Eastern Church, Crestwood, NY: St Vladimir's Seminary Press, 1998.

A. Louth, The Origins of the Christian Mystical Tradition from Plato to Denys, Oxford: Oxford University Press, 1981.

J. Lowden, Early Christian and Byzantine Art, London: Phaidon, 1997.

C. Mango, Byzantium: The Empire of New Rome, New York: Charles Scribner's Sons, 1980.

J. Meyendorff, Christ in Eastern Christian Thought, Crestwood, NY: St Vladimir's Seminary Press, 1975.

R. Morris, Church and People in Byzantium, Birmingham: The Centre for Byzantine, Ottoman and Modern Greek Studies, 1990.

R. Morris, Monks and Laymen in Byzantium, 843-1118, Cambridge: Cambridge University Press, 1995.

D.M. Nicol, Church and Society in the Last Centuries of Byzantium,

Cambridge: Cambridge University Press, 1979.

J. Pelikan, *Imago Dei: The Byzantine Apologia for Icons*, New Haven and London: Yale University Press, 1990.

P. Rousseau, *Pachomios: The Making of a Community in Fourth-Century Egypt*, California: University of California Press, 1985.

S. Runciman, *A History of the Crusades*, vols Ⅰ-Ⅲ, Cambridge: Cambridge University Press, 1951-54.

S. Runciman, *The Eastern Schism*, Oxford: Clarendon Press, 1955.

K.M. Setton (ed.), *A History of the Crusades*, vols Ⅰ-Ⅳ, Madison, WI: University of Wisconsin Press, 1969-89.

A.-E. Tachiaos, *Cyril and Methodius of Thessalonica: The Acculturation of the Slavs*, Crestwood, NY: St Vladimir's Seminary Press, 2001.

R.F. Taft, *The Byzantine Rite: A Short History*, Collegeville, MN: The Liturgical Press, 1992.

L. Ouspensky, *Theology of the Icon*, tr. Anthony Gythiel, vol. Ⅰ, Crestwood, NY: St Vladimir's Seminary Press, 1992.

J. Wilkinson, *Egeria's Travels*, Warminster: Aris and Philips, Ltd, 1999.

그리스도교 교회가 동서로 갈라지기 전에 지상에는 로마, 콘스탄티노플, 알렉산드리아, 안티오크, 예루살렘, 이렇게 다섯 개의 대 교구가 있었다. 그러나 5세기에 로마제국이 동서로 갈라지면서 로마 교회와 콘스탄티노플 교회는 분열의 양상을 보이기 시작했고, 나머지 세 교구는 9세기에 아랍인들의 수중에 떨어지면서 사실상 교구 노릇을 제대로 하지 못했다. 그러다가 1054년 필리오케 논쟁을 기점으로 하여 라틴어 서방 교회와 그리스어 동방 교회는 서로 다른 길을 걸어가게 되었다.

필리오케(filioque: filio는 아들을 의미하는 라틴어 filius의 탈격으로 "아들에게서"라는 뜻이고 que는 후미접속사로서 "그리고"라는 뜻)는 니케아 신경 중 성령이 성부에게서 발하고, 그리고 성자에게서도 나온다는 것을 서방 교회가 끼워 넣어 함께 암송했던 것인데 이것을 동방 교회가 받아들일 수 없다고 하여 교리 논쟁이 벌어지면서 두 교회가 서로 갈라서게 된 것이다. 이것은 삼위일체 중 성부와 성자의 위격에 관련된 것이기도 한데, 아무튼 이런 교리 논쟁이 비잔틴 교회에서는 끊임없이 제기되었다.

가령 예수 그리스도는 인성과 신성을 둘 다 가진 양성인가 아니면 처음부터 신성만을 갖고 있었는가? 양성론자는 신성과 인성 사이의 틈새를 메우기 위해 그리스도는 양성을 가지는 것이 마땅하다고 가르친다. 신과 인간을 결합시키려는 자는 당연히 그 두 가지 본성을 가져야만 비로소 중보의 기능을 발휘할 수 있다는 것이다. 이것은 교회를 믿는 사람들에게 무한한 가능성을 열어놓는다. 신이 인간이 되었다는 것은 곧 인간도 신이 될 수 있다는 뜻이며, 이것처럼 확실한 영생의 표시는 따로 없는 것이다.

독실한 신앙심을 갖고 있었던 비잔틴 사람들은 일상생활에 있어서 선행의 실천을 특히 강조했다. 타인을 돕는 행위는 신을 섬기는 행위라고 믿었으며, 선행을 실천하는 그리스도교인은 점점 그리스도를 닮아 가는 것이라고 생각했다. 지상에서는 백 년을 제대로 못사는 삶이지만 이런 짧은 삶을 통하여 영생을 얻을 수 있다고 굳게 믿었다. 비잔틴 사람들은 나중에 나이 들어 현업에서 은퇴하면 수도원으로 돌아가 기도하며 묵상하다 죽음을 맞는 것을 인생사 중에서 최대의 영광으로 여겼다.

이 책은 비잔틴 사람들의 세계관, 공동체에 대한 봉사, 은둔적 삶에 대한 동경, 아름다운 성상(아이콘)으로 표현된 지고한 신앙심 등을 자세히 추적하고 있다. 한국에 기독교가 처

음 유입된 것은 가톨릭과 프로테스탄트 선교사들을 통해서였는데, 그런 만큼 라틴 서방 교회에 대해서는 많이 알려져 있으나, 그리스 정교회에 대해서는 알려진 것이 별반 많지 않다. 그런 점에서 이 책은 입문서로서 아주 제격인 책이다. 동방 교회와 서방 교회는 동일한 신앙의 맥락 속에서 상호 작용하면서 발전해 왔기 때문에 지금처럼 어느 한 교회만 편향되게 이해한다면 반쪽 지식이 될 가능성이 많다. 따라서 이 책은 그런 편향성을 바로 잡아줄 수 있는 좋은 길라잡이라고 생각된다.

2005년 12월

이종인